U0107638

唐大曲

音乐形态研究

沈笑颖　著

社会科学出版社
SOCIAL SCIENCES ACADEMIC PRESS (CHINA)

目　录
CONTENTS

绪　论

　　唐大曲是一种歌、乐、舞紧密结合的综合性艺术形式。大曲之名，学界通常认为起于蔡邕《女训》："凡鼓小曲五终则止，大曲三终则止。"

　　大曲自汉代形成规模，至唐代发展壮大，至宋代尚有余响。唐大曲从形制上继承了汉魏大曲，在音乐舞蹈上又有诸多创新，对宋大曲影响深远。唐大曲是唐代乐舞艺术的最高代表，其在体制、曲调、舞蹈等多方面都对唐代乐舞及宋代乐舞产生了深远的影响。同时，唐大曲有着极为丰富的内涵：其曲调的多样性反映了外来音乐与中原音乐的交流融合；其本事的丰富性反映了当时政治及社会文化；其礼乐、娱乐等功能亦非常值得探究。

　　唐大曲从古代起已被人们关注，虽然并没有集中记载唐大曲的专门典籍，但在各类史书、笔记、诗文中都可觅得唐大曲的踪迹。《旧唐书》《新唐书》《通典》《唐会要》等史书中零散记载了各支大曲的来源、曲调、表演内容及流变等情况，是考察大曲具体曲目的重要文献来源。白居易《霓裳羽衣歌》详尽地描写了大曲《霓裳》的表演场景，为后世研究唐大曲的结构及表演情况提供了翔实的资料。其他文人诗文如杜甫《观公孙大娘弟子舞剑器行》、卢肇《湖南观双柘枝舞赋》等亦可见到对唐大曲演出的具体描写。《乐府诗集》中留存了一些大曲诸如《陆州》《凉州》等的曲辞内容。崔令钦《教坊记》明确将大曲划分为单独一类，并记载了大曲的曲名，是后世研究大曲曲目的重要依据。此外，唐五代至宋代的一些笔记小说如《梦溪笔谈》《容斋随笔》《隋唐嘉话》等亦有一些对唐大曲表演者及流变情况的记述。而段安节《乐

府杂录》、南卓《羯鼓录》、王灼《碧鸡漫志》、陈旸《乐书》等专门的音乐著作除了有对部分大曲的资料记载之外，还有一些对大曲的详细考证。

可以说，对唐大曲进行研究，不仅有助于厘清唐代音乐的发展历程，还原唐代歌舞风貌，还能更好地探求诗乐关系及相互间影响，乐府诗的流变过程，以及其对后世诗歌、音乐、戏剧的影响；对社会文化等方面的研究也多有助益。

唐大曲之歌辞固然是研究唐大曲的重要方面，但因音乐、舞蹈都在其构成中占有相当重要的地位，所以，如果抛开音乐舞蹈，只从文本方面着手进行研究显然是偏颇的。研究唐大曲就势必要将其作为一个整体进行观照，音乐研究与文学研究同时进行，因此，本书选择从音乐形态的角度对唐大曲进行研究。"音乐形态"乃吴相洲师提出的乐府学概念范畴。

> 所谓"音乐形态"是指乐府诗所属一切音乐活动形态。包括四个方面：一、创调情况，包括乐调创立时间、本事背景、所属曲调等；二、表演情况，包括表演者（尤其是歌者、舞者、作者等）、表演方式（是否配舞、舞蹈形制、舞蹈规模、舞容舞具、舞者情态、歌者情态等）、表演场所、表演时间、表演目的、表演功能、表演效果等；三、流变情况，包括乐调的变异、衍生、消失、再造等；四、创作情况，包括哪些乐府诗是选词入乐、哪些乐府诗是依声作词、哪些乐府诗曾经借用过别的乐调、哪些乐调曾经导致过乐府诗的割裂与拼凑、哪些乐府诗在哪些时期内曾经入乐又在何时不再入乐等。[①]

从"音乐形态"角度对唐大曲进行研究，其首要优势是较为全面，

① 吴相洲：《论王维乐府诗的文献留存和音乐形态》，《文学遗产》2011年第6期，第25～32页。

在纵向上考虑了大曲从产生到流变的整个发展过程，在横向上又将歌辞、音乐、舞蹈一系列要素包括在内，即考虑了文学和乐舞的双重角度。对唐人曲的音乐形态进行研究，能够还原大曲的艺术生产过程，对大曲的表演情况进行细致、完整的描述。当大曲这种综合性的艺术形态被细致勾勒出来时，其中各个要素的具体作用也一一凸显出来，这就使得在进行研究时不拘泥于对文人及文本的考察，其他诸如社会环境、政治因素以及除了文人之外的创作者也被纳入考量范围。这样的研究角度是立体的，是从唐大曲自身特点出发的，能够更加直观地梳理唐大曲的发展脉络，更全面地考量除了文学创作之外的要素及这些要素对文学创作的影响。

一 唐大曲的研究现状及存在问题

20 世纪以来，关于唐大曲的研究丰富而多样，大体可分为文学和音乐两方面的研究。但因大曲是一种集音乐舞蹈和文学于一体的艺术形式，研究问题多有交错，不可将文学与音乐割裂开来，故笔者从唐大曲本源出发来对其研究进行分类归纳。

（一）定义源流及结构研究

关于唐大曲的源流，学界各家基本秉持唐大曲继承汉魏大曲，宋大曲是唐大曲之细化的观点。持不同意见者有王国维，他认为："唐之大曲其始固出自边地，唯遍数甚多与清乐中之大曲同，固名以大曲耳，实与沈约书中之大曲无涉也。"[①] 阴法鲁之观点亦与之相似，认为"大曲之皆为胡曲或属于胡曲性质，亦可以决矣"。

学界对唐大曲定义的研究主要集中在其与法曲定义的辨析方面。一类观点认为二者是包含的关系，如杨荫浏《中国古代音乐史稿》认为法曲是大曲的一部分，但其曲调及所用乐器有自身特色。阴法鲁《唐

① 王国维：《唐宋大曲考》，姚淦铭、王燕主编《王国维文集》第二卷，中国文史出版社，1997，第 223 页。

宋大曲之来源及其组织》亦持此观点，同时认为二者之区别在于演奏者："大曲之为梨园法部所演奏者，谓之'法曲'。"[1] 另一类观点则认为二者属于不同音乐系统。任半塘在《教坊记笺订》中认为大曲和法曲虽属于不同音乐系统，但二者是互见的关系。丘琼荪先生在《燕乐探微》中亦持相似观点，认为"大曲中有法曲，有非法曲；而法曲中有大曲，有非大曲。大曲中之法曲以音乐立异，法曲中之大曲以遍数区分"[2]。而吕洪静在《唐时大曲、法曲两分明》一文中认为法曲与大曲虽然都是联章形式，但有着非常明显的结构上的区分，不可混为一谈。[3] 葛晓音先生《初盛唐清乐从属关系质疑》[4] 虽不是针对大曲与各乐从属关系而言，但其对清乐与燕乐关系的辨析亦有助于明辨大曲与其他各乐的关系。

关于唐大曲结构的研究，成果颇为丰富。阴法鲁《唐宋大曲之来源及其组织》可谓考察唐大曲结构的经典之作，其从古代文献中进行钩稽整理，将唐大曲结构及各部分具体形态均作详细考证，但没有揭示具体曲目的差异及结构的流变。[5] 杨荫浏《中国古代音乐史稿》将大曲的结构划分为散序、中序、破或舞遍，[6] 这种分类方法具有普遍性，常为后学使用。王小盾《唐大曲及其基本结构类型》将大曲分为"清乐大曲"、"胡乐大曲"、"二部伎大曲"和"法曲型大曲"[7]，并对其结构进行了探讨。王小盾（笔名王昆吾）亦有《隋唐五代燕乐杂言歌辞研究》[8]，考证唐大曲共 121 曲，并将其按体制分为宫廷大曲与教坊大曲

① 阴法鲁：《唐宋大曲之来源及其组织》，刘玉才编选《阴法鲁文选》，北京大学出版社，2010，第 76 页。
② 丘琼荪遗著，隗芾辑补《燕乐探微》，上海古籍出版社，1989，第 100 页。
③ 吕洪静：《唐时大曲、法曲两分明》，《天津音乐学院学报》2000 年第 4 期，第 23～42 页。
④ 葛晓音：《初盛唐清乐从属关系质疑》，《北京大学学报》（哲学社会科学版）1994 年第 4 期，第 94～97 页。
⑤ 阴法鲁：《唐宋大曲之来源及其组织》，刘玉才编选《阴法鲁文选》，北京大学出版社，2010，第 77 页。
⑥ 杨荫浏：《中国古代音乐史稿》，人民音乐出版社，1981，第 221 页。
⑦ 王小盾：《唐大曲及其基本结构类型》，《中国音乐学》1988 年第 2 期，第 26～36 页。
⑧ 王昆吾：《隋唐五代燕乐杂言歌辞研究》，中华书局，1996，第 140～170 页。

（含民间大曲）两种；教坊大曲又按其音乐来源分为清乐大曲、西域大曲、边地大曲、新俗乐曲四项。王小盾认为宫廷之七部伎、九部伎、十部伎以及后来的坐立二部伎均属于大曲。这个说法似乎并不严密，坐立二部是基于表演形式的分类，与大曲不存在严格的对等关系。坐立二部所奏乐可能包括多支大曲。单支大曲由坐部或立部伎演奏或二者合奏。同时在分类上亦有不可解之处，如其将教坊大曲内又分有清乐大曲一类，清乐在此处为乐种之名，但宫廷大曲中亦包含有清乐之成分，由此分类似不能涵盖全貌。

　　吴钊、刘东升编著的《中国音乐史略》在对大曲结构进行分析的同时对大曲曲式也作了相应说明，认为曲式多变，只有"歌""破"为大曲，即大曲并不需要具备所有的结构。金建民在《隋唐时期的燕乐与大曲》[①] 一文中以《伊州》《甘州》等为例阐释了唐大曲的结构段落。王安潮《唐大曲考》[②] 用"句遍分析法"对唐大曲的结构进行了分析，从音乐学的角度如音高、调式对唐大曲的具体结构进行阐释。叶栋《唐大曲曲式结构》以四首大曲为例分析唐大曲的结构并指出唐大曲整体演奏的规律："蛇脱壳"式及变奏式特点。[③] 修海林《古代乐舞曲体的特点》[④] 则在阐明唐大曲结构之外将其与汉魏相和大曲及清商乐结构作了比较。此外，还有像吕洪静《从〈西安鼓吹乐〉看唐宋大曲中"入破"二字的含义》[⑤]、《入破　曲破　破子——兼与王凤桐、张林两位先生商榷》[⑥] 具体研究了"入破"这一唐大曲中的特定结构。而赵复泉《唐代大曲结构辨》[⑦] 及各类音乐史著作如关也维《唐代音乐史》等

① 金建民：《隋唐时期的燕乐与大曲》，《中国音乐》1993 年第 3 期，第 38~41 页。
② 王安潮：《唐大曲考》，上海音乐学院博士学位论文，2007，第 126~139 页。
③ 叶栋：《唐大曲曲式结构》，《中国音乐学》1989 年第 8 期，第 45~56 页。
④ 修海林：《古代乐舞曲体的特点》，《中国音乐》1985 年第 2 期，第 28~29 页。
⑤ 吕洪静：《从〈西安鼓吹乐〉看唐宋大曲中"入破"二字的含义》，《音乐探索（四川音乐学院学报）》1990 年第 4 期，第 34~36 页。
⑥ 吕洪静：《入破　曲破　破子——兼与王凤桐、张林两位先生商榷》，《音乐探索（四川音乐学院学报）》1996 年第 2 期，第 20~24 页。
⑦ 赵复泉：《唐代大曲结构辨》，《中国音乐学》1991 年第 4 期，第 26~34 页。

皆对唐大曲结构作了相应阐释。

（二）音乐舞蹈研究

1. 音乐研究

有关唐大曲音乐方面的研究，主要有三个方面。其一是对调式的研究，主要集中在大曲所属宫调及旋宫转调的研究上。唐大曲所用律制之问题在各类音乐史中多有提及，如王光祈《中国音乐史》、关也维《唐代音乐史》等。学界通常认为唐大曲所用调式乃燕乐二十八调，但对于一支大曲内是以同一调式贯穿始终还是存在旋宫转调的问题是有分歧的，现代学者普遍认为"唐代大曲主要是用同一宫调贯穿到底，但也较普遍地使用了'犯调'（即转调）的手法"。同时，学界对于"旋宫转调"的方法也意见不一，争论主要集中在"旋宫"是否必定"转调"上。相关论述有刘永福《"旋宫转调"辨析》[①]、秦德祥《中国传统音乐的"调性色彩变换手法"——"旋宫"、"犯调"及"变音阶"》[②]。郑荣达《唐代旋宫转调形式的流变》[③] 具体说明了唐代旋宫转调的方法及在燕乐二十八调形成过程中其方法发生了怎样的变化，另外特别阐述了角调在"旋宫转调"中的作用，及宋代旋宫转调与唐代有何不同，这些论证为考察唐大曲中的旋宫转调现象提供了指导方向。孙建华《试论"旋宫转调"》[④] 则以考古发现为依据对旋宫转调进行了说明。除此之外，亦有对和声的研究，如席臻贯《唐代和声思维拾沈（上）——敦煌乐谱·合竹·易卦》[⑤]。另外，郑祖襄《〈唐会要〉"天

① 刘永福：《"旋宫转调"辨析》，《中国音乐学》2002 年第 2 期，第 115~120 页。
② 秦德祥：《中国传统音乐的"调性色彩变换手法"——"旋宫"、"犯调"及"变音阶"》，《音乐艺术（上海音乐学院学报）》2006 年第 3 期，第 58~67 页。
③ 郑荣达：《唐代旋宫转调形式的流变》，《中国音乐》2011 年第 4 期，第 6~14 页。
④ 孙建华：《试论"旋宫转调"》，《音乐研究》1981 年第 4 期，第 46~64 页。
⑤ 席臻贯：《唐代和声思维拾沈（上）——敦煌乐谱·合竹·易卦》，《交响（西安音乐学院学报）》1993 年第 1 期，第 19~23 页。

宝十三载改诸乐名"史料分析》^①从文献入手，分析了天宝十三载诸乐改名的原因、内容及影响，其中对诸乐的曲体特征进行了分析，认为可分为"同曲名的变体"和"同曲不同调"二种情况，对研究大曲的具体内容颇有助益。

其二是对节拍的研究。因唐大曲乃歌乐相和的艺术形式，乐之节拍必影响辞之填写，明了唐大曲的音乐节拍有助于进一步明辨诗乐关系。学界专论唐大曲节拍之作较少，但在相关研究中亦多有提及，如李健正在《长安古乐研究》中认为大曲的节拍相较于杂曲更具有规律性。吕洪静《初探唐代"拍"的时值——西安鼓吹乐源流考之一》^②对唐代节拍时值作了考察。刘明澜《中国传统器乐的节拍与古诗词曲音乐》^③则着眼于器乐节拍与音乐节拍的相和问题。这些都对研究唐大曲诗乐相和问题具有参考价值。而关于具体的节拍问题主要集中在唐代乐曲之节拍与后世"一板三眼"的偶型拍的差异上，即对于"奇型拍"的探讨，如何昌林《唐代酒令歌舞曲的奇拍型机制及其历史价值（上）（从唐代〈敦煌舞谱〉看唐代音乐的节拍体制）》^④、钱茸《试论中国音乐中散节拍的文化内涵》^⑤。这种探讨具体又主要集中在对"慢二急三"这一典型拍型的研究上。对此，任半塘在《南宋词之音谱拍眼考》及《敦煌曲初探》中皆有探讨，并在《敦煌曲初探》中对前作之认为"慢二急三"乃全曲三叠，每叠十拍，每拍两节，每节五拍，慢二急三之观点作了修正。席臻贯在《唐乐舞"慢二急三"（慢四急七）之谜钩

① 郑祖襄：《〈唐会要〉"天宝十三载改诸乐名"史料分析》，《中央音乐学院学报》2008 年第 3 期，第 12~27 页。

② 吕洪静：《初探唐代"拍"的时值——西安鼓吹乐源流考之一》，《中国音乐学》1987 年第 4 期，第 42~47 页。

③ 刘明澜：《中国传统器乐的节拍与古诗词曲音乐》，《音乐艺术（上海音乐学院学报）》1996 年第 2 期，第 1~4 页。

④ 何昌林：《唐代酒令歌舞曲的奇拍型机制及其历史价值（上）（从唐代〈敦煌舞谱〉看唐代音乐的节拍体制）》，《交响（西安音乐学院学报）》1992 年第 4 期，第 4~9 页。

⑤ 钱茸：《试论中国音乐中散节拍的文化内涵》，《音乐研究》1996 年第 4 期，第 96~99 页。

玄——敦煌舞谱交叉研考之五》^①中参照敦煌文献对"慢二急三"作了合理阐释和推测，辨析了前人成果的谬误。此外，庄永平《论〈三台〉词调结构——兼论慢二急三节拍形式》^②在译解《五弦琴谱》基础上辨析了《三台》曲结构，从而得以明辨"慢二急三"拍形式。

其三是对乐器的研究。林谦三《东亚乐器考》^③系统地将东亚乐器分为四类，对其来源、功用、流变等都有翔实论述。王光祈《中国音乐史》的第五节"唐燕乐与琵琶"对燕乐的主要演奏乐器琵琶音律与燕乐之关系作了相关考证，又在第六节"燕乐考原之误点"中对凌氏定弦之法进行了勘误。贾嫚《唐代长安乐舞图像编年与研究》^④对箜篌的流传与演化进行了考证。谢瑾《中国古代箜篌的研究》^⑤对唐代十部伎中箜篌的使用情况加以考察，并标注源流。这些对乐器的研究中有多处涉及唐大曲表演使用的各类乐器，为研究唐大曲中乐器的使用情况提供了材料，对单种乐器源流及演变的探讨也有助于研究乐器变化对唐大曲曲调的影响。

2. 舞蹈研究

对唐大曲的舞蹈表演形式之研究并无专著，但在各种关于唐代舞蹈的研究中可窥一斑。总体来讲，学界将唐大曲中的舞蹈分为健舞与软舞两种，在此基础上对各种舞蹈曲目再进行具体考证。如杨荫浏《中国音乐史稿》中对"绿腰"舞姿进行了细致的描述。最著名者莫过于欧阳予倩的《唐代舞蹈》。其全面地介绍了唐代的各式舞蹈，尤其是一些与大曲相配的舞蹈，如《剑器》《绿腰》《柘枝》《兰陵王》《破阵乐》

① 席臻贯：《唐乐舞"慢二急三"（慢四急七）之谜钩玄——敦煌舞谱交叉研考之五》，《黄钟（武汉音乐学院学报）》1989 年第 4 期，第 8~14 页。

② 庄永平：《论〈三台〉词调结构——兼论慢二急三节拍形式》，《交响（西安音乐学院学报）》1994 年第 1 期，第 13~18 页。

③ 〔日〕林谦三：《东亚乐器考》，钱稻孙译，曾维德、张思睿校注，上海书店出版社，2013。

④ 贾嫚：《唐代长安乐舞图像编年与研究》，西安美术学院博士学位论文，2012。

⑤ 谢瑾：《中国古代箜篌的研究》，上海音乐学院博士学位论文，2007。

等，而且根据相关历史文献，勾勒出具体的舞姿舞态，为考察大曲的舞蹈形式提供了极其有益的参考。阴法鲁《从敦煌壁画论唐代的音乐和舞蹈》①以敦煌壁画为基础，对唐代乐器及乐舞表演形式都进行了论述，有助于了解唐大曲的表演形式。中国舞蹈艺术研究会舞蹈史研究组编纂的《全唐诗中的乐舞资料》将所涉及乐舞之唐诗进行汇编梳理，尤其对唐诗中提到的大曲进行了特别说明，为研究大曲的舞蹈形式及歌辞与音乐关系提供了重要资料。

此外，无论是音乐还是舞蹈，还有一类研究主要集中在外来乐舞与中原乐舞的交融问题上，从中亦可侧面了解唐大曲的形成过程及流变过程。这一类研究亦多散见于各类音乐史著作。贾嫚《唐代长安乐舞图像编年与研究》则以考古发现为原始文本对唐代乐舞进行编年，以此来梳理其流传过程。其他著作则有金秋《古丝绸之路乐舞文化交流史》、赵文润《隋唐时期西域乐舞在中原的传播》、孙星群《中国传播日本的乐器、曲目、剧目之考释》等。

3. 具体曲目研究

王国维《唐宋大曲考》按宫调分类，对《薄媚》《水调》等大曲进行了还原性的考证，但多着眼于宋大曲。而对具体曲目考证较为全面者为任半塘先生，其《教坊记笺订》已对其中一些大曲标明源流；《敦煌歌辞总编》亦收录了敦煌曲子中的大曲，并对其略作源流说明；在《唐声诗》下编中又对相当多的具体曲目进行了考证，主要采取了列举的形式，考其源流及各时期的形式，全面但略嫌简单。与之做类似工作者有王小盾，其《隋唐五代燕乐杂言歌辞研究》亦以同样方法对一些曲目进行了考证。沈冬《唐代乐舞新论》对《破阵乐》和《杨柳枝》从创作到表演都进行了考证。李健正《大唐长安音乐风情》对一些具体的大曲曲目如《凉州》《甘州》《柘枝》等作了曲调上的发掘，根据

① 阴法鲁：《从敦煌壁画论唐代的音乐和舞蹈》，刘玉才编选《阴法鲁文选》，北京大学出版社，2010，第 98 页。

古谱对这些曲子进行了还原。在理论上从音乐角度入手解决了一些文学研究上的问题，如对《三台》"慢二急三"拍的阐释，对理解《三台》之曲的流变有重要意义。总体而言，对具体曲目的考证集中于两大类，一类是流传较广、影响较大、舞蹈形式比较丰富的大曲，其中以对《霓裳》的研究最为广泛，代表性研究有阴法鲁《霓裳羽衣曲》，从整体上考察其源流演化。杨荫浏《〈霓裳羽衣曲〉考》除了考证源流方面的工作外，特别对其段数进行了考辨，认为全曲共 36 段。秦序《〈霓裳羽衣曲〉的段数及变迁——〈霓裳曲〉新考之二》又具体对段数的问题进行了辨析，认为"三十六段"乃是孤例，不足以证明《霓裳》之段数，需谨慎对待。而秦方瑜《王建墓石刻伎乐与霓裳羽衣舞》则将考古发现与历史文献相对应进行考证，为唐大曲研究提供了新的思路。除此之外，对《破阵乐》《功成庆善乐》《绿腰》等大曲的研究亦常见于各著作之中，诸如李石根《唐代大曲第一部——秦王破阵乐》、黄翔鹏《大曲两种——唐宋遗音研究》。沈冬《唐代乐舞新论》对《破阵乐》的来源及创作有着详尽的考证。张璐《〈水调〉考》对《水调》之创制、表演、流变情况都作了较为清晰的描述。另一类具体曲目的研究主要集中于边塞大曲，雷乔英《论〈伊州〉》《〈石州〉曲的流传和文学影响》，和王颜玲《论大曲〈陆州〉、〈凉州〉》都从乐府学的角度，在文献、音乐、文学三个层面对这些大曲进行了相关研究。

4. 其他相关研究

其他相关研究亦可主要分为两类。一类是对于唐代乐制的探讨。如岸边成雄《唐代音乐史的研究》在乐制方面明晰了唐代各音乐机构的职能及具体情形。[①] 左汉林《唐代乐府制度研究》对太常寺、梨园及教坊作了考察，其中对文人任乐府职官的考证为考察文人与大曲创作的关系提供了资料。[②] 秦序《唐九、十部乐与二部伎之关系》明辨了十部伎

① 〔日〕岸边成雄：《唐代音乐史的研究》，梁在平、黄志炯译，台湾中华书局，1973。

② 左汉林：《唐代乐府制度研究》，首都师范大学博士学位论文，2005。

及二部伎的关系，对大曲的研究具有辅助意义。① 一类是对乐人乐工的研究。毛水清《唐代乐人考述》为唐代著名乐人分别作了小传，勾连了文人、乐工及曲目形成之间的关系，对考察唐大曲的形成有一定参考价值。② 修君、鉴今所著《中国乐妓史》则依朝代顺序叙述各个时期乐妓情况，第五章"隋唐五代时期的乐妓"依照乐妓所属单位对各职能乐妓进行了详释，并对代表人物如许永新等进行具体生平事迹介绍。其中对乐妓与文人交往的叙述为唐大曲创作方面的研究提供了一些参考资料。

5. 前人研究所存问题

（1）多单一视角研究，缺乏综合性研究

如前文所述，唐大曲是一种集歌乐舞于一体的综合性艺术形式，那么如果对其进行研究，势必要将文学、音乐、舞蹈三者进行综合考量。但以往的研究往往较为孤立，侧重于某一方面而缺少与其他方面的联系。文学性研究在曲目的考证和结构的辨析上着力较多，对其与音乐、舞蹈的关联多有忽视。乐府本就是诗乐一体的，二者不可分割的，音乐对于乐府歌辞的创作有着重要影响，音乐的曲调风格和节拍调式直接影响着乐府歌辞的具体形式。那么，这种影响具体表现在哪些方面？乐器的使用、舞蹈的风格又在歌辞创作中起到怎样的作用？这些都是尚未解决的问题。而在音乐舞蹈的研究方面，又缺乏与文学的关联。如前人对于"慢二急三"等敦煌舞谱节拍的研究，也只限于纯音乐理论方面，缺乏与歌辞的相互印证。同时，歌辞的具体内容又对乐舞风格产生了怎样的影响？这在前人研究中都尚未得到深入探讨。

（2）具体研究不够深入

对唐大曲具体曲目的研究为数不少，前文已有论述，但总体来讲，

① 秦序：《唐九、十部乐与二部伎之关系》，《中央音乐学院学报》1993 年第 4 期，第 52～57 页。

② 毛水清：《唐代乐人考述》，东方出版社，2006。

研究尚不够深入。对具体曲目的研究往往偏于一隅，仅侧重于音乐方面或是文学方面，或者只是将相关资料进行罗列，将其流变过程进行简单描述，并没有进行全面、细致的梳理。同时对于各个曲目间的内在联系及相互影响都较少探究。

总体而言，目前为止对唐大曲的研究多注重于细节和片段式的研究，整体性研究较为匮乏，因此，我们需要从宏观角度出发，探讨其原本的艺术形态，才能对其各方面特性作出准确的描述。

二 研究思路及内容

"音乐形态"研究是研究乐府的有效方法，对研究唐大曲这种歌、乐、舞三位一体的综合艺术形式尤为适合。音乐形态研究是从本源上对唐大曲进行研究，有力地解决了以往研究中存在的将音乐与文学分离或只专注局部忽视整体的弊端。考察唐大曲的音乐形态是对其艺术生产的全部过程的研究，更有助于描述其产生、发展、流变的脉络，从而对其特点、风格、内部规律都有更明晰的认识。本书既以研究唐大曲音乐形态为研究角度，那么就势必要考察唐大曲音乐形态的各个要素，以现存文献为基础，归纳、总结、探求唐大曲的创调、表演、流变、创作情况，以期对其音乐形态有一个清晰的认识。

对唐大曲的研究虽然是整体性研究，但必须逐一考察，将每一首曲目的创调、表演、流变、创作情况都进行考证，才能从中找出整体性规律，并对其中的特例有所了解。唐大曲曲目众多，每首曲目都有其独特之处，但又有与其他曲目的共性，这可能是音乐自身的特点如曲调风格、演奏方式所造成的，也可能是相同的外部因素如文化、来源、创作者等所造成的，这些都必须在对每一首大曲都熟悉了解之后才能一一辨明。

本书拟分为四章，第一章划定研究范围，包括厘清唐大曲的定义，解决其与雅乐、清乐、燕乐，法曲，以及坐立二部伎之间的关系，并对其结构及曲目作相应的梳理，为后面的研究开展做好准备。

第二章研究唐大曲的创调及创作情况。因唐大曲既具备乐府诗的特性，即有本事存在，同时又是一种综合的艺术表现形式，故其创调和创作过程都较复杂，且又紧密联系，需从音乐和文学两个角度同时进行考察，不可分割，故此将创调与创作情况放在一起进行考证。对每首曲目的创调情况进行逐一考察并归类，在创调方面主要解决其创制时间及曲调来源的问题。在创作方面则对其创作参与者、创作内容进行考证。创作内容方面的研究包括对其曲辞形式内容、入乐方式的研究，以及对唐大曲调式类型的探讨。

第三章力图对唐大曲的表演情况做一个还原，对其表演所用各类乐器、舞蹈场面、舞衣、舞具等进行考证。同时，亦对唐大曲的表演者、表演场合及受众进行考察，进而论证唐大曲的功能。

第四章探索唐大曲的流变情况，对其流变方式及过程进行考察，并在考察的过程中探讨其流变原因。最后则论证唐大曲对宋大曲的影响。

总而言之，本书以还原唐大曲的艺术生产过程为目标，并对其音乐形态相关问题进行细致考证，以求对唐大曲这一综合艺术形式有整体性的明晰认识。

第一章　唐大曲相关概念考辨

对唐大曲进行研究，首先要对其概念及范围有一个清晰明了的认识，才可能由此展开其他方面的研究。因文献记载不全及流失等，唐大曲之定义并无明确的记载，必须根据其他记载进行推理论证，同时，因为唐大曲规制复杂，涉及概念众多，必须一一辨明才可知其结构究竟如何，明确结构之后才能进一步了解其表演情况及发展过程。与唐大曲处在同一时代音乐体系下的还有诸多概念，如法曲、燕乐、雅乐、清乐等。古人对这些名词并无一个在统一标准下的界定，故在各类文献记载中往往混用并行，令人不解甚至混乱，这些都加剧了对唐大曲之定义的了解难度。前人对此已经进行了大量工作，并取得了颇多成果，如丘琼荪、阴法鲁、杨荫浏、王小盾等都对上述问题有一些相关辨正，但结论莫衷一是，且并无系统梳理唐大曲相关概念的相互关系。故此本章意在追本溯源，从文献出发，考证唐大曲之定义与结构，以及唐大曲与其他音乐概念的关系，并在此过程中对前人观点一一辨析。

第一节　唐大曲的内涵

何为唐大曲？对此各家众说纷纭，此乃定义标准不同所致。同时，唐、宋大曲因存在承继性，往往出现结构名词混淆的情况，进而模糊了唐大曲范围。因此，确定标准、厘清结构方能明晰唐大曲的内涵。

一 唐大曲概念溯源

"大曲"之概念可以追溯到蔡邕的《女训》，但其所指大曲显然和后世大曲含义相去甚远，故不足为大曲概念之解释。大曲之名真正确立乃在汉代，然汉代典籍中并无相关记载。直至《宋书·乐志》才有明确记载，其不仅将"大曲"与"清调""瑟调"并列，而且明确标注了十五首大曲的曲名——《东门》《西山》《罗敷》《西门》《默默》《园桃》《白鹄》《碣石》《何尝》《置酒》《为乐》《夏门》《王者布大化》《洛阳令》《白头吟》[①]，但对"大曲"内涵并无明确性描述。

至唐代，崔令钦在《教坊记》中记载了四十六首大曲曲名。此外，《唐六典》中对大曲有以下一段描述：

> 雅乐：大曲，三十日成；小曲，二十日；清乐：大曲，六十日；文曲，三十日；小曲，十日。燕乐、西凉、龟兹、疏勒、安国、天竺、高昌：大曲，各三十日；次曲，各二十日；小曲，各十日。[②]

可以从中得知，大曲似是与小曲、文曲、次曲相对应的概念，但只限于排练时间长短这一衡量标准。由此似乎窥得"大曲"定义之一鳞半爪，其结构必然庞大，故而排练需要花费较其他种类曲目更长的时间。但这仍然是一个非常模糊的概念，到底多"大"才能称之为"大曲"呢？除了"大"之外，"大曲"是否有其他的判定标准？

前代学者对唐大曲的定义皆较为模糊且标准不同，其主要观点有二。

第一，以遍数划分大曲与其他曲目。代表观点如王国维，其认为："大曲之名，自沈约至于两宋皆以遍数多者为大曲，虽渊源不同，其义

[①] 《宋书》卷二十一，中华书局，1974，第 603~625 页。
[②] （唐）李林甫等撰《唐六典》，陈仲夫点校，中华书局，1992，第 399 页。

固未尝有异也。"① 丘琼荪亦认为："凡遍数多而可称'大遍'者为大曲，否则为小曲或为次曲……大曲的含义很简单，惟在遍数上分别，与音乐无关。"②

第二，除了遍数之外，更偏重依据结构来定义大曲。阴法鲁认为："顾燕乐中有大曲一种，每曲由十余乐章组成，结构颇为复杂……大曲之所以为大曲者，即以其具备催衮等之音乐结构。"③ 杨荫浏观点亦与之类似，认为"含有多段的大型歌舞曲，叫做《大曲》……《大曲》是综合器乐、声乐和舞蹈，在一个整体中间连续表演的一种大型艺术形式"④，更多强调了舞蹈在大曲中的必要性。王小盾则将此观点进一步明确和细化，认为：

> 大曲的性质是由结构决定的。"歌头"、"摘遍"、"破曲子"等等，虽然是大曲的组成部分，但它们决不能看作大曲本身，它们的身份，在单独行用之时只是小曲而非大曲。另外，大曲所以会有这样一类首尾分明的结构，乃因为大曲以舞蹈为主要部分，其它部分用作舞曲的过渡或修饰。故舞曲之前的部分常被称作"序"和"中序"，舞曲以后的部分常被称作"解曲"。由此可知：有无舞蹈或配舞之曲，也是鉴别一支音乐作品是否是大曲的重要标准。或者说：有无一个紧凑有序的结构，有无舞蹈或配舞之曲作为联接器乐曲和歌曲的中心环节，这两条标准，规定了大曲一词的适用范围。⑤

① 王国维：《唐宋大曲考》，姚淦铭、王燕主编《王国维文集》第二卷，中国文史出版社，1997，第223页
② 丘琼荪遗著，隗芾辑补《燕乐探微》，上海古籍出版社，1989，第100页。
③ 阴法鲁：《唐宋大曲之来源及其组织》，刘玉才编选《阴法鲁文选》，北京大学出版社，2010，第52~76页。
④ 杨荫浏：《中国古代音乐史稿》上册，人民音乐出版社，1981，第221页。
⑤ 王小盾：《唐大曲及其基本结构类型》，《中国音乐学》1988年第2期，第29页。

从现有研究成果来看，遍数无疑为判定大曲之重要标准，但争议在于，遍数是否为判定大曲之唯一标准，在遍数与结构这两个标准之间，究竟哪一个更为重要，抑或是二者皆为构成大曲的充要条件？这就需要先明晰唐大曲之结构。

二　唐大曲结构辨析

唐大曲之结构在典籍中并无集中记载，然而关于汉魏大曲及宋大曲的结构皆有明确记载。郭茂倩在《乐府诗集》中对汉大曲结构作了初步说明：

> 王僧虔启云："古曰章，今曰解，解有多少。当时先诗而后声，诗叙事，声成文，必使志尽于诗，音尽于曲。是以作诗有丰约，制解有多少，犹诗《君子阳阳》两解，《南山有台》五解之类也。"又诸调曲皆有辞、有声，而大曲又有艳，有趋、有乱。辞者其歌诗也，声者若羊吾夷伊那何之类也，艳在曲之前，趋与乱在曲之后，亦犹吴声西曲前有和，后有送也。又大曲十五曲，沈约并列于瑟调。[1]

汉魏大曲至唐已基本不存，但其无论从歌辞还是形制上来看，都可谓唐大曲的源头。其"趋、艳、解、乱"的组织结构确定了大曲的基本模式，后世大曲皆从此结构生发，虽结构日益复杂但总体不脱其貌。一般认为，"艳"乃是在歌曲开始之前柔美的音乐，在"艳"之后歌曲开始演唱，歌曲每一段被称为"一解"，"趋"和"乱"则是歌唱之后乐曲节奏较为快速的部分。这四个部分代表着起承转合，使整首大曲成为一个有起伏又非常完整的整体。

关于宋大曲的结构，王灼《碧鸡漫志》载："凡大曲有散序、靸、

[1]　（宋）郭茂倩编《乐府诗集》卷四十三，中华书局，1979，第377页。

排遍、攧、正攧、入破、虚催、实催、衮遍、歇指、杀衮，始成一曲，此谓大遍。"① 相比汉魏大曲而言，宋大曲的结构看似复杂很多，但究其实质，仍然不脱离汉魏大曲之顺序。

由此似能对唐大曲之结构有一模糊了解，其必然与汉大曲及宋大曲一样，有一个起承转合的结构。唐大曲结构之详细内容主要见载于白居易《霓裳羽衣歌》，对此，前人已论述得较为详细，但具体观点略有出入。阴法鲁在《唐宋大曲之来源及其组织》中将唐大曲与宋大曲结构合而论之，并对具体结构名称作了分析，但并没有明确指出唐大曲与宋大曲结构之差别。② 杨荫浏在《中国音乐史稿》中依据《霓裳羽衣歌》的记载将唐大曲结构划分为散序、中序（排序或歌头）、破或舞遍三大部分，③ 同时又将宋大曲之各部分标在其中，此种做法大概是宋大曲继承唐制之故。但从唐大曲到宋大曲，其中经历了一个流变过程，并不能证明宋大曲之所有曲体结构名称在唐大曲中都得到应用。因此，将宋大曲之结构完全纳入唐大曲是不甚严密的。王小盾之观点又与前者不同，他将大曲划分为清乐大曲、胡乐大曲、二部伎大曲及法曲型大曲，在此分类基础上又根据日本所存典籍记载推断各类大曲结构，从而得出各类大曲结构不同的结论，对其进行总结，认为大曲之体式为一个三段式："散拍器乐曲或歌舞曲→缓拍器乐曲或歌舞曲→促拍器乐曲或歌舞曲"④。此说看似综合了前人的观点，但仍有其不可解之处。首先，其对大曲的分类标准并不一致，而且所提到的大曲中有些其实并非大曲，如《相府莲》；其次，其对相当多大曲结构整理的文献依据来自日本典籍，但日本典籍所保存的乃是这些乐舞在日本进行表演时的状态，不能据此断定其与在中国表演时完全相同；再次，对一些大曲组合的关系并

① （宋）王灼：《碧鸡漫志》，《中国文学参考资料小丛书》第一辑第六册，古典文学出版社，1957，第77页。
② 阴法鲁：《唐宋大曲之来源及其组织》，刘玉才编选《阴法鲁文选》，北京大学出版社，2010，第87页。
③ 杨荫浏：《中国古代音乐史稿》上册，人民音乐出版社，1981，第221页。
④ 王小盾：《唐大曲及其基本结构类型》，《中国音乐学》1988年第2期，第36页。

没有辨明，如《宴乐》与《破阵乐》的关系，这样对唐大曲的结构就不能明确辨明。

以上为前代学者对唐大曲结构的一些主要观点，下面根据文献细考证之。

首先，据《霓裳羽衣歌》对唐大曲结构进行梳理。这点虽前代学者亦多有论述，但为了厘清大曲结构，故重新梳理交代。其大体可分为三个部分。

第一部分：散序。各乐器依次奏响，即"磬箫筝笛递相搀，击擫弹吹声逦迤"，白居易又自注曰："凡法曲之初，众乐不齐，唯金石丝竹次第发声，霓裳序初亦复如此。"可以看出，打击类乐器先奏响，此类乐器声音虽单一但集中，有吸引观众注意力的效果。散序部分只有纯音乐，没有歌唱也没有舞蹈，即"散序六奏未动衣，阳台宿云慵不飞"。白诗注为"散序六遍无拍，故不舞也"。可看出散序共有六遍，也就是六个乐段，值得注意的是，白居易在这里说明散序是"无拍"的，因此不能配合舞蹈，由此可以推断散序部分应该柔美而婉转悠长。散序为单纯音乐之观点，阴法鲁、杨荫浏等说法亦同。白居易所述亦非常明确，此点无疑问。

第二部分：中序。中序音乐开始有了明显的节奏，并突然加快，所谓"中序擘騞初入拍，秋竹竿裂春冰坼"。"擘騞"是象声词，形容音乐的突然转折，庄子《养生主》中就有"砉然响然，奏刀騞然"之句。柔美的音乐突然一转，就好似春天冰冻的江面上清脆的一声喀响，让人精神为之一振，这时舞者就进场了，开始翩然起舞："飘然转旋回雪轻，嫣然纵送游龙惊。小垂手后柳无力，斜曳裾时云欲生。烟蛾敛略不胜态，风袖低昂如有情。上元点鬟招萼绿，王母挥袂别飞琼。"[1]

第三部分：曲破。等舞到乐曲的最后部分，音乐的节奏越来越快，最后在高潮的时候停止，也就是"繁音急节十二遍，跳珠撼玉何铿铮。

[1]　谢思炜校注《白居易诗集校注》，中华书局，2006，第 1668 页。

翔鸾舞了却收翅，唳鹤曲终长引声"。《霓裳》舞曲破共有十二遍，"凡曲将毕，皆声拍促速，唯《霓裳》之末，长引一声也"。因此可知曲破部分节奏是非常急促的，在最快的时候戛然而止，让观众在跟着舞者急速动作心弦紧绷的时候又有意犹未尽之感。

这是根据《霓裳羽衣歌》推断出来的唐大曲之基本结构，各家观点亦基本一致，但《霓裳》一曲之结构并不能代表唐大曲所有结构，需要再从其他文献里找到相关佐证。《乐府诗集》里亦对唐大曲中的一些曲目有相应记载，其中《伊州》歌五遍，入破五遍；[①]《凉州》歌三遍，排遍两遍；[②]《陆州》歌三遍，排遍四遍；[③]《水调》歌五遍，入破五遍，又有第六彻。[④] 白居易诗中重点在舞蹈，并没有提到歌唱的部分，而《伊州》《陆州》文献留存的则主要是歌辞，并且在结构上提到了三个《霓裳羽衣歌》中没有的概念：歌、排遍、彻。

歌，顾名思义即歌唱，歌唱必须有拍，故散序部分是不能有歌的，歌只能在中序或者破的部分进入。白居易在中序部分着重于舞蹈描写，并未提出有歌唱，但从《伊州》等文献留存情况来看，其歌在入破之前，显然属于中序，故中序应该是歌唱和舞蹈并行的。

歌之后是排遍，关于排遍之含义，后人往往将其与歌混为一谈。如王维真《汉唐大曲研究》认为："排遍，以非一遍，故谓之排。是以'排遍'乃统称，非特指某一遍而言，故有排遍第一，第二，第三云云。知排遍有若干遍。排遍始，即中序始。"[⑤] 排遍确实是带有歌辞的歌唱遍数，但其与"歌"的关系并不能互相替代。《乐府诗集》中所记录大曲皆有"歌"这一结构，但是"排遍"却只在《凉州》《陆州》两首中留存，如：

① （宋）郭茂倩编《乐府诗集》卷七十九，中华书局，1979，第1630页。
② （宋）郭茂倩编《乐府诗集》卷七十九，中华书局，1979，第1626页。
③ （宋）郭茂倩编《乐府诗集》卷七十九，中华书局，1979，第1631页。
④ （宋）郭茂倩编《乐府诗集》卷七十九，中华书局，1979，第1623页。
⑤ 王维真：《汉唐大曲研究》，学艺出版社，1988，第143页。

【陆州】

【歌第一】

分野中峰变，阴晴众壑殊。欲投人处宿，隔浦问樵夫。

【第二】

共得烟霞径，东归山水游。萧萧望林夜，寂寂坐中秋。

【第三】

香气传空满，妆花映薄红。歌声天仗外，舞态御楼中。

【排遍第一】

树发花如锦，莺啼柳若丝。更逢欢宴地，愁见别离时。

【第二】

明月照秋叶，西风响夜砧。强言徒自乱，往事不堪寻。

【第三】

坐对银釭晓，停留玉箸痕。君门常不见，无处谢前恩。

【第四】

曙月当窗满，征人出塞游。画楼终日闭，清管为谁调。①

从留存曲辞来看，排遍与歌的曲辞形式完全相同，然而名称有异，只能是二者在音乐上有所差别，但未有更多史料可以证明，因此，只能推断排遍的演唱方式或曲调与歌不同，在演唱歌和排遍的时候可配以舞蹈。

此外，在曲破部分《水调》亦有歌辞留存：

【入破第一】

细草河边一雁飞，黄龙关里挂戎衣。为受明王恩宠甚，从事经年不复归。

【第二】

锦城丝管日纷纷，半入江风半入云。此曲只应天上去，人间能

① （宋）郭茂倩编《乐府诗集》卷七十九，中华书局，1979，第1632页。

得几回闻。

【第三】

昨夜遥欢出建章，今朝缀赏度昭阳。传声莫闭黄金屋，为报先开白玉堂。

【第四】

日晚笳声咽戍楼，陇云漫漫水东流。行人万里向西去，满目关山空恨愁。

【第五】

千年一遇圣明朝，愿对君王舞细腰。乍可当熊任生死，谁能伴凤上云宵。

【第六彻】

闺烛无人影，罗屏有梦魂。近来音耗绝，终日望君门。①

可见此部分亦是歌舞并行的，只不过节奏加快而已。此处对"入破"之概念需作一辨析。阴法鲁与杨荫浏皆认为"入破"乃是"破"的第一部分，"破"从此进入，因此名为"入破"。其主要依据为白居易《卧听法曲》"朦胧闲梦初成后，宛转柔声入破时"②；岑参《田使君美人如莲花北铤歌》"翻身入破如有神，前见后见回回新"③。但分析二诗，此处"入"字乃为"进入"之意，为动词，并不是作为"入破"这一名词存在的。其余唐代典籍中皆不见"入破"之名。至宋代，陈旸《乐书》云："唐明皇天宝中乐章多以边地名，曲如《凉州》《甘州》《伊州》之类，曲终繁声名为入破。"④《新唐书》亦执此说，此二处中，"破"与"入破"乃为含义相同名称不同的概念。王灼《碧鸡漫志》中直接将"入破"与"虚催"等概念并列，在使用时则混而用之，

① （宋）郭茂倩编《乐府诗集》卷七十九，中华书局，1979，第1622页。
② 谢思炜校注《白居易诗集校注》，中华书局，2006，第2104页。
③ 廖立笺注《岑嘉州诗笺注》，中华书局，2004，第398页。
④ （宋）陈旸：《乐书》卷一百六十四，王耀华、方宝川主编《中国古代音乐文献集成》第二辑第九册，国家图书馆出版社，2012，第532页。

"入破"即"破",如"《甘州》世不见,今仙吕调有曲破"。因此,宋人将"入破"等同于"破",但实际上宋代"入破"与唐代之"破"虽然有着相同的特点,内涵却不相同,"入破"与虚催、衮遍、歇指、杀衮并列,合起来与唐代"破"之范围相同。故后世学者多称"入破"乃"破"的第一部分,实际上是将唐大曲与宋大曲的结构混在了一起,唐大曲既无"入破",宋大曲也并无"破"这个大结构范围。

曲破的最后一部分称为"彻",《水调》歌辞入破中就有第六"彻","彻"应该较"破"之前面部分节拍更急,更加有气势,以此来做全曲的收束。元稹有诗云"逡巡弹得《六么》彻,霜刀破竹无残节"[1],苏轼亦有诗云"腰鼓百面如春雷,打彻《凉州》花自开",都说明"彻"是非常急促凌厉的音乐。

大曲用以衡量长短的单位是"遍",其含义类似今天的乐段,大曲的遍数极多,《唐会要·雅乐下》记载:"(贞元)十二年十二月。昭义节度使王虔休献《继天诞圣乐》一曲……凡二十五遍。"[2] 而《破阵乐》在修入雅乐之前长达五十二遍。遍不仅用来标注总体曲目,也用来标注每个部分,如《伊州》《凉州》等歌辞都标以"第一""第二"的字样,即"第一遍""第二遍"的意思。

以上为文献记载中的唐大曲结构名词,主要有散序、中序、破、歌、排遍、彻。唐大曲之结构亦可以较为明晰地列出了,其中散序、中序、破为大曲构成的主要部分,中序与破中皆有歌和排遍,遍数并无固定,但通常极多,"破"的最后部分称为"彻"。总体而言,唐大曲较宋大曲结构上更为简单,但在实际表演中可能并不缺少宋大曲所述之结构,只不过并没有细化命名而已。这也是阴法鲁等学者能够将宋大曲之结构与唐大曲对应的原因,但在实际研究中不应将二者混为一谈。

由此,唐大曲之结构似乎得到解决,但还有一个问题不容忽视,即大曲之组曲问题。《旧唐书》记载坐部伎之《宴乐》分为四部:《景云

① 冀勤点校《元稹集》,中华书局,1982,第305页。
② (宋)王溥撰《唐会要》卷三十三,上海古籍出版社,2006,第721页。

乐》《庆善乐》《破阵乐》《承天乐》。

> 《景云乐》，舞八人……《庆善乐》，舞四人……《破阵乐》，
> 舞四人……《承天乐》，舞四人……乐用玉磬一架……工歌二。[①]

王小盾认为《宴乐》为大曲，"其特点是以数支舞曲联合而成为一支大曲，各支舞曲节奏、风格不同，组成序、破、急、序这种有铺垫、有高潮、有结束的结构"[②]。此种说法缺乏根据，《庆善乐》《破阵乐》本就为大曲，表演时动辄上百人，至《宴乐》中规模大为缩减，只各得四人舞而已，但这并不表明其表演形制发生了变化。按王小盾所言，《宴乐》四支曲目全为舞曲，只不过在节拍上有缓慢快速之分，从而形成起承转合式的结构。但《旧唐书》明确其在表演时是有歌的"工歌二"，这就与王说不符。虽然关于《宴乐》的具体形制并无更多记载，但在唐大曲中由多支曲子组成一支的情况并不是个案。更为典型者有《南诏奉圣乐》，其演出形制记载得非常完善：

> 序曲二十八叠，舞"南诏奉圣乐"字。舞人十六，执羽翟，
> 以四为列。舞"南"字，歌《圣主无为化》；舞"诏"字，歌
> 《南诏朝天乐》；舞"奉"字，歌《海宇修文化》；舞"圣"字，
> 歌《雨露覃无外》；舞"乐"字，歌《辟土丁零塞》。皆一章三叠
> 而成。
>
> 舞者初定，执羽，箫、鼓等奏散序一叠，次奏第二叠，四行，
> 赞引以序入。将终，雷鼓作于四隅，舞者皆拜，金声作而起，执羽
> 稽首，以象朝觐。每拜跪，节以钲鼓。次奏拍序一叠，舞者分左右
> 蹈舞，每四拍，揖羽稽首，拍终，舞者拜，复奏一叠，蹈舞抃揖，
> 以合"南"字。字成遍终，舞者北面跪歌，导以丝竹。歌已，俯

① 《旧唐书》卷二十九，中华书局，1975，第1061页。
② 王小盾：《唐大曲及其基本结构类型》，《中国音乐学》1988年第2期，第32页。

伏，钲作，复揖舞。馀字皆如之……字舞毕，舞者十六人为四列，又舞《辟四门》之舞。遽舞入遍两叠，与鼓吹合节，进舞三，退舞三，以象三才、三统。舞终，皆稽首逡巡。又一人舞《亿万寿》之舞，歌《天南滇越俗》四章，歌舞七叠六成而终。①

由引文可以看出，《南诏奉圣乐》虽为一支大曲，但实际上由多个部分组成，比如字舞就分成五部分，而每部分字舞的演出形制基本与前文所述大曲之形制相同，分为散序、拍序、遍终，之后又有歌乐，然后音乐奏响开始下一部分字舞，循环往复。这种循环并不是中序中单纯歌与排遍的重复，而是整个大曲演出形制的循环，每一部分的结构都是一支普通大曲的结构，严格来说，《南诏奉圣乐》其实是一支大曲组曲，是一支超大规模的大曲。每支大曲所表演的乐舞都各不相同，组合起来形成一个整体。由此可以推知，《宴乐》大体也是采用了这种形式，四支大曲组合起来形成一支组曲，但这四支大曲在表演时结构顺序是不变的，受场地及表演时间所限，在遍数上可能有所缩减，但因其为组曲形式，总体遍数仍然较多。这种形式并不是大曲结构的变体，而是大曲的组合，因此，将《宴乐》之结构组织列入唐大曲的一般结构范围是不甚妥当的。

综上所述，关于唐大曲之结构，可总结如下。开头为散序，此部分只奏乐，无歌无舞。因其无拍，所以音乐应该较为悠长，吸引并带动观众情绪，将其带入所营造的艺术氛围中。接下来是中序，音乐为之一转，开始有明显的节奏，舞蹈由此进入。歌可以和舞蹈一起，亦可在舞蹈之后演唱。歌有多遍，歌之后是排遍，亦有多遍，这一部分是大曲表演的核心部分，歌、乐、舞三者相互配合，重复多遍，给人带来视觉和听觉上的双重享受。最后是曲破部分，音乐节奏加快，变得急促，舞蹈和歌唱也随着音乐的加快而加快。曲破的最后部分唤作"彻"，是音乐

① 《新唐书》卷二百二十二，中华书局，1975，第6309页。

和舞蹈最为急促的部分，在激烈而短暂的节拍中，音乐和舞蹈都做一个最后的收束。为了更加清晰明了，画示意图如下：

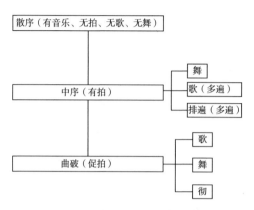

图 1-1　唐大曲基本结构框架

图 1-1 显示了唐大曲之基本结构，组曲型的大曲如《宴乐》等则是这个基本结构的不断重复。

由此，可对唐大曲之概念作一总结：唐大曲是一种综合形式的大型乐舞艺术，其基本由散序、中序、破三大部分构成，每部分皆重复多遍，遍数不定。散序以音乐作为整首曲目的铺垫，中序进入歌舞，对曲目进行展开，至曲破部分达到高潮，歌舞在急促的拍子中结束。一首曲子只有这样的结构才是大曲的完整表演形式，与大曲同名之小曲多是大曲演出的部分截取，唤作"摘遍"，隶属于大曲的某个单元。

第二节　唐大曲与其他音乐概念关系考

唐代并无一个统一标准下的音乐体系，因此，对各类音乐的划分标准不一，又无明确说明，但往往又并行使用，如清乐、雅乐、燕乐等，容易给后世研究者造成混乱的印象。后世学者往往要花费精力对各种音乐概念之间的关系进行辨析，唐大曲之研究自然亦存在这个问题。大曲与雅乐、清乐、燕乐、法曲、坐部伎、立部伎这些音乐概念间究竟存在

着怎样的从属关系？前人并无系统性的探讨，故本节拟以文献为基础对这些关系一一辨明。

一　唐大曲与雅乐、清乐、燕乐关系考

唐大曲与雅乐、清乐、燕乐的关系似乎较为容易辨明，《唐六典》记载：

> 雅乐：大曲，三十日成；小曲，二十日；清乐：大曲，六十日；文曲，三十日；小曲，十日。燕乐、西凉、龟兹、疏勒、安国、天竺、高昌：大曲，各三十日；次曲，各二十日；小曲，各十日。①

很明显，大曲与雅乐、清乐、燕乐是一种不完全从属关系，雅乐、清乐、燕乐下面各有不同的曲子类型，大曲是其中一种。唐大曲之曲目众多，其曲目分属于雅乐、清乐、燕乐及西凉、龟兹等乐。但有一些大曲，既属于雅乐，又属于燕乐，如《破阵乐》，《旧唐书》载：

> 立部伎内《破阵乐》五十二遍，修入雅乐，只有两遍，名曰《七德》。立部伎内《庆善乐》七遍，修入雅乐，只有一遍，名曰《九功》。《上元舞》二十九遍，今入雅乐，一无所减。②
> ……
> 高祖登极之后，享宴因隋旧制，用九部之乐，其后分为立坐二部。今立部伎有《安乐》《太平乐》《破阵乐》《庆善乐》《大定乐》《上元乐》《圣寿乐》《光圣乐》凡八部……坐部伎有《宴乐》《长寿乐》《天授乐》《鸟歌万寿乐》《龙池乐》《破阵乐》凡六部。《宴乐》，张文收所造也……分为四部：《景云乐》……《庆善

① （唐）李林甫等撰《唐六典》，陈仲夫点校，中华书局，1992，第399页。
② 《旧唐书》卷二十八，中华书局，1975，第1061页。

乐》……《破阵乐》……《承天乐》……①

《破阵乐》虽然既属于雅乐又属于燕乐，但在不同归属下表演形态并不相同，其修入雅乐时规模大为减小。《庆善乐》亦是如此。

二 唐大曲与法曲关系考

"法曲"乃是当时与大曲并行的一个概念，《乐府诗集》总各家之说，曰：

> 《唐会要》曰："文宗开成三年，改法曲为仙韶曲。"按法曲起于唐，谓之法部。其曲之妙者，有《破阵乐》《一戎大定乐》《长生乐》《赤白桃李花》，馀曲有《堂堂》《望瀛》《霓裳羽衣》《献仙音》《献天花》之类，总名法曲。白居易传曰："法曲虽似失雅音，盖诸夏之声也，故历朝行焉。"太常丞宋沇传汉中王旧说曰："玄宗虽雅好度曲，然未尝使蕃汉杂奏。天宝十三载，始诏道调法曲，与胡部新声合作。识者深异之。明年冬而安禄山反。"②

因法曲之曲目与大曲之曲目多有重合，故后世对二者之关系颇有争论，其主要观点可以分为三种。第一，法曲是大曲的一部分，持此观点的代表者如杨荫浏，其认为："《大曲》中间有一部分，叫做《法曲》。《法曲》的主要特点，是在它的曲调和所用乐器方面，接近汉族的《清乐》系统，比较幽雅一些。"③ 第二，大曲与法曲是交叉的关系，持此观点的代表者如丘琼荪，其认为："法曲有大遍，亦有小遍，故法曲中有一部分为大曲，然而不尽是大曲。"④ 第三，认为大曲与法曲是独立

① 《旧唐书》卷二十九，中华书局，1975，第 1049 页。
② （宋）郭茂倩编《乐府诗集》卷九十六，中华书局，1979，第 1352 页。
③ 杨荫浏：《中国古代音乐史稿》上册，人民音乐出版社，1981，第 221 页。
④ 丘琼荪遗著，隗芾辑补《燕乐探微》，上海古籍出版社，1989，第 100 页。

的两个系统，泾渭分明，此观点的代表者如吕洪静，认为唐时大曲乃属于"普通联章"的结构，而法曲则是"散序→拍序→排遍→入破"的结构，二者丝毫没有关联。① 根据前文所论述大曲之结构，可知此种观点实际是将组曲形式的大曲看作一个整体，而没有考虑到各曲目的具体结构和独立性，因此，这种观点是不成立的。至于大曲和法曲到底是包含还是交叉的关系，则需从文献入手进行梳理。

法曲之名最详见载于《新唐书·礼乐志》：

> 初，隋有法曲，其音清而近雅。其器有铙、钹、钟、磬、幢箫、琵琶。琵琶圆体修颈而小，号曰"秦汉子"，盖弦鼗之遗制，出于胡中，传为秦、汉所作。其声金、石、丝、竹以次作，隋炀帝厌其声澹，曲终复加解音。玄宗既知音律，又酷爱法曲，选坐部伎子弟三百教于梨园，声有误者，帝必觉而正之，号"皇帝梨园弟子"。宫女数百，亦为梨园弟子，居宜春北院。梨园法部，更置小部音声三十馀人。②

可见"法曲"并不是唐时的新乐种，而是在隋朝就已经出现了。所用乐器也与当时之九部伎所用乐器不同。其中铙、钹、钟、磬都是打击乐器，只起到控制节拍的作用，法曲的主要演奏乐器是琵琶和幢箫，其中又以琵琶为主，这样的乐器组合自然在演奏时会呈现"清而雅"的风貌，至唐朝时玄宗对其加以改造，加入道调，又与其他类型的音乐不同。因此，法曲是以其独特的音乐演奏方式作为归类标准的。

法曲之曲目在《唐会要》《通典》《新唐书》《乐府诗集》等文献中都有留存，对此，丘琼荪已作出严密考证，本书对其考证并无异议，故不再重复考证，引其考证曲目如下：

① 吕洪静：《唐时大曲、法曲两分明》，《天津音乐学院学报》2000年第4期，第23~26页。
② 《新唐书》卷二十二，中华书局，1975，第476页。

1.《王昭君》2.《思归乐》3.《倾杯乐》4.《破阵乐》
5.《圣明乐》6.《五更转》7.《玉树后庭花》8.《泛龙舟》
9.《万岁长生乐》10.《饮酒乐》11.《斗百草》12.《云韶乐》
13.《大定乐》14.《赤白桃李花》15.《堂堂》16.《望瀛》
17.《霓裳羽衣》18.《献仙音》19.《献天花》20.《火凤》
21.《春莺啭》22.《荔枝香》23.《雨霖铃》24.《听龙吟》
25.《碧天燕》①

从现今留存法曲曲目可知中间有颇多与唐大曲曲目重复者，据崔令钦《教坊记》记载大曲之曲名，既属法曲又属大曲者有《破阵乐》《玉树后庭花》《泛龙舟》《斗百草》《霓裳羽衣》《春莺啭》《雨霖铃》。这可为法曲与大曲之关系提供有力佐证，至少在曲目上二者是相互交叉的。由此杨荫浏所持法曲隶属于大曲之说就不成立了。

但若单纯凭曲目上的重叠来判定二者之间是相互交叉的关系是不够充分的。无论是法曲还是大曲，其留存曲目都只是当时实际所有曲目的一部分，更何况，有许多曲目记载不全，对其表演形态并不明了，因此，并不能单靠曲目名称判定其是否属于大曲或者法曲。由前文所述，大曲乃是有固定结构并重复多遍的歌、乐、舞三位一体的艺术形式，而法曲则是由固定乐器演奏、音乐风格清雅的艺术形式。大曲的判定标准里并无演奏乐器与音乐风格的限定，法曲之判定标准里亦无对结构和遍数的限定，其概念限定更偏重于所呈现的音乐风格。因此，可以说法曲与大曲的关系是一种动态的关系，如果一首曲目用特定乐器演奏，满足"散序→中序→破"的结构并表演多遍时，那么这首曲目既是大曲又是法曲；如果一首曲目表演时只满足后两点要求而不满足第一点要求时，那么这首曲目为大曲，反之为法曲。也就是说，并不能单纯判定大曲与法曲的从属关系，二者其实是并列的关系，是不同的划分曲

① 丘琼荪遗著，隗芾辑补《燕乐探微》，上海古籍出版社，1989，第62页。

目类型的方式，要根据实际表演情况判定。

三　唐大曲与坐立二部伎关系考

坐立二部伎是唐代歌舞主要的表演形式，其表演曲目与文献记载大曲曲目多有交错，因此有必要探讨二者之间的关系。关于坐立二部伎，《新唐书》载：

> 又分乐为二部：堂下立奏，谓之立部伎；堂上坐奏，谓之坐部伎。太常阅坐部，不可教者隶立部，又不可教者，乃习雅乐。立部伎八：一《安舞》，二《太平乐》，三《破阵乐》，四《庆善乐》，五《大定乐》，六《上元乐》，七《圣寿乐》，八《光圣乐》……坐部伎六：一《燕乐》，二《长寿乐》，三《天授乐》，四《鸟歌万岁乐》，五《龙池乐》，六《小破阵乐》。①

其他史料诸如《旧唐书》《唐会要》《通典》等记载皆大体如是。坐立二部伎之得名取决于其演奏形式的差异，从"不可教者，乃习雅乐"来看，又可知坐立二部与雅乐乃分属不同系统。每部下面都各有曲目，其中有一些曲目如《破阵乐》《庆善乐》等在《教坊记》中被载为大曲，其他诸如《鸟歌万岁乐》或《龙池乐》并没有详细的形制记载。王小盾在《唐大曲及其基本结构类型》一文中认为二部伎所含曲目皆为大曲，此点似乎有待商榷。前文已考证《宴乐》之结构为组曲大曲形式，但是否其他曲目亦为大曲呢？立部伎八支曲子，《破阵乐》《庆善乐》可确定为大曲无疑，《破阵乐》于立部伎内有五十二遍，《庆善乐》有七遍②，那么立部伎其他曲目既与其并列，遍数亦应较多。

① 《新唐书》卷二十二，中华书局，1975，第475页。
② 《旧唐书·音乐志》载："立部伎内《破阵乐》五十二遍，修入雅乐，只有两遍，名曰《七德》。立部伎内《庆善乐》七遍，修入雅乐，只有一遍，名曰《九功》。"

从文献记载来看，立部伎其他六首曲目表演人数众多，且歌舞皆备①，在规模上完全符合大曲之要素，因此，立部伎曲目极有可能全为大曲。

坐部伎之曲目除了《宴乐》有四部之外，其余并无明确说明，故其他曲目不可能是组曲大曲之形式。那么，其是否为大曲呢？从《破阵乐》来看，坐部伎之《破阵乐》表演规模较立部伎《破阵乐》大大缩减，从"百二十人"缩减为"四人"，在规模上与"大曲"之"大"的特点不甚相符，《新唐书》在对其记载时直接呼以《小破阵乐》之名以示区分。总体来看，坐部伎所有曲目除了《宴乐》因是组合曲目而舞者略多之外，其余曲目舞者规模较立部伎有天差地别。这与坐立二部伎的表演重点有关，立部伎较为重视舞蹈，坐部伎较为重视音乐。坐部伎使用乐器众多：

> 乐用玉磬一架，大方响一架，挡筝一，卧箜篌一，小箜篌一，大琵琶一，大五弦琵琶一，小五弦琵琶一，大笙一，小笙一，大筚篥一，小筚篥一，大箫一，小箫一，正拔一，和铜拔一，长笛一，短笛一，楷鼓一，连鼓一，鼗鼓一，桴鼓一，工歌二。②

根据乐器使用情况推断，坐部伎之音乐表演者有二十多人，是一个规模很大的乐队。但其演唱遍数却不能考证，且在形制上亦不能判定其具备"散序→中序→破"的结构。而且就整体规模而言，坐部伎皆规模较小，因此，其为大曲的可能性不是很大，极有可能在演出时遍数减少，如《破阵乐》为大曲《破阵乐》的摘遍。

总体而言，大曲并不是唐代官方机构用于划分音乐表演曲目的一个

① 《旧唐书·音乐志》载："《安乐》者……舞者八十人……百四十人歌《太平乐》……《大定乐》，出自《破阵乐》。舞者百四十人……《上元乐》，高宗所造。舞者百八十人……《圣寿乐》，高宗武后所作也。舞者百四十人……《光圣乐》，玄宗所造也。舞者八十人。"

② 《旧唐书》卷二十九，中华书局，1975，第1061页。

常用类别。它与法曲、十部伎、二部伎都不属于同一类别上的划分。大曲是对某种固定音乐形式的称谓，这个形式内有着固定的组织结构，符合这个结构的曲目即可被称为大曲，无论是坐部伎还立部伎，抑或是梨园进行演奏，都不影响其为大曲的性质。坐部伎或立部伎名下的曲目可以是大曲，亦可以不是大曲，法曲所演奏曲目亦如是。同一首曲目既可能是法曲，亦可能是大曲，亦可属二部伎，只是取决于当时的演出形态而已。

第三节　唐大曲曲名考辨

一　前人记载的唐大曲曲名

关于唐大曲之曲目，前人已考之甚详，其基本依据是崔令钦《教坊记》所列曲目，共列大曲四十六首：《踏金莲》《绿腰》《凉州》《薄媚》《贺圣乐》《伊州》《甘州》《泛龙舟》《采桑》《千秋乐》《霓裳》《玉树后庭花》《伴侣》《雨霖铃》《柘枝》《胡僧破》《平翻》《相驼逼》《吕太后》《突厥三台》《大宝》《一斗盐》《羊头神》《大姊》《舞大姊》《急月记》《断弓弦》《碧霄吟》《穿心蛮》《罗步底》《回波乐》《千春乐》《龟兹乐》《醉浑脱》《映山鸡》《昊破》《四会子》《安公子》《舞春风》《迎春风》《看江波》《寒雁子》《又中春》《玩中秋》《迎仙客》《同心结》。

任半塘笺订《教坊记》，补列大曲十二首：《圣寿乐》《五天》《垂手罗》《兰陵王》《半社渠》《借席》《乌夜啼》《阿辽》《黄獐》《拂林》《大渭州》《达摩支》。

除此之外，阴法鲁在《唐宋大曲之来源及其组织》一文中又补列大曲十四首：《熙州》《石州》《渭州》《水调》《大和》《陆州》《破阵乐》《庆善乐》《上元舞》《继天诞圣乐》《团乱旋》《春莺啭》《苏合香》《南诏奉圣乐》。

任半塘又在《敦煌歌辞总编》中列大曲五首：《阿曹婆》《斗百草》《剑器辞》《何满子》《苏莫遮》。这五首究竟是否属于大曲学界略有争论，但从其曲辞形制来看，笔者同意任先生之观点，将其列入大曲的考察范围。

此外，据前节考证，笔者亦将立部伎中《太平乐》《大定乐》《圣寿乐》《光圣乐》列为大曲。

二 《石州》《渭州》《熙州》是否为大曲

《新唐书》载："天宝乐曲，皆以边地名，若《凉州》《伊州》《甘州》之类。"[①] 王小盾在《隋唐五代燕乐杂言歌辞研究》中将其总归为一类：边地大曲。[②] 学界也多沿用此说。

洪迈在《容斋随笔》中有云："今世所传大曲皆出于唐，而以州名者五，伊、凉、熙、石、渭也。"[③] 此句与《新唐书》记载颇为相似，但其中多了《熙州》《石州》《渭州》。

《石州》《渭州》虽不见于崔令钦《教坊记》之记载，但在其他文献中却有迹可循。马端临《文献通考》中对宋代四十大曲进行了记载，其中有"七曰越调，其曲二，曰《伊州》、《石州》"[④]，可以说为洪迈之言提供了佐证。石州在唐代亦属边地，《旧唐书》载："石州　隋离石郡。武德元年，改为石州。五年，置总管府，管石、北和、北管、东会、岚、西定六州。贞观二年，废都督府。三年，复置都督。六年，又废。天宝元年，改为昌化郡。乾元元年，复为石州。"又符合《新唐书》"边地"之说，且宋之大曲，多继承唐大曲风貌，因此《石州》为唐大曲基本上是可以确定的。

《渭州》并无前人进行考证，其在唐代亦属于陇西边地，《旧唐

① 《新唐书》卷二十二，中华书局，1975，第476页。

② 王昆吾：《隋唐五代燕乐杂言歌辞研究》，中华书局，1996，第141页。

③ （宋）洪迈：《容斋随笔》，上海古籍出版社，1978，第185页。

④ （元）马端临：《文献通考》，中华书局，1986，第1283页。

书·地理志》载"隋陇西郡。武德元年，置渭州。天宝元年，改为陇西郡。乾元元年，复为渭州"①，相当于如今甘肃境内。虽大曲《渭州》不见记载，但同名舞《大渭州》，以及同名小曲《胡渭州》皆有留存。唐大曲常取其摘遍为同名小曲，《碧鸡漫志》亦云："《唐史·吐蕃传》亦云：'奏《凉州》《胡渭》《录要》杂曲，今小石调，胡渭州是也。'然世所行《伊州》《胡渭州》《六么》，皆非大遍全曲。"② 由此可推知，《渭州》在唐时是作为大曲存在的，但到宋朝已经散佚不复完整，只以摘遍形式存在。

《熙州》与前两者情况则略有不同。唐代文献亦不见其为大曲的相关记述，王国维在《唐宋大曲考》中采取了洪迈的说法，认为其乃继承唐大曲的宋代大曲，而且认为："《熙州》一作《氏州》，周邦彦《片玉词》《清真集》有《氏州》第一词，毛晋所藏《清真集》作《熙州》摘遍，盖《熙州》之第一遍也。"③ 如果按照宋大曲多为唐貌的规律来讲，确实是可以说通的。但值得注意的是"熙州"之地名由来，《旧唐书·地理志》载："怀宁 汉皖县地，晋于皖县置怀宁县。晋置晋熙郡。隋改为熙州，又为同安郡。武德四年，改为舒州，以怀宁为州治。"④ 这里的"熙州"，指的是怀宁，在今安徽省西南部，隋朝曾经短时间使用过"熙州"这个地名。除此之外，在其他典籍中亦不见唐朝关于"熙州"地名的解释。可见唐时，熙州并不属于所谓"边地"，如此一来与"天宝乐曲，皆以边地名"之说便不太相符，虽然洪迈只说"以州名"并没有指明其必须是边地，但与伊州、凉州相比，处在安徽省的熙州便有格格不入之感了。况且，"熙州"之名只在隋朝使用过一小段时间，唐代并无地名唤作"熙州"或如王国维所说"氏州"一类。

① 《旧唐书》卷四十，中华书局，1975，第1632页。
② （宋）王灼：《碧鸡漫志》，《中国文学参考资料小丛书》第一辑第六册，古典文学出版社，1957，第78页。
③ 王国维：《唐宋大曲考》，姚淦铭、王燕主编《王国维文集》第二卷，中国文史出版社，1997，第223页。
④ 《旧唐书》卷四十，中华书局，1975，第1582页。

由此，《熙州》为唐大曲的可能性着实不大。《宋史·地理志》中又有如下词条："熙州，上，临洮郡，镇洮军节度。本武胜军。熙宁五年收复，始改焉。寻为州。"[①] 此处熙州乃唐时狄道郡，经过战乱之后在熙宁五年再次被收复，并改名为"熙州"。此处"熙州"乃边地无疑，但其名并不形成于唐代，由此可以看出大曲《熙州》乃是宋时所作，并不属于唐大曲之类。

小　结

唐大曲之定义在学界始终没有定论，盖文献留存有限，各家从不同角度进行阐释之故。本章在依据文献的基础上对前人观点一一进行了辨析，认为单从规模即遍数来定义唐大曲并不确切，而是要从遍数和结构双重角度对曲目进行考量，只有演出多遍且符合"散序→中序→破"结构顺序的曲目才可称为唐大曲。同时，辨明了大曲的形式，除了演出多遍的大曲之外，还有一种大曲是以组曲形式呈现的。

在辨析大曲定义的同时，本章考察了唐大曲的结构，以《霓裳羽衣歌》为主要文献依据，同时依据其他文献记载，认为唐大曲之基本结构为"散序→中序→破"，散序为纯音乐，无拍，无歌无舞；中序与破皆为歌乐舞三者结合的结构，破的节拍最为急促，作为全曲的收束。散序、中序、破皆可演奏多遍，遍数不固定。在整理唐大曲结构的过程中，本章对前人理论进行了辨析，厘清了前人将宋大曲结构名词与唐大曲结构名词混用的问题。

在辨明唐大曲定义的基础上，本章分析了唐大曲与其同时代并行使用的一些音乐概念之间的关系，学界在分析此问题时往往将唐大曲视为一个整体来判断其是属于雅乐、法曲，还是坐立二部伎，这其实混淆了唐大曲曲目与唐大曲本身的概念，唐大曲是一种音乐形式，而并不是具

① 《宋史》卷八十七，中华书局，1977，第 2162 页。

体曲目，因此，认为唐大曲属于雅乐、清乐或唐大曲包含法曲之类的观念都是不准确的。大曲、雅乐、清乐等音乐概念都是以不同标准对曲目进行划分的音乐形式，并无归属关系。大曲是基于结构规模的划分，雅乐、清乐、燕乐是基于乐调类型的划分，法曲是基于音乐风格的划分，坐立二部伎是基于演奏方式的划分，因此一首曲目，有可能属于大曲，亦有可能属于雅乐、清乐或燕乐，也有可能属于法曲、坐部伎或立部伎，其本质不过是同一曲目在不同标准下的归属，同时可能有表演形态上的变化。

唐大曲曲目极多，但大多已经失传，很多曲目只存其名，并无更多文献记载。本章对文献记载及前人考证曲目作了汇总，同时对《石州》《渭州》《熙州》是否为大曲进行了考辨。

总体而言，本章旨在溯本清源，划定研究范围，以便展开后续研究，主要研究方法是从文献出发，在对前人观点进行辨析之后进一步考证得出结论。

第二章　唐大曲的创调与创作

创调是大曲形成的基础，要想对唐大曲有全面的了解就势必要对其创调情况进行考察。据乐府学之研究方法，创调情况包括创制时间、本事背景、曲调类型等要素。作为唐代乐府的一个重要种类，唐大曲有其特殊性，首先它是歌、乐、舞一体的艺术形式，其次它的规模远远盛过其他乐曲，这就注定其创调是一个较为复杂的过程。在对其创调情况进行研究时，需从音乐和文学两个方面进行研究方能全面。

对于唐大曲的创调情况，前人研究成果比较零散，在曲调方面，阴法鲁《唐宋大曲之来源及其组织》关注了唐大曲的曲调来源之背景，但对其具体形式并无进一步阐释。而在创调时间及本事来源方面，学界大多所做的是具体曲目的个案研究，比如《〈乌夜啼〉本事考》[①]、《〈水调〉考》[②]、《论唐代大曲〈陆州〉、〈凉州〉》[③]、《论〈伊州〉》[④]等。个案研究之优点在于可以纵向将具体曲目的相关要素进行细致描述，缺点在于缺乏横向的比较，也就是说不能研究曲目之间的关联和共性，从而不能从整体上对唐大曲进行审视。

因此本章从个案出发，对唐大曲每个曲目之曲调与本事来源进行梳理考证，处理有所争议的问题，如《乌夜啼》本事、《陆州》本事等，并补全前人未考之曲，以期对唐大曲之本事来源做一系统化的梳理。同

① 王立增：《〈乌夜啼〉本事考》，《贵州文史丛刊》2008 年第 1 期，第 65~67 页。
② 张璐：《〈水调〉考》，首都师范大学硕士学位论文，2008。
③ 王颜玲：《论唐代大曲〈陆州〉、〈凉州〉》，《乐府学》2009 年，第 257~291 页。
④ 雷乔英：《论〈伊州〉》，《乐府学》2006 年，第 271~313 页。

时，关注前人未解决之问题，如曲调来源的具体表现形式等。除此之外，本章亦对唐大曲之调式类型进行文献挖掘，并加以分类、整理、归纳，从而从整体上获得直观认识。

关于唐大曲的创作情况，学界处在只对具体曲目创作者有所了解的阶段，并未从整体上对唐大曲之创作者及创作规律有所观照。唐大曲的特点就在于乐舞是其重要组成部分，不能单抛开乐舞谈歌辞创作，因此，在研究唐大曲之创作问题时也势必要对乐舞创作者进行研究，这是本章需要解决的另一问题。

第一节　唐大曲的创调时间及曲调来源

一　唐大曲的形成时间

唐大曲的形成时间大体可以分为三个时间段：初唐、盛唐、中唐。因后文有具体论述，重复引证较为繁复，故现将据文献明确可考者列举如下。

初唐时期形成的大曲主要有：《泛龙舟》《采桑》《玉树后庭花》《伴侣》《安公子》《同心结》《水调》《乌夜啼》《斗百草》《回波乐》《破阵乐》《庆善乐》《上元舞》《兰陵王》《苏莫遮》。

盛唐时期形成的大曲主要有：《千秋乐》《霓裳》《迎仙客》《春莺啭》《圣寿乐》《何满子》《剑器》《六么》《凉州》《伊州》《甘州》《熙州》《石州》《陆州》《柘枝》《龟兹乐》《醉浑脱》《苏合香》《阿辽》《拂林》《大渭州》《达摩支》。

中唐时期形成的大曲主要有：《雨霖铃》《南诏奉圣乐》。

由数目可以看出，唐大曲在初唐初步形成规模；在盛唐进一步发展壮大，曲目大幅度增加；中唐之后则渐趋于凋零，基本不再有新的曲目产生。

二　唐大曲之曲调来源

唐大曲是乐府的一个特殊种类，兼有乐府的特性，也就是说在创调时具有本事存在。但本事形成时间又未必与创调时间相同。而且有的曲调在创调之初并未作为大曲形式存在，而是经过不断的整合改变最后形成大曲。因此，对唐大曲创调时间的考察并不能局限于其正式作为大曲进行演出的时间，而是要对其"前身"也有一个清楚的了解和认识，如此才能探索其形成的规律及意义。

从现存唐大曲曲目来看，其来源大致可分为三类：①继承前朝旧曲，②自创新曲，③外来新声。值得注意的是，这仅是从曲名上作出的区分，在实际情况中存在着三种类型音乐互相借鉴的情况，例如《玉树后庭花》为隋朝旧曲，但是在表演的时候亦会经过加工和创新，以符合时人审美需要；又如《霓裳羽衣曲》虽为唐代新曲，但借鉴《婆罗门》曲之处颇多；再如《凉州》，虽为边将进献之曲，但最终表演时亦有改动；类似情况不胜枚举，盖因音乐形态并不是静止的，而是不断发展变化互相融合的。因此，这个分类依据曲调主要来源，对其他次要部分暂且略过。现将具体创调情况一一考证，因年代久远，可见资料不全，故有些曲目略过不考。

继承前朝旧曲之大曲如下。

《泛龙舟》：此曲可确定为隋炀帝时作。《隋书·音乐志》曰："（炀帝）令乐正白明达造新声，创《万岁乐》、《藏钩乐》……《泛龙舟》、《还旧宫》、《长乐花》及《十二时》等曲，掩抑摧藏，哀音断绝。"[①]《旧唐书·音乐志》曰："《泛龙舟》，隋炀帝江都宫作。"[②]

《玉树后庭花》：为陈后主所作。《陈书》曰："后主每引宾客对贵妃等游宴，则使诸贵人及女学士与狎客共赋新诗，互相赠答，采其尤艳丽者以为曲词，被以新声，选宫女有容色者以千百数，令习而歌之，分

① 《隋书》卷十五，中华书局，1973，第379页。
② 《旧唐书》卷二十九，中华书局，1975，第1067页。

部迭进，持以相乐。其曲有《玉树后庭花》、《临春乐》等，大指所归，皆美张贵妃、孔贵嫔之容色也。"①

《伴侣》：创作于齐，且应形成于齐朝末期。《旧唐书》记载："陈将亡也，为《玉树后庭花》；齐将亡也，而为《伴侣》曲，行路闻之，莫不悲泣。"②

《安公子》：创调于隋。《隋书》记载："时有乐人王令言，亦妙达音律。大业末，炀帝将幸江都，令言之子尝从，于户外弹胡琵琶，作翻调《安公子》曲。"③

《水调》：创调于隋。《隋唐嘉话》记载："隋炀帝凿汴河，自制水调歌。"④ 虽后世对炀帝是否为创制者存有疑问，但创制时间无疑。

《乌夜啼》：创调于宋。《旧唐书》记载："《乌夜啼》，宋临川王义庆所作也。"⑤

《兰陵王》：创调于北齐。《北史》记载："突厥入晋阳，长恭尽力击之。芒山之败，……城上人弗识，长恭免胄示之面，乃下弩手救之，于是大捷。武士共歌谣之，为《兰陵王入阵曲》是也。"⑥ 芒山之战在河清三年，此曲既为此事所创，那么其创调时间则不早于河清三年，即公元564年。

以上几首为有明确时间记载者，另外亦有无明确时间记载，但可大概推知一二者，如《垂手罗》，其曲虽并无明确创制时间记载，但《唐音癸签》记载："《垂手罗》古舞曲，有大垂手小垂手，此其遗也。"⑦《乐府诗集》中有梁朝吴均诗："垂手忽迢迢，飞燕掌中娇。罗衫恣风引，轻带任情摇。讵似长沙地，促舞不回腰。"⑧ 说明其创调时间不晚

① 《陈书》卷七，中华书局，1972，第131页。
② 《旧唐书》卷二十八，中华书局，1975，第1041页。
③ 《隋书》卷七十八，中华书局，1973，第1785页。
④ （唐）刘𫗧撰《隋唐嘉话》，中华书局，1979，第58页。
⑤ 《旧唐书》卷二十九，中华书局，1975，第1065页。
⑥ 《北史》卷五十二，中华书局，1974，第1879页。
⑦ （明）胡震亨：《唐音癸签》，上海古籍出版社，1981，第156页。
⑧ （宋）郭茂倩编《乐府诗集》卷七十六，中华书局，1979，第1069页。

于梁朝。

除了来源于前朝旧曲，唐大曲中亦有相当一部分曲调为唐代新创，其中可考者如下。

《千秋乐》：创调于玄宗朝。《乐府诗集》引《旧唐书》曰："开元十七年八月癸亥，玄宗以降诞日，宴百僚于花萼楼下。百僚表请以每年八月五日为千秋节。王公已下献镜及承露囊，天下请咸令宴乐，仍著于令，从之。《千秋乐》盖起于此。"①

《雨霖铃》：创调于玄宗朝。《明皇杂录》记载："明皇既幸蜀，西南行初入斜谷，属霖雨涉旬，于栈道雨中闻铃，音与山相应。上既悼念贵妃，采其声为《雨霖铃》曲，以寄恨焉。"② 此事既发生在玄宗入蜀之后，可确定其创调时期为天宝末年。

《回波乐》：创调于中宗时期。《乐府诗集》曰："《回波乐》，商调曲。唐中宗时造，盖出于曲水引流泛觞也。"③

《破阵乐》：创调于太宗时期。《旧唐书》载："《破阵乐》，太宗所造也。"④

《庆善乐》：创调于太宗时期。《旧唐书》载："六年，太宗行幸庆善宫，宴从臣于渭水之滨，赋诗十韵。其宫即太宗降诞之所。车驾临幸，每特感庆，赏赐闾里，有同汉之宛、沛焉。于是起居郎吕才以御制诗等于乐府，被之管弦，名为《功成庆善乐》之曲。"⑤

《上元舞》：创调于高宗时期。《旧唐书》载："十一月丁卯，敕新造《上元舞》，圆丘、方泽、享太庙用之，馀祭则停。"⑥《乐书》中关于《上元舞》的创调又有记载："唐咸亨中高宗自制乐章十四首，而上

① （宋）郭茂倩编《乐府诗集》卷八十，中华书局，1979，第 1136 页。
② （唐）郑处海：《明皇杂录》，田廷柱点校，《唐宋史料笔记丛刊》，中华书局，1994，第 46 页。
③ （宋）郭茂倩编《乐府诗集》卷八十，中华书局，1979，第 1134 页。
④ 《旧唐书》卷二十八，中华书局，1975，第 1059 页。
⑤ 《旧唐书》卷二十八，中华书局，1975，第 1046 页。
⑥ 《旧唐书》卷五，中华书局，1975，第 102 页。

元居一焉。"① 由此可确定《上元舞》创调在唐高宗咸亨年间。

《春莺啭》：其创调时间有两种说法。一为《乐府诗集》载《乐苑》说："《大春莺啭》，唐虞世南及蔡亮作。又有《小春莺啭》，并商调曲也。"② 虞世南生活在太宗朝，由此似可判定《春莺啭》创于太宗朝。一为《教坊记》记载："高宗晓声律，闻风叶鸟声，皆蹈以应节，尝晨坐闻莺声，命乐工白明达写之为《春莺啭》，后亦为舞曲。"③ 由此又可推测其创调于高宗朝。蔡亮其人并无更多资料可考，无法判定其生活朝代，而其他现存文献又并无相关佐证可判断二说孰是，故其具体创调时间只能存疑，俟有更充足文献时加以考证，目前仅可确定其创调时间在初唐时期。

《圣寿乐》：创调于高宗朝，《旧唐书》记载，"《圣寿乐》，高宗武后所作也"④。

《何满子》：创调于玄宗朝开元年间。白居易有《何满子》诗，诗后自注曰："何满子，开元中沧州歌者，临刑进此曲以赎死，竟不免。"⑤

除此之外，唐大曲还有相当一部分曲调来自外来音乐，即"胡乐"。中国古代音乐的发展从来不是静态的、封闭的，而是处于互相交流吸收的动态过程中。在春秋战国时代，各个地区的音乐就互相通行，"郑声"作为新兴的音乐备受各个阶层喜欢。而在秦一统天下，建立起统一的封建王朝后，伴随着国力的强盛、经济的发展，秦与周边国家地区的交往也日趋密切，外来音乐就伴随着这些交往传入中原，并与中原音乐结合，产生更加优美的作品。

① （宋）陈旸：《乐书》卷一百八十，王耀华、方宝川主编《中国古代音乐文献集成》第二辑第十册，国家图书馆出版社，2012，第 135 页。
② （宋）郭茂倩编《乐府诗集》卷八十，中华书局，1979，第 1137 页。
③ （唐）崔令钦撰，任半塘笺订《教坊记笺订》，中华书局，2012，第 179 页。
④ 《旧唐书》卷二十九，中华书局，1975，第 1060 页。
⑤ （宋）郭茂倩编《乐府诗集》卷八十，中华书局，1979，第 1133 页。

三 外来音乐对唐大曲创调的影响

唐大曲是音乐交流融合的优秀产物，在现存的不甚完整的资料中，仍然可以窥得外来音乐、舞蹈对唐大曲的影响。甚至有一些唐大曲的曲调本就来源于外来音乐。隋代九部伎中绝大部分是外来音乐，并单列名目：《西凉乐》《天竺乐》《高丽乐》《龟兹乐》《安国乐》《疏勒乐》《康国乐》《高昌乐》。这些音乐皆以地域名命名，以示其来源。唐朝全盘继承了隋朝的音乐，后来又有南诏、骠国献乐以及各地方节度使进献音乐。可以说，外来音乐在唐代音乐中占有相当重要的地位。而在这些外来音乐中，西域音乐对唐大曲影响最为深远，天竺①、龟兹、安国、疏勒、康国、高昌皆属西域，除了曲调之外，西域音乐对唐大曲之乐器、舞蹈等表演方面亦多有影响，这将在后文详细论述。

西域音乐对中原音乐的影响由来已久，最早可追溯至张骞出使西域时，《晋书》记载："张博望入西域，传其法于西京，惟得《摩诃兜勒》一曲。李延年因胡曲更造新声二十八解。"② 从描述中可看出，胡乐进入中原，并不仅限于原封不动地照搬演出，而是有如李延年之类的音乐家吸收胡乐的曲调风格，加以改造，使之与中原音乐融合，从而创造出"新声"。这种音乐间的交流自汉以后从未消歇，到唐时呈现出一个非常繁荣的局面。"胡乐"作为重要种类在当时的音乐中起着举足轻重的作用，全面影响着唐代音乐的发展。而唐大曲作为唐代音乐的重要形式，自然也不能避免。

西域音乐对唐大曲曲调的影响主要以三种形式体现。

一是对中原原有曲调产生影响，使其在后来表演中加入西域音乐的成分。如《破阵乐》，《通典》记载："自《安乐》已后，皆擂大鼓，杂以《龟兹乐》，声振百里，并立奏之。其《大定乐》加以金钲，唯

① 《后汉书》第八十八（《西域传》第七十八）载："天竺国，一名身毒，在月氏之东南数千里……"故本书将天竺纳入西域范围考量。
② 《晋书》卷二十三，中华书局，1974，第715页。

《庆善乐》独用西凉乐，最为闲雅。"① 如前文所考，《破阵乐》创调于唐太宗时期，可谓是彻底的中原音乐，但是在演奏的时候却采用了"龟兹乐"，是典型的西域音乐。而《破阵乐》在唐代音乐中地位甚高，承担着重要的礼乐祭祀功能，"《破阵》《上元》《庆善》三舞，皆易其衣冠，合之钟磬，以享郊庙"②。在如此重要的场合演奏的音乐仍然带有西域音乐的成分，可见西域音乐对唐代音乐的影响之深刻。

二是曲调本来为西域音乐，传入中原之后可能会加以适当改编，但基本上完整保存其本来面貌，也被称为"胡乐"，在曲名上带有明显的西域特色。这其中以《龟兹乐》为代表。西域政权众多，其乐种也不一而足，且皆有独特风格音乐传入中原。隋代九部伎更是直接以其中一些国名命名乐部，沿用至初唐："武德初，未暇改作，每宴享，因隋旧制，奏九部乐：一《宴乐》，二《清商》，三《西凉》，四《扶南》，五《高丽》，六《龟兹》，七《安国》，八《疏勒》，九《康国》。至贞观十六年十二月，宴百寮，奏十部乐。先是，伐高昌，收其乐付太常，乃增九部为十部伎。"③ 这些名称到坐立二部伎制度时不再采用，但其音乐仍存，并与中原音乐结合，成为新曲。在这些西域音乐中，对唐大曲乃至唐代音乐影响最大的乃为龟兹乐。唐大曲中多有龟兹乐的影子，无论是曲调、乐器还是舞蹈。与其他外来音乐相比，龟兹乐不仅在唐大曲中作为一种音乐风格被广泛应用，而且有以其命名的单独曲目。《旧唐书·音乐志》里详细描写了作为九部乐之一的《龟兹乐》之舞衣和乐器。《隋书》里则介绍了龟兹乐部的主要曲目："其歌曲有《善善摩尼》，解曲有《婆伽儿》，舞曲有《小天》，又有《疏勒盐》。"④ 这里面提到了三种表演形式——歌、解曲、舞，已经初步具备大曲的形态，作为大曲的《龟兹乐》应该是在此基础上的进一步丰富。除此之外，还

① （唐）杜佑撰《通典》卷一百四十六，王文锦等点校，中华书局，1988，第3720页。
② 《旧唐书》卷二十九，中华书局，1975，第1060页。
③ （宋）王溥撰《唐会要》卷三十三，上海古籍出版社，2006，第710页。
④ 《隋书》卷十五，中华书局，1973，第379页。

有《醉浑脱》《苏合香》《达摩支》《苏莫遮》皆自西域流传而来。《醉浑脱》与《苏莫遮》皆来自龟兹，慧琳在《一切经音义》中阐述："苏摩遮，西戎胡语也，正云飒磨遮，此戏本出西龟兹国，至今犹有此曲，此国浑脱、大面、拨头之类也。"①《苏合香》《达摩支》来自天竺。

三是以西域音乐为基础，融入中原音乐的因素，进行改编修整，形成新的大曲。这种新型大曲既带有明显的西域音乐特色，又兼有中原音乐的形态，在唐大曲中占有相当大的比重，是西域音乐对唐大曲影响最明显的表现。这类唐大曲有如下几种。

《六么》：《六么》具体传入时间及发源地已不可考，但可知为西域音乐。段安节《乐府杂录》载："街东有康昆仑琵琶最上，必谓街西无以敌也。遂请昆仑登彩楼，弹一曲新翻羽调《录要》。"②《乐府诗集》又注曰："即《绿腰》是也，本自乐工进曲，上令录出要者，因以为名。自后来误言《绿腰》也。"③ 这段文字描述出《六么》传入及改编的粗略过程。该曲在进献之初就经过第一次改编，去除芜杂，"录出其要"，而后，经由西域著名乐师康昆仑第二次改编，"新翻羽调"，和最初的形态应该已经有较大差异，但仍然保留其作为"胡乐"的诸多特点，比如用琵琶这一西域传过来的乐器进行演奏。

《霓裳》：又名《霓裳羽衣曲》，可以说是西域音乐与中原音乐相结合最为有名、艺术成就最高的一首唐大曲。《霓裳羽衣曲》前身为《婆罗门》曲，《唐会要》记载："天宝十三载七月十日，太乐署供奉曲名，及改诸乐名……《婆罗门》改为《霓裳羽衣》。"④

现留存的唐大曲曲名中有一类极为突出，且以地名命名，这一类也是西域音乐与中原音乐结合改编的产物，《新唐书》有云："天宝乐曲，

① 徐时仪校注《一切经音义》，上海古籍出版社，2008，第 1211 页。
② （唐）段安节：《乐府杂录》，《中国文学参考资料小丛书》第一辑第六册，古典文学出版社，1957，第 30 页。
③ （宋）郭茂倩编《乐府诗集》卷八十，中华书局，1979，第 1132 页。
④ （宋）王溥撰《唐会要》卷三十三，上海古籍出版社，2006，第 718~720 页。

皆以边地名，若《凉州》《伊州》《甘州》之类。"[1] 这类大曲有《凉州》《伊州》《甘州》《石州》《熙州》《大渭州》，从曲名可以看出，这几个地名皆为唐朝边塞之地，与西域各地交往密切。其曲调最初皆来源于西域，后加工而成为大曲。

除此之外，另有《突厥三台》，源自《突厥盐》，与中原音乐《三台》合为大曲。虽然西域音乐是唐大曲中异域因素的主要来源，但其他外来音乐也不容忽视。现存唐大曲曲目中，《南诏奉圣乐》就是比较特别的一例，《新唐书》记载："贞元中，南诏异牟寻遣使诣剑南西川节度使韦皋，言欲献夷中歌曲，且令骠国进乐。皋乃作《南诏奉圣乐》。"[2]《南诏奉圣乐》虽然是经过韦皋再加工的作品，但是可以说整体上比较完整地保存了南诏音乐的风貌，仍然可以视作是南诏音乐。

综上所述，外来音乐对唐大曲曲调的影响大体可概括为三个方面：一是为唐大曲提供新曲，基本保存完整的异域风貌，如《龟兹乐》《南诏奉圣乐》；二是为唐大曲新曲的创作输入新鲜血液，提供多样风格，形成外来音乐与中原音乐相结合的大曲，如《霓裳》《六幺》；三是为已有中原大曲提供新的曲调，为其注入新的活力，如《破阵乐》《庆善乐》。

以上大体阐述了唐大曲曲调的创调时间和来源。初盛唐是大曲创作发展的黄金阶段，至中唐而渐衰，唐大曲曲调来源有三种形式：继承前朝旧曲、本朝新创曲目以及外来新声。但这三种形式并不是孤立的，而是在多数情况下互为借鉴的。前朝旧曲亦经过整合改动，外来新声也会与中原音乐融合，至于新创曲目就更是博采众家之长，在曲调上既吸收前代音乐的优秀成果又融入外来音乐的异域风情，形成华丽炫目、流传广泛的大曲。

因唐大曲创调时间与形成时间存在不一致的情况，且各曲调来源不

[1] 《新唐书》卷二十二，中华书局，1975，第476页。
[2] 《新唐书》卷二十二，中华书局，1975，第480页。

同，情况较为复杂，故在上述考证之后列表 2-1，以期更加直观。

表 2-1 唐大曲创调、形成时间及来源

形成时间	创调时间			
	前朝	初唐	盛唐	中唐
初唐	自制： 《采桑》《水调》 《泛龙舟》《乌夜啼》 《安公子》《同心结》 《斗百草》《回波乐》 《兰陵王》《垂手罗》 《伴侣》《玉树后庭花》 外来：无	自制： 《破阵乐》 《庆善乐》 《上元舞》 外来：无	自制：无 外来：无	自制：无 外来：无
盛唐	自制：无 外来：《龟兹乐》	自制：无 外来：《苏莫遮》	自制： 《千秋乐》《迎仙客》 《春莺啭》《圣寿乐》 外来： 《霓裳》《剑器》《阿辽》 《六幺》《凉州》《伊州》 《甘州》《熙州》《石州》 《陆州》《柘枝》《拂林》 《醉浑脱》《苏合香》 《大渭州》《达摩支》	自制：无 外来：无
中唐	自制：无 外来：无	自制：无 外来：无	自制：无 外来：无	自制： 《雨霖铃》 外来： 《南诏奉圣乐》

从表 2-1 中可看出，初唐时期大曲主要是继承前朝旧制，仅有《破阵乐》《庆善乐》《上元舞》为适应礼仪需要而创制，也少有外来音乐交流；盛唐时期则是大曲创作的鼎盛时期，外来音乐对大曲的创调贡献良多；中唐以后大曲创作的盛况不再，渐趋凋零。

四 《霓裳》创调说辨疑

《霓裳》又名《霓裳羽衣》或《霓裳羽衣曲》，是唐大曲中极负盛名的一支，因动人的音乐、美妙的表演及与之关联的社会背景，《霓

裳》被后世众多诗人所吟咏，也是学者们重点研究的对象。关于《霓裳》之创调，文献来源众多，说法亦莫衷一是，大体可分为三种：一说认为唐玄宗亲自创作；一说认为由西凉节度使杨敬述进献《婆罗门》，后经玄宗润色而成；一说则认为《婆罗门》就是《霓裳羽衣》。三种说法各有根据，需依据文献一一辨析。

（一）玄宗亲作说

《霓裳》曲为玄宗亲作之说主要见载于唐人笔记。

> 《异人录》云："开元六年，上皇与申天师中秋夜同游月中，见一大宫府，榜曰广寒清虚之府，兵卫守门不得入。天师引上皇跃超烟雾中，下视玉城，仙人、道士乘云驾鹤往来其间，素娥十馀人舞笑于广庭大树下，乐音嘈杂清丽。上皇归，编律成音，制霓裳羽衣曲。"
>
> 《逸史》云："罗公远中秋侍明皇宫中玩月，以拄杖向空掷之，化为银桥，与帝升桥，寒气侵人，遂至月宫。女仙数百，素练霓衣，舞于广庭。上问曲名，曰霓裳羽衣。上记其音，归作霓裳羽衣曲。"
>
> 《鹿革事类》云："八月望夜，叶法善与明皇游月宫，聆月中天乐，问曲名，曰紫云回。默记其声，归传之，名曰霓裳羽衣。"[①]

此三则记述在人物称谓上略有差异，但内容基本相同，即《霓裳》乃玄宗游月宫闻仙乐记录而成。此说法流传甚广，另有多种文献有相似记载，唐人诗篇里也多用此典，如张继《华清宫》"玉树长飘云外曲，霓裳闲舞月中歌"[②] 等。但此说附会于神鬼，过于荒诞，王灼于《碧鸡

① （宋）王灼：《碧鸡漫志》，《中国文学参考资料小丛书》第一辑第六册，古典文学出版社，1957，第71页。

② （唐）张继：《华清宫》，《全唐诗》卷二四二，中华书局，1960，第2724页。

漫志》中已批评其"荒诞无可稽据",显见难以成立。

此外,另有一说亦认为唐玄宗是《霓裳》的创调者,但创作缘由却是玄宗望女几山意图求仙。有刘禹锡《三乡驿楼伏睹玄宗望女几山诗,小臣斐然有感》一诗为佐证,中有"三乡陌上望仙山,归作霓裳羽衣曲"[①]之句。王灼认为"当时诗今无传,疑是西凉献曲之后,明皇三乡眺望,发兴求仙,因以名曲"[②]。玄宗之诗今已不传,但从刘诗来看,玄宗诗只是表达望仙之意,而后句"归作霓裳羽衣曲"应是诗人自己的联想。故此说只能佐证《霓裳》为玄宗所作,而望仙之创作缘起实无凭据。

(二) 杨敬述进献说

阴法鲁《霓裳羽衣曲》[③]及秦序《唐玄宗是〈霓裳羽衣曲〉的作者吗? ——〈霓裳曲〉新探之一》[④]认为《霓裳》曲就是《婆罗门》,乃西凉节度使杨敬述进献。其主要根据如下:

> 《乐苑》曰:《霓裳羽衣曲》,开元中,西凉府节度杨敬述进。
>
> ——《乐府诗集》[⑤]

而《唐会要》又载:

> 天宝十三载七月十日。太乐署供奉曲名。及改诸乐名……《婆罗门》改为《霓裳羽衣》。[⑥]

① (唐)刘禹锡:《三乡驿楼伏睹玄宗望女几山诗,小臣斐然有感》,《全唐诗》卷三五六,中华书局,1960,第3999页。
② (宋)王灼:《碧鸡漫志》,《中国文学参考资料小丛书》第一辑第六册,古典文学出版社,1957,第70页。
③ 阴法鲁:《霓裳羽衣曲》,刘玉才编选《阴法鲁文选》,北京大学出版社,2010,第33页。
④ 秦序:《唐玄宗是〈霓裳羽衣曲〉的作者吗? ——〈霓裳曲〉新探之一》,《中国音乐学》1987年第4期,第100页。
⑤ (宋)郭茂倩编《乐府诗集》卷五十六,中华书局,1979,第816页。
⑥ (宋)王溥撰《唐会要》卷三十三,上海古籍出版社,2006,第718~720页。

欧阳修则在《新唐书》中直接叙述为：

> 河西节度使杨敬述献《霓裳羽衣曲》十二遍……①

如此，需有两处值得注意：一为杨敬述所进献者到底为何曲，二为《婆罗门》与《霓裳》是否为异名同曲。

杨敬述其人在史书上并无立传，查证《唐方镇年表》可知，其在开元八年任凉州都督。② 而当时由边将向朝廷进献音乐非常普遍，如《凉州》《伊州》分别为郭知运和盖嘉运所献，其曲名亦取自边地之地名。如此看来，杨敬述进献《婆罗门》也顺理成章，但其中有一矛盾之处，即当时杨敬述为凉州节度使，然而，"婆罗门"一名在地理上则指当今印度，《旧唐书》载：

> 天竺国，即汉之身毒国，或云婆罗门地也。③

印度在中国的南方，与凉州方位完全相反，杨敬述是不太可能通过征伐等手段获取当地音乐的。《旧唐书》载："凉州节度使。治凉州，管西、洮、鄯、临、河等州。"也就是说，杨敬述当时管辖地在如今甘肃、宁夏一带，如果他进献乐曲的话，理应进献当地或者由龟兹一带传入的音乐。由此看来似乎进献说不能成立。然而值得注意的是，凉州地处丝绸之路要塞，丝绸之路自汉就有三条道路：

> 发自敦煌，至于西海，凡为三道，各有襟带。北道从伊吾，经蒲类海铁勒部，突厥可汗庭，度北流河水，至拂菻国，达于西海。其中道从高昌，焉耆，龟兹，疏勒，度葱岭，又经钹汗，苏对沙那

① 《新唐书》卷二十二，中华书局，1975，第476页。
② 吴廷燮：《唐方镇年表》，中华书局，1980，第1217页。
③ 《旧唐书》卷一百九十八，中华书局，1975，第5306页。

国，康国，曹国，何国，大、小安国，穆国，至波斯，达于西海。其南道从鄯善，于阗，朱俱波、喝槃陀，度葱岭，又经护密，吐火罗，挹怛，忛延，漕国，至北婆罗门，达于西海。其三道诸国，亦各自有路，南北交通。其东女国、南婆罗门国等，并随其所往，诸处得达。故知伊吾、高昌、鄯善，并西域之门户也。总凑敦煌，是其咽喉之地。①

从引文可知，丝绸之路南道是可以直达印度北部的，也就是说，当时印度音乐传播的路径是先绕道至河西一带然后再传至长安。那就可以解释为何《婆罗门》由凉州节度使杨敬述进献了。

同时，"婆罗门"一词不仅可释义为地名，亦是佛教用语。凉州地处边境，与龟兹相邻，而龟兹一度是一个佛教兴盛的国家，因此，杨敬述进献一支名称带有浓厚佛教意味的曲子显得顺理成章。

此外，《旧唐书》又载："（开元八年）秋九月，突厥欲谷寇甘、凉等州，凉州都督杨敬述为所败，掠契苾部落而归。"② 经此一役，杨敬述被剥夺官位，"敬述坐削除官爵，白衣检校凉州事"③。由此可知杨敬述任凉州节度使一职只有一年的时间甚至更短，其进献乐曲应在开元八年至九年。

如此，《霓裳》曲前身应为杨敬述所献《婆罗门》曲无疑。然《旧唐书》载：

> 睿宗时，婆罗门献乐……歌舞戏，有《大面》、《拨头》、《踏摇娘》、《窟磑子》等戏。玄宗以其非正声，置教坊于禁中以处之。《婆罗门乐》，与四夷同列。④

① 《隋书》卷六十七《裴矩传》，中华书局，1973，第1579页。
② 《旧唐书》卷九，中华书局，1975，第181页。
③ 《旧唐书》卷九，中华书局，1975，第181页。
④ 《旧唐书》卷二十九，中华书局，1975，第1073页。

也就是说，《婆罗门乐》在睿宗时即已有之，在玄宗时又与《大面》《拨头》等同列于教坊。那么，《婆罗门乐》与《婆罗门》关系如何？这涉及唐代对"乐"与"曲"的定义使用问题。

据文献查考，唐代"乐"与"曲"的划分并无严格的界限，实际上往往出现二者混用的情况，如"天宝十三载七月十日，太乐署供奉曲名，及改诸乐名"[①]，此处"乐"和"曲"含义相同。此外，还会出现一种情况，即"乐"并不代表具体乐曲，而是代表一种音乐风格，如"自《长寿乐》已下皆用龟兹乐"[②]。

此处《婆罗门乐》中的"乐"应代表一种音乐风格，而《婆罗门》则为具体曲名，即《婆罗门曲》源自《婆罗门乐》[③]。因此，杨敬述所进《婆罗门曲》在进献后应经过与之前睿宗时即已存在的《婆罗门乐》的融合，列于教坊曲中。

（三）《婆罗门》与《霓裳》辨异

关于《霓裳》之来源，学界主要观点分歧之一在于《婆罗门》与《霓裳》是否为同一曲，更确切地说，《霓裳》是否为《婆罗门》加工润色而成。原因在于《唐会要》记载天宝十三载"改诸乐名"一事并未提到同时改动形制等事。同时，崔令钦《教坊记》中记载的曲目中并无《婆罗门》，只有《望月婆罗门》与《霓裳》两曲，正符合《唐会要》中《婆罗门》改为《霓裳羽衣》的记载。杨荫浏在《〈霓裳羽衣曲〉考》中认为：

> 在天宝十三载宫廷命令将《婆罗门》曲改名为《霓裳羽衣曲》的时候，《霓裳羽衣曲》的本身，其实流行已久。早在天宝四载，在册立杨太真为贵妃的一天，宫廷中就已演出过《霓裳羽衣曲》

① （宋）王溥撰《唐会要》卷三十三，上海古籍出版社，2006，第718页。
② 《旧唐书》卷二十九，中华书局，1975，第1062页。
③ 韩宁、徐文武：《乐府曲调〈婆罗门〉考辨》，《文献》2017年第2期，第144页。

了。《霓裳羽衣曲》和《婆罗门》曲，既有关系，又有区别。在引用《婆罗门》曲为其部分素材的《霓裳羽衣曲》长期进行演出的时候，《婆罗门》曲仍以其原来的形式同时独立演出；直到天宝十三载才索性把它也改名为《霓裳羽衣曲》。《婆罗门》曲可以与《霓裳羽衣曲》同时并存；这可以说明《婆罗门》曲并不等于《霓裳羽衣曲》。《婆罗门》曲可以改名为《霓裳羽衣曲》；则可以说明，它至少与《霓裳羽衣曲》的某些部分有着相同之处，在完整的《霓裳羽衣曲》已经传开之后，作为其中间某些部分的《婆罗门》曲，其原名已无必须保留的必要。①

杨太真册立时演奏《霓裳》一事出自《杨太真外传》：

> 天宝四载七月，册左卫中郎将韦昭训女配寿邸。是月，于凤凰园册太真宫女道士杨氏为贵妃，半后服用。进见之日，奏《霓裳羽衣曲》。②

然此本乃是宋人笔记，距唐时间久远，且小说笔法不能据实，有附会之意。仅凭此点就证明《霓裳羽衣曲》存在于《婆罗门》之前是没有说服力的。况如果此事为真，那么在天宝四载唐代社会还处于富足安定状态之时，此曲又素有美名，应有相应歌咏之辞。但《乐府诗集》中并无天宝时期《霓裳》歌辞，同时代诗人也并未在诗歌中提及此曲。因此，不能贸然认为《霓裳》早于《婆罗门》存在。

关于《霓裳》曲为《婆罗门》润色加工而成一事，最早见于郑嵎《津阳门诗并序》：

> 叶法善引上入月宫。时秋已深，上苦凄冷，不能久留，归。于

① 杨荫浏：《〈霓裳羽衣曲〉考》，《人民音乐》1962 年第 4 期，第 32 页。
② （宋）乐史：《杨太真外传》，《鲁迅全集》第十卷，同心出版社，2014，第 241 页。

天半尚闻仙乐，及上归，且记忆其半，遂于笛中写之。会西凉都督杨敬述进婆罗门曲，与其声调相符，遂以月中所闻之为散序，用敬述所进曲作其腔，而名霓裳羽衣法曲。①

虽前半段月宫事流于荒诞，却明确指出《婆罗门》乃《霓裳》的主体部分。

《霓裳》在《教坊记》中被列为大曲，唐代大曲形制复杂，可分为散序、中序、破等部分，散序只奏乐无舞，中序是大曲的主体部分，有歌有舞。而据《旧唐书》载，《婆罗门乐》属于"歌舞戏"，因此极有可能在改名时充当《霓裳》的中序部分。但是，婆罗门舞在进行表演时是非常凶险的："舞人倒行，而以足舞于极铦刀锋，倒植于地，低目就刃，以历脸中，又植于背下，吹筚篥者立其腹上，终曲而亦无伤。又伏伸其手，两人蹑之，施身绕手，百转无已。"② 这显然与流传的"娉婷似不任罗绮"③ 的《霓裳》舞蹈风格完全不符。因此，若《婆罗门》更名为《霓裳》，必须要在内容上有所改动。

除此之外，《宋史》中亦记载了宋代婆罗门舞的表演形制："队舞之制，其名各十。小儿队凡七十二人……三曰婆罗门队，紫罗僧衣，绯挂子，执锡镮拄杖。"④ 这完全是男性僧人装扮，佛教意味非常浓厚。而唐宣宗时《霓裳》的表演服装则为："有《霓裳曲》者，率皆执幡节，被羽服，飘然有翔云飞鹤之势。"⑤ 虽然二者服装风格完全不一致，但从表演形态来看，"僧衣"与"羽服"分别是佛教、道教的代表性服装，"执杖"与"执幡节"也分别代表了两家的器具，亦符合佛曲《婆

① （唐）郑嵎：《津阳门诗并序》，《全唐诗》卷五六七，中华书局，1960，第6563页。
② 《旧唐书》卷二十九，中华书局，1975，第1073页。
③ （唐）白居易：《霓裳羽衣歌（和微之）》，《全唐诗》卷四四四，中华书局，1960，第4970页。
④ 《宋史》卷一百四十二，中华书局，1977，第3350页。
⑤ （宋）王谠撰，周勋初校证《唐语林校证》，《唐宋史料笔记丛刊》，中华书局，1987，第656页。

罗门》改为道曲《霓裳》的过程。

由此可知，从《婆罗门》到《霓裳羽衣》，绝不是简单的改名，中间必然经过一番加工润色。而杨荫浏认为在《霓裳》流传开之后，《婆罗门》不存的说法也并非事实。据之前引文可知，其直到宋代仍有歌舞留存，且与《霓裳》有别。或者可以认为，《婆罗门》在经过加工润色后成为《霓裳》大曲，但因舞蹈形态不同，其歌舞仍作为小曲继续演出。

如前所述，已知《婆罗门》改名为《霓裳羽衣》过程中必经过润色加工，其润色者一般认为是唐玄宗。究其原因，其一是各笔记记载月宫传说一事，虽荒诞不经，却从侧面印证了唐玄宗与《霓裳》的关系；其二是玄宗本人雅好音乐，有着极高的音乐造诣。唐代诗人已对此多有描写，如"弟子部中留一色，听风听水作《霓裳》。散声未足重来授，直到床前见上皇"[1]、"由来能事皆有主，杨氏创声君造谱"等。王灼于《碧鸡漫志》中即支持此说，认为"月宫事荒诞，惟西凉进婆罗门曲，明皇润色，又为易美名，最明白无疑"[2]。

杨荫浏从玄宗作曲特点出发，认为《霓裳》曲乃一半由玄宗创作，另一半则由《婆罗门》改编而成。但此说并无实据，猜测成分过多。关于玄宗创作或者改编《婆罗门》为《霓裳》曲之文献，一半见于宋人笔记小说，一半见于唐人诗篇。宋人笔记多半亦依据唐人诗篇而敷衍成文，不足为证。纵观唐人诗篇提及《霓裳》者，可发现一奇特现象：这些诗歌都是中唐及以后诗人创作的，而处于玄宗时代即《霓裳》产生年代的诗人并无对此歌咏之诗。若《霓裳》果为玄宗亲自创作或进行大幅润色，依其流传程度，应有相应记载，然而却无一字。那么玄宗润色《霓裳》说就非常有待商榷了。《霓裳》当时属梨园法部，或者真正润色改编之人为当时梨园乐工，玄宗有可能参与，但并未独自改编整

① （唐）王建：《霓裳辞十首》，（宋）郭茂倩编《乐府诗集》，中华书局，1979，第817页。

② （宋）王灼：《碧鸡漫志》，《中国文学参考资料小丛书》第一辑第六册，古典文学出版社，1957，第70页。

首曲目。

虽然关于润色加工者未有定论，但从《婆罗门》改名为《霓裳羽衣》却一定与玄宗相关。《唐会要》如是记载：

> 天宝十三载七月十日，太乐署供奉曲名，及改诸乐名。太蔟宫，时号沙陀调；《龟兹佛曲》改为《金华洞真》，《因度玉》改为《归圣曲》，《承天》，《顺天》，《景云》，《君臣相遇》，《九真》，《九仙》，《天册》，《永昌乐》，《永代乐》，《庆云乐》，《冬乐》，《长寿乐》，《紫极万国欢》，《封禅曜日光》，《舍佛儿胡歌》改为《钦明引》，《河东婆》改为《燕山骑》，《俱伦仆》改为《宝伦光》，《色俱腾》改为《紫云腾》，《摩醯首罗》改为《归真》……①

由引文可知，并不是所有曲目都要改名，而是将那些具有佛教意味的曲名改成具有道教意蕴的曲名。由此，佛法意味浓厚的《婆罗门》被改为具有浓浓道教风情的《霓裳》，这显然与玄宗本人喜好道教是分不开的。而"霓裳羽衣"这美妙名字是否由玄宗本人赋予又不得而知了。

综上所述，关于《霓裳》曲创调的问题，可确定者为其前身为《婆罗门》曲，由杨敬述进献。《婆罗门》曲在与《婆罗门乐》融合之后，经过加工改编，成为大曲《霓裳》，但其改编者不能确定为唐玄宗。

第二节 唐大曲本事源流考述

唐大曲既为乐府的一种形式，就必然具有乐府的特点，即有本事存在。但与很多乐府诗不同，唐大曲是一种具有复杂结构的表演形式，而

① （宋）王溥撰《唐会要》卷三十三，上海古籍出版社，2006，第718页。

且这种形式并不是一时一地形成的，甚至可以说自礼乐文化产生开始，至汉魏大曲，再与外来音乐逐步融合，最后才能形成体制完备的复杂结构。正因如此，许多唐大曲的曲目在创作之初并不是作为大曲形式存在的。故此，对唐大曲创调情况须从两个方面考察，一方面考察其曲调来源，一方面考察其本事。

唐大曲曲目既多，本事来源自然也林林总总，不可一语概括。纵观其各曲目本事，颇有纷杂之意、包罗万象之势，涵盖了唐代乃至前朝社会生活的方方面面。唐大曲本事大体可以分为如下几个方面。

一　歌功颂德类

礼乐文化是中国古代文化的重要方面，音乐被放置在极高的位置，甚至可以与国运相联系，所谓"治世之音安以乐，其政和；乱世之音怨以怒，其政乖；亡国之音哀以思，其民困：声音之道，与政通矣"[①]。唐太宗虽然批评了这种观点，认为"夫音声能感人，自然之道也。故欢者闻之则悦，忧者听之则悲，悲欢之情，在于人心，非由乐也"[②]，但他对于音乐承载的传达人心及礼仪功能也是非常认可的，比如其亲自为《破阵乐》制《破阵乐舞图》。而用音乐来表达文治武功或彰显国力或纪念重大事件的传统可以说自《诗经》时代就已经形成了，《生民》《大明》等就是其中的代表。唐大曲自然也继承了这种传统，有很多唐大曲就是为彰显统治阶级的功绩而作。

本事与凸显武功相关的唐大曲如下。

《兰陵王》：此曲是为纪念兰陵王芒山之役而作。《通志》记载："芒山之役，长恭为中军，以五百骑再入周军，遂破其围。至金墉下被围甚急。城上人不知其为兰陵王也。长恭免胄示其面，竟下弩手救之，

① （汉）郑玄注，（唐）孔颖达正义，吕友仁整理《礼记正义》，上海古籍出版社，2008，第1254页。
② 《旧唐书》卷二十八，中华书局，1975，第1041页。

于是大捷。武士为《兰陵王入阵曲》，以歌谣之进位。"[1]

《破阵乐》：此曲是为颂扬唐太宗在王朝建立之初征伐四方的赫赫战功而作。《旧唐书》记载："《破阵乐》，太宗所造也。太宗为秦王之时，征伐四方，人间歌谣《秦王破阵乐》之曲。"[2] 但史书通常有过誉帝王之嫌，《破阵乐》虽起源于太宗征伐之事，但其曲并非太宗所作，具体作者已不可考，应为多人，《新唐书》载："太宗为秦王，破刘武周，军中相与作《秦王破阵乐》曲。"[3] 所以这应该是通晓音乐的军士合作而成。

本事为彰显歌舞升平的唐大曲如下。

《庆善乐》：此曲与《破阵乐》相呼应，如果说《破阵乐》歌颂了唐太宗的戎马生涯，那么《庆善乐》就是在取得赫赫威名开辟新王朝之后来展现国力繁盛、歌舞升平之作。《旧唐书》载："六年，太宗行幸庆善宫，宴从臣于渭水之滨，赋诗十韵。其宫即太宗降诞之所。车驾临幸，每特感庆，赏赐闾里，有同汉之宛、沛焉。于是起居郎吕才以御制诗等于乐府，被之管弦，名为《功成庆善乐》之曲。"[4] "庆善"二字依据"庆善宫"而来，为太宗诞生之地，因此颇具纪念意义。而太宗在得大位之后驾临于此也自比汉高祖，颇有自得之意。《庆善乐》最初曲名前有"功成"二字也意味着此曲和《破阵乐》是不同的风格，不再是对征伐四方的颂扬，而是对征伐平定后的满足。

《上元舞》："上元"之名来自年号，《上元舞》与《破阵乐》《庆善乐》并称为唐代的"三大舞"，但此曲与《破阵》《庆善》的创作缘起不同，《上元舞》是纯为祭祀所作的。《旧唐书》载："十一月丁卯，敕新造《上元舞》，圆丘、方泽、享太庙用之，馀祭则停。"[5] 又有：

[1]　（宋）郑樵：《通志》卷八十五，中华书局，1987，第1092页。

[2]　《旧唐书》卷二十九，中华书局，1975，第1059页。

[3]　《新唐书》卷二十一，中华书局，1975，第467页。

[4]　《旧唐书》卷二十八，中华书局，1975，第1046页。

[5]　《旧唐书》卷五，中华书局，1975，第102页。

"上元三年十一月敕：'供祠祭《上元舞》，前令大祠享皆将陈设。自今已后，圆丘方泽，大庙祠享，然后用此舞，馀祭并停'。"①

《圣寿乐》：此曲亦乃歌舞升平之作，为歌颂高宗武后生辰而作。《旧唐书》载："《圣寿乐》，高宗武后所作也。……有'圣超千古，道泰百王，皇帝万年，宝祚弥昌'字。"②虽未明确指出为何而作，但从曲名即可见一斑。

《千秋乐》：为庆贺玄宗寿诞而作。《乐府诗集》载："《唐书》曰：'开元十七年八月癸亥，玄宗以降诞日，宴百僚于花萼楼下，百僚表请以每年八月五日为千秋节。王公已下献镜及承露囊，天下请咸令宴乐，仍著于令，从之。'《千秋乐》盖起于此。"③

《南诏奉圣乐》：如前文所述，此曲为南诏进奉，因此曲名中有"奉圣"二字。

《大宝》：此曲仅余曲名，其他资料不存，但从曲名释义来看，"大宝"意为帝位，此曲亦应为歌颂皇帝而作。另外梁朝亦有年号曰"大宝"，或者此曲承自前朝也未可知，尚待更多史料发现得以证明。

二　史事逸闻类

此类之本事多为事件，或为前朝旧事，或为本朝逸闻，虽在内容上并无相似之处，但大多有纪念意义或是猎奇之处，流传通常也较为广泛。

《踏金莲》：此曲本事应为萧宝卷与潘妃之事，萧为其建造神仙、永寿、玉寿三座宫殿，并在地砖上凿刻金莲纹，《南史·齐本纪》载："又凿金为莲华以帖地，令潘妃行其上，曰：'此步步生莲华也'。"④除此之外，《踏金莲》曲不见有其他详尽记载，但依据其本事来源，此曲

① 《旧唐书》卷二十八，中华书局，1975，第1048页。
② 《旧唐书》卷二十九，中华书局，1975，第1060页。
③ （宋）郭茂倩编《乐府诗集》卷八十，中华书局，1979，第1136页。
④ 《南史》卷五，中华书局，1975，第154页。

应为模拟"步步生莲"之态。

《泛龙舟》：此曲描写了隋炀帝出巡江都时的场景。"龙舟"一词含义有二：一是指船头有龙形雕饰的船，用以端午竞技，是为纪念屈原；二是指天子乘坐的船只。《隋书》曰："（炀帝）大制艳篇，辞极淫绮。令乐正白明达造新声，创《万岁乐》……《泛龙舟》、《还旧宫》、《长乐花》及《十二时》等曲，掩抑摧藏，哀音断绝。"① 《旧唐书》曰："《泛龙舟》，隋炀帝江都宫作。"② 由史料得知，此曲乃是隋炀帝在江都行宫之时命乐工所作，与此曲同时所作还有《投壶乐》《斗鸡子》《斗百草》之类，从题名可以很容易看出这些都是以隋炀帝平时的行乐生活为主题制作的乐曲，因此，可以推断《泛龙舟》一曲，乃是描写隋炀帝乘船游玩的乐曲，而非写端午赛龙舟之事。此外，《泛龙舟》现有歌辞留存，《乐府诗集》记载为隋炀帝亲作，中有"舳舻千里泛归舟，言旋旧镇下扬州……六辔聊停御百丈，暂罢开山歌棹讴"③ 之句，描写泛舟的情景，很好地佐证了此曲本事为泛舟出行的论断。

《玉树后庭花》：此曲为陈后主为赞美其后妃而作，其主要内容是对宫廷奢华生活的描写。《乐府诗集》载《南史》曰："后主张贵妃名丽华，与龚孔二贵嫔、王李二美人、张薛二淑媛、袁昭仪、何婕妤、江修容等，并有宠，又以宫人袁大舍等为女学士。每引宾客游宴，则使诸贵人女学士与狎客共赋新诗，采其尤艳丽者，以为曲调，被以新声，选宫女千数歌之。其曲有《玉树后庭花》《临春乐》等。其略云：'璧月夜夜满，琼树朝朝新。'大抵皆美张贵妃、孔贵嫔之容色。"④ "玉树"意喻宫殿之华美，"后庭花"意喻后妃之美丽动人。《玉树后庭花》其辞为："丽宇芳林对高阁，新妆艳质本倾城。映户凝娇乍不进，出帷含态笑相迎。妖姬脸似花含露，玉树流光照后庭。"⑤ 歌辞亦对宫殿与宫

① 《隋书》卷十五，中华书局，1973，第379页。
② 《旧唐书》卷二十九，中华书局，1975，第1067页。
③ （宋）郭茂倩编《乐府诗集》卷四十七，中华书局，1979，第682页。
④ （宋）郭茂倩编《乐府诗集》卷四十七，中华书局，1979，第680页。
⑤ （宋）郭茂倩编《乐府诗集》卷四十七，中华书局，1979，第680页。

妃极尽赞美，华丽绮艳。

《雨霖铃》：此曲为唐玄宗纪念杨贵妃而作。《明皇杂录》记载："明皇既幸蜀，西南行初入斜谷，属霖雨涉旬，于栈道雨中闻铃，音与山相应。上既悼念贵妃，采其声为《雨霖铃》曲，以寄恨焉。"[1]"霖"是雨久下不停之意。雨不停敲击屋檐下的铃铛造成声响，声音在空谷中会被格外放大，加上当时的环境及玄宗的心境，格外引起愁思，因此才有这支大曲。

《何满子》：何满子为人名，《乐府诗集》载："何满子，开元中沧州有歌者，临刑进此曲以赎死，竟不得免。"[2]白居易有诗云："世传满子是人名，临就刑时曲始成。"[3]虽说无史书记载此事，但"世传"二字说明此故事在民间广泛流传，可信度颇高。元稹亦有《何满子歌》来铺叙此事："何满能歌能宛转，天宝年中世称罕。婴刑系在囹圄间，水调哀音歌愤懑。梨园弟子奏玄宗，一唱承恩羁网缓。便将《何满》为曲名，御谱亲题乐府纂。"[4]元稹与白居易一样，确定了何满子实有其人，且犯下罪行要被斩首，斩首之前进献了《何满子》之曲。但关于生活年份与白居易所述稍有异，白居易认为其生活在开元年间，元稹却写其生活在天宝年间。而且故事差异最大处在结局部分，白居易写何满子没有被赦免，但元稹诗中却明确写到何满子不仅被赦免，连他所进献的曲子都由皇帝亲自下令以何满子的名字来命名。此段公案虽无定论，但《何满子》曲为歌者何满子临刑前进献应无疑。

以人名命名的唐大曲还有《吕太后》《安公子》，但史料无载安公子究竟为何人。

《借席》："借席"之说最早出自《战国策》。苏秦曰："今日臣之

① （唐）郑处海：《明皇杂录》，田廷柱点校，《唐宋史料笔记丛刊》，中华书局，1994，第46页。

② （宋）郭茂倩编《乐府诗集》卷八十，中华书局，1979，第1133页。

③ （宋）郭茂倩编《乐府诗集》卷八十，中华书局，1979，第1133页。

④ 冀勤点校《元稹集》，中华书局，1982，第309页。

来也暮，后郭门，借席无所得，寄宿人田中，傍有大丛。"① 苏秦以"借席无所得"为引，用"土梗"与"木梗"对话成功游说了李兑。大曲《借席》曲名应源于此。

《迎仙客》：《迎仙客》留存资料较少，其本事应与神仙传说有关，《江南余载·卷下》记载："开宝中，张昭通判建州，奉敕至武夷山，清秋雨歇闻云中仙乐自辰及酉不绝，大抵多竹声。昭故晓音律，审其曲，有人间《迎仙客》云。"② 此事虽杜撰成分较大，但可说明《迎仙客》本意在歌唱神仙下凡之景。

《乌夜啼》：其本事为临川王刘义庆为帝王所疑，后得以赦免平安归来之事。关于《乌夜啼》之本事，文献有明确记载者颇多，但说法略有出入，大体可以归类为三种。第一种认为其来自临川王刘义庆，第二种认为其来自衡阳王刘义季，此两种说法在情节上大体雷同，唯人名不同。第三种说法则认为此曲来自何晏之女。其中又涉及"乌鸦"意象在古代的流变问题，因此略为复杂。关于这个问题，已有多名学者进行考证，比较有代表性的有王立增《〈乌夜啼〉本事考》、左汉林《〈乌夜啼〉本事与乌象征意义的变迁考论》、何江波《〈乌夜啼〉音乐形态研究》，另外向回在《乐府诗本事研究》中也提到了这个问题。诸家见解莫衷一是，故此重新考证明辨之。

《乌夜啼》本事最早见于徐坚《初学记》："宋临川王义庆为江州刺史，为文帝所征。家人大惧，妓妾夜闻乌啼，忧思而成曲。"③ 之后诸多文献采用其说，并加以补全详细情节。《通典》曰：

> 《乌夜啼》，宋临川王义庆所作也。元嘉十七年，徙彭城王义康于章郡。义庆时为江州，至镇，相见而哭。为文帝所怪，征还，

① （汉）刘向集录《战国策》卷十八，上海古籍出版社，1985，第603页。
② 佚名：《江南余载》（卷下），傅璇琮等主编《五代史书汇编》，杭州出版社，2004，第5117页。
③ （唐）徐坚等：《初学记》，中华书局，1962，第386页。

义庆大惧，伎妾闻乌夜啼声，叩斋阁云：'明日应有赦。'其年更为兖州刺史，因此作歌。故其和云：'笼窗窗不开，乌夜啼，夜夜忆郎来。'今所传歌似非义庆本旨。①

《旧唐书》《通志》《律吕正义》等均采用此种说法。但《教坊记》说法与其略有出入，将故事主人公刘义庆换成了彭城王刘义康，不仅如此，还增添了会稽公主的细节：

> 《乌夜啼》者，元嘉二十八年，彭城王义康有罪放逐，行次浔阳。江州刺史衡阳王义季，留连饮宴，历旬不去。帝闻而怒，皆因之。会稽公主，姊也。尝与帝宴洽，中席起拜。帝未达其旨，躬止之。主流涕曰："车子岁暮，恐不为陛下所容！"车子，义康小字也。帝指蒋山曰："必无此，不尔，便负初。"宁陵武帝葬于蒋山，故指先帝陵为誓。因封馀酒，寄义康，且曰："昨日与会稽姊饮乐，忆弟，故附所酒往。"遂宥之。使未达浔阳，衡阳家人扣二王所囚院，曰："昨夜乌夜啼，官当有赦。"少顷，使至，二王得释，故有此曲。②

故事情节如此相似，唯独当事人不同，这是《乌夜啼》本事来源前两种说法的最大差异。郭茂倩在《乐府诗集》中对上述文献作了引用，显然他也发现了其中矛盾之处，他认为"按史书称临川王义康为江州，而云衡阳王义季，传之误也"③。但仅因此就可以判定《乌夜啼》本事来自临川王吗？为何不可以是"江州"之误，其实本事主人公为衡阳王？这些可以从时间和地理位置两方面来进行解答。

观两种说法，其最大差异在于时间节点上，这是个显而易见的问

① （唐）杜佑撰《通典》卷一百四十五，王文锦等点校，中华书局，1988，第3703页。
② （唐）崔令钦撰，任半塘笺订《教坊记笺订》，中华书局，2012，第175~176页。
③ （宋）郭茂倩编《乐府诗集》卷四十七，中华书局，1979，第690页。

题，解决这一问题，可解除大部分疑惑。

《初学记》中并未指明具体时间，只以"元嘉中"来代替。杜佑《通典》则写明"元嘉十七年"，应是考察史实推论之故。崔令钦《教坊记》中写定时间为"元嘉二十八年"。此事涉及临川王刘义庆、彭城王刘义康、衡阳王刘义季三人，若要厘定是非，则需结合史实考证三人当时所在地。《宋书》记载：

刘义庆：

十六年，改授散骑常侍、都督江州豫州之西阳晋熙新蔡三郡诸军事、卫将军、江州刺史，持节如故。十七年，即本号都督南兖徐兖青冀幽六州诸军事、南兖州刺史。寻加开府仪同三司……二十一年，薨于京邑，时年四十二。追赠侍中、司空，谥曰康王。①

刘义康：

十七年十月，乃收刘湛付廷尉，伏诛……改授都督江州诸军事、江州刺史，持节、侍中、将军如故，出镇豫章。停省十馀日，桂阳侯义融、新喻侯义宗、秘书监徐湛之往来慰视。于省奉辞，便下渚。……会稽长公主，于兄弟为长，太祖至所亲敬。义康南上后，久之，上尝就主宴集甚欢，主起再拜稽颡，悲不自胜。上不晓其意，自起扶之。主曰："车子岁暮，必不为陛下所容，今特请其生命。"因恸哭。上流涕，举手指蒋山曰："必无此虑。若违今誓，便负初宁陵。"即封所饮酒赐义康，并书曰："会稽姊饮宴忆弟，所馀酒今封送。"车子，义康小字也……二十八年正月，遣中书舍人严龙赍药赐死。义康不肯服药，曰："佛教自杀不复得人身，便随宜见处分。"乃以被掩杀之，时年四十三，以侯礼葬安成。②

① 《宋书》卷五十一，中华书局，1974，第1477页。
② 《宋书》卷六十八，中华书局，1974，第1792~1795页。

刘义季：

九年，迁使持节、都督南徐州诸军事、右将军、南徐州刺史。十六年，代临川王义庆都督荆、湘、雍、益、梁、宁、南北秦八州诸军事、安西将军、荆州刺史，持节如故，给鼓吹一部……二十一年，为都督南兖、徐、青、冀、幽六州诸军事、征北大将军、开府仪同三司、南兖州刺史，持节、常侍如故。登舟之日，帷帐器服，诸应随刺史者，悉留之，荆楚以为美谈。二十二年，进督豫州之梁郡。迁徐州刺史，持节、常侍、都督如故……二十四年，义季病笃，上遣中书令徐湛之省疾，召还京师。未及发，薨于彭城，时年三十三。[①]

由时间线上可以看出，首先，《教坊记》认为此事发生于"元嘉二十八年"是不成立的，《宋书》记载刘义康死于元嘉二十八年正月，与后文"历旬不去"显然冲突，且刘义季死于元嘉二十四年，更不可能在二十八年与刘义康相见。

其次，从史实记载看，刘义庆任江州刺史至元嘉十六年，元嘉十七年由刘义康接替其职位，而刘义季于元嘉十六年接替刘义庆都督荆、湘、雍、益、梁、宁、南北秦八州诸军事，于元嘉二十二年都督南兖、徐、青、冀、幽六州诸军事，而这期间刘义康一直在江州豫章一带，从时间节点上看，刘义庆和刘义康有相重合的部分，但刘义季和刘义康并没有重合点。从地理位置来讲，刘义季始终在今湖北一带活动，而刘义康则在江西，想有交集也是几乎不可能的事。因此，可以判定《教坊记》记载有误，《乌夜啼》本事应与刘义季无关。关于这点，王立增文与何江波文均持相同观点，但二者结论不同，王文认为此点可以证明《乌夜啼》本事与刘义庆无关，不过是后人附会而成；何文却认为这正好厘清了《乌夜啼》本事为刘义庆故事。因此需要进一步证明。

① 《宋书》卷六十一，中华书局，1974，第1654页。

《乌夜啼》本事的另一来源是李勉《琴说》，"《乌夜啼》者，何晏之女所造也。初，晏系狱，有二乌止于舍上。女曰：'乌有喜声，父必免。'遂撰此操"①。郭茂倩在《乐府诗集》中注："按清商西曲亦有《乌夜啼》，宋临川王所作，与此义同而事异。"② 郭氏在此处并没有批驳李说，或许是没有更多史实记载之故。任半塘认为琴曲《乌夜啼》与清商曲《乌夜啼》"不仅事异，其曲亦异"③，乃根据白居易《池鹤八绝句》注"琴曲有《乌夜啼》《别鹤怨》；《别鹤怨》在羽调，《乌夜啼》在角调"④ 而证。但至今尚未有文献标注西曲《乌夜啼》隶属何调，因此说琴曲《乌夜啼》与西曲《乌夜啼》为不同曲目是稍嫌武断的，只能说明琴曲与清商曲都是《乌夜啼》曲的一种形态。王文据此认为何晏之女故事也是《乌夜啼》的本事，因与刘义庆事不同，由此得出《乌夜啼》其实并无本事一说也不够充分。原因在于其忽视了乐府诗本事的特质。

经过比较可以发现，刘义庆事与何晏女之事在情节上颇有相似之处，这其中涉及一个问题就是"乌"意象的含义。与现今不同，乌鸦在唐代及唐以前是代表着吉祥的。乌鸦被视为祥瑞，至唐代更有奉乌祈福的风俗。同是身陷囹圄，刘义庆妓妾和何晏之女都以乌啼作为依据，进而成曲。情节如此相似，且刘义庆事记载在先，这其实非常符合乐府诗中的一个常见现象，即"本事的'层累型'发展"⑤，并不能就此证明本事最初的不存在。

而且，王文赞同杜佑的观点，认为刘义庆歌辞"夜夜望郎来，笼窗窗不开"与流传下来的清商西曲《乌夜啼》歌辞题旨不合，故认为此曲并无本事，只是和古人乌鸦祈福习俗相关。但值得注意的是，妾扣

① （宋）郭茂倩编《乐府诗集》卷六十，中华书局，1979，第 872 页。
② （宋）郭茂倩编《乐府诗集》卷六十，中华书局，1979，第 872 页。
③ （唐）崔令钦撰，任半塘笺订《教坊记笺订》，中华书局，2012，第 179 页。
④ 谢思炜校注《白居易诗集校注》，中华书局，2006，第 2277 页。
⑤ 向回在《乐府诗本事研究》中提出本事具有"层累型"发展的特点，具体包括民间传说或文人诗文的增衍、人物事迹的融合、历史事件的附会。

斋阁的细节并未出现在《初学记》中，徐坚最初的记载是："妓妾夜闻乌啼，忧思而成曲"，在整个事件中，"妓妾"才是关键人物，整个事件是在描述她的心理活动。在后面的流传过程中，此事与乌鸦报喜的传说相结合，人物心情从担心变为笃定。从表面看，二者似乎冲突，但实则不然，其实都是采用了乌鸦代表团聚归来的文化含义，认为乌鸦报喜预示着爱人平安归来，实则也是另外一种"忧思"，因此歌辞与妓妾的心情是相符的。而清商曲《乌夜啼》歌辞为：

> 歌舞诸少年，娉婷无种迹。菖蒲花可怜，闻名不曾识。
> 长樯铁鹿子，布帆阿那起。诧侬安在间，一去数千里。
> 辞家远行去，侬欢独离居。此日无啼音，裂帛作还书。
> 可怜乌臼鸟，强言知天曙。无故三更啼，欢子冒暗去。
> 乌生如欲飞，二飞各自去。生离无安心，夜啼至天曙。
> 笼窗窗不开，荡户户不动。欢下葳蕤篰，交侬那得往。
> 远望千里烟，隐当在欢家。欲飞无两翅，当奈独思何。
> 巴陵三江口，芦荻齐如麻。执手与欢别，痛切当奈何。①

现存清商西曲《乌夜啼》歌辞共有八首，杜佑只列出了第一首"歌舞诸少年，娉婷无种迹"。初看是与刘义庆歌辞在题旨上相去甚远，但西曲歌的一个重要特点就是具有联章的格式。八首诗联起来，完整地描写了女子与丈夫分别后的思念之情。这与"夜夜望郎来，笼窗窗不开"的情感在大方向上是统一的。而且歌辞中有"可怜乌臼鸟，强言知天曙。无故三更啼，欢子冒暗去"之句，写诗中女子相信乌鸦啼叫预示着爱人归来，于是冒着黑暗去开门，这与刘义庆妓妾闻乌夜啼相信其平安亦是如出一辙。其他文人所作的《乌夜啼》歌辞，也多表达女子听乌啼之声后的感慨，期盼丈夫平安归来的愿望。如李白《乌夜

① （宋）郭茂倩编《乐府诗集》卷四十七，中华书局，1979，第691页。

啼》："黄云城边乌欲栖，归飞哑哑枝上啼。机中织锦秦川女，碧纱如烟隔窗语。停梭怅然忆远人，独宿孤房泪如雨。"① 又如张祜《乌夜啼》："忽忽南飞返，危弦共怨凄。暗霜移树宿，残夜绕枝啼。咽绝声重叙，憻淫思乍迷。不妨还报喜，误使玉颜低。"②

元稹《听庾及之弹乌夜啼引》：君弹乌夜啼，我传乐府解古题。良人在狱妻在闺，官家欲赦乌报妻。乌前再拜泪如雨，乌作哀声妻暗语。后人写出乌啼引，吴调哀弦声楚楚。四五年前作拾遗，谏书不密丞相知。谪官诏下吏驱遣，身作囚拘妻在远。归来相见泪如珠，唯说闲宵长拜乌。君来到舍是乌力，妆点乌盘邀女巫。今君为我千万弹，乌啼啄啄泪澜澜。感君此曲有深意，昨日乌啼桐叶坠。当时为我赛乌人，死葬咸阳原上地。③

元稹诗写妻子祭祀乌鸦以保佑自己平安归来，其实亦与《乌夜啼》本事相合，也因此其在听《乌夜啼》时联想到当时与妻子之旧事，由此引发深切思念。刘义庆之本事并不是单纯表明乌鸦报喜、奉乌祈福这一习俗，而是借这样一种意象表达女子对爱人的思念之情，这才是整个事件的深层意义。

综上，无论是从时间、地理位置还是内容题旨上来讲，刘义庆之故事都与《乌夜啼》曲辞相符合，因此笔者认为《乌夜啼》之本事乃刘义庆之故事。

《大姊》："姊"是姐姐的意思。大曲《大姊》只传其名，其他资料无存，但仍可通过其他文献推知一二。关于"大姊"最有名的典故是汉武帝寻其同母异父姐姐的故事，《史记·外戚世家》中有褚先生曰：

臣为郎时，问习汉家故事者钟离生。曰：王太后在民间时所生一女者，父为金王孙。王孙已死，景帝崩后，武帝已立，王太后独

① （宋）郭茂倩编《乐府诗集》卷四十七，中华书局，1979，第693页。
② （宋）郭茂倩编《乐府诗集》卷四十七，中华书局，1979，第694页。
③ 冀勤点校《元稹集》，中华书局，2015，第100页。

在。而韩王孙名嫣素得幸武帝，承间白言太后有女在长陵也。武帝曰："何不蚤言！"乃使使往先视之，在其家。武帝乃自往迎取之。蹕道，先驱旄骑出横城门，乘舆驰至长陵。当小市西入里，里门闭，暴开门，乘舆直入此里，通至金氏门外止，使武骑围其宅，为其亡走，身自往取不得也。即使左右群臣入呼求之。家人惊恐，女亡匿内中床下。扶持出门，令拜谒。武帝下车泣曰："嗟！大姊，何藏之深也！"诏副车载之，回车驰还，而直入长乐宫。①

但据此判断其为唐大曲《大姊》本事略为牵强。何逊《拟轻薄篇》中有"大姊掩扇歌，小妹开帘织"②，其中"大姊"亦有作"倡女"。因此，《大姊》之曲名似出自汉武帝事，亦有可能泛指能歌善舞之女子，又因唐大曲曲目中有《舞大姊》之名，故第二种可能性略大。

三 社会风俗文化类

此类较为纷杂，林林总总，不可一语蔽之，其曲名有的来自社会活动，有的来自物品名类、地名等，看似杂乱无规则可言，但大曲本身是属于较高规格的歌舞，所谓"小曲三十日成，大曲六十日成"，在如此规模下，其所涉及的范围还如此广泛，可从中对唐代社会的多元性窥知一二。

反映社会风俗活动的唐大曲如下。

《斗百草》：斗百草是在古代社会流行的一种娱乐活动，斗草之戏最早可以追溯至春秋战国时代，有说认为《周南·芣苢》描写的即是斗草之戏。《历代诗话》又载《中吴纪闻》云："吴王与西施尝斗百草。"刘禹锡也在诗中写道："若共吴王斗百草，不如应是欠西施。"至南北朝时期，斗草之戏已经从单纯的娱乐活动上升为节日风俗，《荆楚

① 《史记》卷四十九，中华书局，2006，第341页。
② （宋）郭茂倩编《乐府诗集》卷六十七，中华书局，1979，第964页。

岁时记》记载："五月五日，四民并蹋百草，又有斗百草之戏。"① 这项风俗活动不只流行于民间，也在宫廷展开，《刘宾客嘉话录》载："中宗朝，安乐公主五日斗草，欲广其物色，令驰骑取之。"② 斗百草有两种方式，一种是双方将草相套，然后互相拉扯，草断者为输；另一种方式是双方把持有的草互报品名，应答不对者为输。《红楼梦》中就有一段详细描写了香菱与一众丫鬟斗百草的过程。这种方式就要求斗草者手中的品类不仅要多而且要新奇，故而安乐公主才会让侍从去搜罗异草，以免被他人占得先机。《斗百草》之曲形成于隋朝，乃隋炀帝令白明达所作，曲辞不存，至唐代成为大曲。

《回波乐》："回波"为水流往复之意，指曲水流觞这种游戏。"曲水流觞"在南北朝时就很风行，作为三月三上巳节的一项民俗活动，最有名的一次曲水流觞莫过于《兰亭集序》描写的"此地有崇山峻岭，茂林修竹，又有清流激湍，映带左右。引以为流觞曲水，列坐其次"③。曲水流觞后来已不限于在上巳节进行，在上层阶级的宴饮中也较为常见。大曲《回波乐》即出于此。《乐府诗集》曰：

> 《回波乐》，商调曲。唐中宗时造，盖出于曲水引流泛觞也。《本事诗》曰："中宗之世，尝因内宴，群臣皆歌《回波乐》，撰辞起舞。时沈佺期以罪流岭表，恩还旧官，而未复朱绂。佺期乃歌《回波乐》辞以见意，中宗即以绯鱼赐之，自是多求迁擢。"《唐书》曰："景龙中，中宗宴侍臣，酒酣，令各为《回波乐》，众皆为谄佞之辞，及自要荣位。次至谏议大夫李景伯，乃歌此辞。后亦为舞曲。"④

① （梁）宗懔撰《荆楚岁时记》，宋金龙校注，山西人民出版社，1987，第47页。
② （唐）韦绚撰《刘宾客嘉话录》，阳羡生校点，《唐五代笔记小说大观》，上海古籍出版社，2000，第811页。
③ 《晋书》卷八十，中华书局，1974，第2099页。
④ （宋）郭茂倩编《乐府诗集》卷八十，中华书局，1979，第1134页。

李景伯辞为："回波尔时酒卮，微臣职在箴规。侍宴既过三爵，喧哗窃恐非仪。"① 由引文得知，《回波乐》应无固定内容取向，为各人在宴会上各抒己怀，重点在于参与整个活动，调节氛围。因此才有众大臣作谄媚之辞，而李景伯一人辞中有劝谏之意的情况发生，也因此沈佺期才能借《回波乐》之曲委婉向皇帝表达自己的愿望。

《羊头神》：有关羊头神的记载最早可见于《山海经·东山经》："凡东次三经之首，自尸胡之山至于无皋之山，凡九山，六千九百里。其神状皆人身而羊角。其祠：用一牡羊，米用黍。是神也，见则风雨水为败。"② 羊头神应该来自上古时期的崇拜，历史悠久，掌管降雨之事。《容斋随笔》中有一则故事便与拜羊头神祈雨有关："两商人入神庙，其一陆行欲晴，许赛以猪头，其一水行欲雨，许赛羊头。神顾小鬼言：'晴干吃猪头，雨落吃羊头，有何不可。'"③《纪闻》中记载了一段故事："开元末有人好食羊头者，尝晨出，有怪在焉，羊头人身，衣冠甚伟，告其人曰：'吾未之神也，其属在羊。吾以尔好食羊头，故来求汝。汝辍食则已，若不已，吾将杀汝。'其人大惧，遂不复食。"④ 这段志怪故事里的羊头神的形象较为可怕，并没有给百姓带来风调雨顺，反而有点凶神恶煞的样子，但从侧面说明了在唐代，羊头神还是一种较为常见的神。

山西多有与羊头神相关的地名留存，其境内有羊头神河，《山西通志》载："滹沱河在州南二里，繇繁峙流入州境，沉沙浴泥泷，代城南而西环绕如带，流三里合三里河水，又十里有奇合羊头神河……羊头神河二在州西二十里，一源茹解都黑龙池名东河，一源茹解都黄龙池名西河，又汇龙祠池上，池水胥南流入滹沱。"据考证，羊头神河乃山西代县的东茂河、西茂河的古称："东茂河，数常年河，曾名'羊头神河'。

① （宋）郭茂倩编《乐府诗集》卷八十，中华书局，1979，第1134页。
② 周明初校注《山海经》，浙江古籍出版社，2000，第87页。
③ （宋）洪迈：《容斋随笔》，上海古籍出版社，1978，第651页。
④ 蒋梓骅、范茂震、杨德玲编《鬼神学词典》，陕西人民出版社，1992，第37页。

北接长河，南至阳明堡东关流入滹沱河，长约 2 公里，河床宽 30 米；西茂河，属常年河，曾名'羊头神河'，发源于阳明堡公社西王庄北黄龙池，北南流向，到阳明堡公社西南小寨村流入滹沱河，全长 21 公里，河床宽 50 米。"① 山西隰县又有羊头神村，"革旧布新者：东庄——马龙头、阳头升——羊头神、向阳——龙神店"②，现更名为阳头升村。或许是雨水较为匮乏需要求雨之故。

因此，大曲《羊头神》应当源自民间祭祀祈雨拜羊头神的风俗。民间祭祀多有特定的程序，也会伴之以歌舞，《羊头神》大曲很可能是对民间祭祀场面的再加工创作，带有祈福敬神的意味。《教坊记》中亦记载了其他具有类似来源的曲子，如《二郎神》《河渎神》等，皆非大曲也。

反映社会文化的唐大曲如下。

《同心结》：同心结为编结的一种，因两个结互相交缠，所以被唤作"同心结"。"同心结"意喻"永结同心"，是爱情的象征。"同心结"作为一个意象在描写爱情的诗句中经常出现，乐府诗中也不例外，如"如今绾作同心结，将赠行人知不知""拾得娘裙带，同心结两头"等。由此可推论作为大曲的《同心结》应亦描写青年男女的爱慕之情。

《采桑》：《乐府诗集》记《采桑》曲有三处，究竟哪处为大曲，须细细明辨之。一处列于"相和歌辞"，认为其出于"罗敷采桑"的故事，其在《陌上桑》前注云：

> 《古今乐录》曰："《陌上桑》歌瑟调。古辞《艳歌罗敷行》《日出东南隅篇》。"崔豹《古今注》曰："《陌上桑》者，出秦氏女子。秦氏，邯郸人有女名罗敷，为邑人千乘王仁妻。王仁后为赵王家令。罗敷出采桑于陌上，赵王登台见而悦之，因置酒欲夺焉。罗敷巧弹筝，乃作《陌上桑》之歌以自明，赵王乃止。"《乐府解

① 代县地方志编纂委员会编《代县志》，书目文献出版社，1988，第 56 页。
② 隰县地方志编纂委员会编《隰县志》，方志出版社，2007，第 51 页。

题》曰："古辞言罗敷采桑，为使君所邀，盛夸其夫为侍中郎以拒之。"与前说不同。若陆机"扶桑升朝晖"，但歌美人好合，与古词始同而末异。又有《采桑》，亦出于此。①

相和大曲是汉魏大曲的重要类别，《乐府诗集》中引《宋书·乐志》记载了相和大曲十五曲："一曰《东门》，二曰《西山》，三曰《罗敷》，四曰《西门》……《东门》，《东门行》；《罗敷》，《艳歌罗敷行》……其《罗敷》、《何尝》、《夏门》三曲，前有艳，后有趋。"② 这段话中明确表述了《艳歌罗敷行》是为大曲，据《乐府诗集》记载，《陌上桑》即《艳歌罗敷行》，且有三"解"，亦符合相和大曲"趋""艳""解""乱"之形制。

但郭氏在《陌上桑》前注云："《采桑》亦出于此。"这句话略为含混，没有确指《采桑》曲是本事出自《陌上桑》，还是曲调出自《陌上桑》。据后文《采桑》曲辞来看，其本事出自《陌上桑》无疑，亦沿袭了陆机"歌美人好合"之意，如"采桑淇澳间，还戏上宫阁"③"不应归独早，堪为使君知"④。作歌辞者亦为数不少，从刘宋至唐，均有作，但纵观这些作品，每一首都是独立的，并未有合大曲之制。且郭氏只云《陌上桑》为大曲，相和歌《采桑》既出自《陌上桑》，应属《陌上桑》演化出来的小曲，与唐大曲《采桑》无涉。

一处列于"清商曲辞"，其在《乐府诗集·清商曲辞·西曲下》有《采桑度》，并注云："《采桑度》一曰《采桑》。《唐书·乐志》曰：'《采桑》因三洲曲而生，此声苑也。《采桑度》，梁时作。'《水经》曰：'河水过屈县西南为采桑津。《春秋》僖公八年，晋里克败狄于采桑是也。'梁简文帝《乌栖曲》曰：'采桑渡头碍黄河，郎今欲渡畏风

① （宋）郭茂倩编《乐府诗集》卷二十八，中华书局，1979，第410页。
② （宋）郭茂倩编《乐府诗集》卷四十三，中华书局，1979，第635页。
③ （宋）郭茂倩编《乐府诗集》卷二十八，中华书局，1979，第414页。
④ （宋）郭茂倩编《乐府诗集》卷二十八，中华书局，1979，第416页。

波。'《古今乐录》曰：'《采桑度》旧舞十六人，梁八人，即非梁时作矣。'"[1] 其歌辞内容为：

> 蚕生春三月，春桑正含绿。女儿采春桑，歌吹当春曲。
>
> 冶游采桑女，尽有芳春色。姿容应春媚，粉黛不加饰。
>
> 系条采春桑，采叶何纷纷。采桑不装钩，牵坏紫罗裙。
>
> 语欢稍养蚕，一头养百匦。奈当黑瘦尽，桑叶常不周。
>
> 春月采桑时，林下与欢俱。养蚕不满百，那得罗绣襦。
>
> 采桑盛阳月，绿叶何翩翩。攀条上树表，牵坏紫罗裙。
>
> 伪蚕化作茧，烂熳不成丝。徒劳无所获，养蚕持底为。

从内容上看，清商曲《采桑》与秦罗敷故事无涉，全诗主要描写采桑女的青春美貌及其年少烂漫较为贪玩导致养蚕无所获。从形式上看，一共七首诗，各自独立成章，但七首诗在内容上又有关联性，合为一组，恰好形成一个整体，完整描述了一个故事。这与大曲的多章形制正好相符。

《旧唐书》载："《清乐》者，南朝旧乐也……遭梁、陈亡乱，所存盖鲜。隋室已来，日益沦缺。武太后之时，犹有六十三曲，今其辞存者，惟有《白雪》、《公莫舞》……《三洲》、《采桑》……等三十二曲……《三洲》，商人歌也。商人数行巴陵三江之间，因作此歌。《采桑》，因《三洲曲》而生此声也。"[2] 这里明确指出了唐朝时《采桑》曲为前代所遗留的清商曲，并指出清商曲《采桑》是根据《三洲》之曲调而作。《乐府诗集》亦对此有所记载：

> 《古今乐录》曰："《三洲歌》者，商客数游巴陵三江口往还，

① （宋）郭茂倩编《乐府诗集》卷四十八，中华书局，1979，第709页。

② 《旧唐书》卷二十九，中华书局，1975，第1062～1067页。

因共作此歌。……梁天监十一年，武帝于乐寿殿道义竟留十大德法师设乐，敕人人有问，引经奉答。次问法云：'闻法师善解音律，此歌何如？'法云奉答：'天乐绝妙，非肤浅所闻。愚谓古辞过质，未审可改以不？'敕云：'如法师语音。'法云曰：'应欢会而有别离，啼将别可改为欢将乐，故歌。'歌和云：'三洲断江口，水从窈窕河傍流。欢将乐，共来长相思。'旧舞十六人，梁八人。"①

从引文可知，在梁天监十一年已有《三洲》歌，且法云谓其辞为"古辞"并加以更改，可见《三洲》歌创调应至少在梁以前，而据《古今乐录》记载，《采桑》曲形制与《三洲》相同，皆为"旧舞十六人，梁八人"，那么《采桑》创调时间亦应在梁朝之前。

还有一处列于"近代曲辞"，并注云："《乐苑》曰：'《采桑》，羽调曲。又有《杨下采桑》。'按《采桑》本清商西曲也。"② 近代曲辞《采桑》已被郭茂倩注为来自清商曲《采桑》，其歌辞内容为：

> 自古多征战，由来尚甲兵。长驱千里去，一举两蕃平。按剑从沙漠，歌谣满帝京。寄言天下将，须立武功名。

歌辞描写征伐之事，与题名完全不相符，显见为依曲调填辞，并无任何大曲特征。

因此，大曲《采桑》乃是《三洲》歌演化而成，属清商乐，其创调时间应在梁朝之前，有歌有辞，并配有相应的舞蹈，本事乃描写采桑女青春貌美，与相和大曲《陌上桑》无涉。后有近代曲辞《采桑》，应是清商大曲《采桑》所演化的同名小曲。

《苏合香》：此曲以物品名命名。苏合香是西域特产的一种香料，《梁书》云："（中天竺国）其西与大秦、安息交市海中，多大秦珍物，

① （宋）郭茂倩《乐府诗集》卷四十八，中华书局，1979，第707页。
② （宋）郭茂倩《乐府诗集》卷八十，中华书局，1979，第1126页。

珊瑚、琥珀、金碧珠玑、琅玕、郁金、苏合。苏合是合诸香汁煎之，非自然一物也。又云大秦人采苏合，先笮其汁以为香膏，乃卖其滓与诸国贾人，是以展转来达中国，不大香也。"① 由此可知，苏合香产自大秦，经由中天竺国进行市场交易，进而传至中国。

苏合香传入中国的时间较早，西晋傅玄《四愁诗》中就有"美人赠我明月珠，何以报之比目鱼；美人赠我苏合香，何以报之翠鸳鸯"之句。在其他乐府诗中也作为一种意象多次被运用，《艳歌行》中有"被之用丹漆，薰用苏合香"②；吴均有"玉检茱萸匣，金泥苏合香"③；梁武帝有"卢家兰室桂为梁，中有郁金苏合香"④ 之句。可以看出，苏合香意味着华美富贵，以苏合香命名的大曲想必亦应如是。

《苏莫遮》：《苏莫遮》究竟何指，当代学界讨论颇多，归纳起来可以分为三个问题。一是，"苏莫遮"为何物；二是，《苏莫遮》与《泼寒胡戏》之关系；三是，《苏莫遮》与《浑脱》舞之关系。这些问题都需要依据文本来进行考证。

关于《苏莫遮》，有《新唐书》之记载如下：

> 时又有清源尉吕元泰，亦上书言时政曰："国家者，至公之神器，一正则难倾，一倾则难正。今中兴政化之始，几微之际，可不慎哉？自顷营寺塔，度僧尼，施与不绝，非所谓急务也。林胡数叛，獯虏内侵，帑藏虚竭，户口亡散。天下人失业，不谓太平；边兵未解，不谓无事；水旱为灾，不谓年登；仓廪未实，不谓国富。而乃驱役饥冻，雕镌木石，营构不急，劳费日深，恐非陛下中兴之要也。比见坊邑相率为浑脱队，骏马胡服，名曰'苏莫遮'。旗鼓相当，军阵势也；腾逐喧噪，战争象也；锦绣夸竞，害女工也；督

① 《梁书》卷五十四，中华书局，1973，第798页。
② （宋）郭茂倩编《乐府诗集》卷三十九，中华书局，1979，第580页。
③ （宋）郭茂倩编《乐府诗集》卷七十三，中华书局，1979，第1042页。
④ （宋）郭茂倩编《乐府诗集》卷八十五，中华书局，1979，第1204页。

敛贫弱，伤政体也，胡服相欢，非雅乐也；浑脱为号，非美名也。安可以礼义之朝，法胡虏之俗？《诗》云：'京邑翼翼，四方是则。'非先王之礼乐而示则于四方，臣所未谕。《书》：'曰谋，时寒若。'何必裸形体，灌衢路，鼓舞跳跃而索寒焉？"①

从中可知，《苏莫遮》在当时颇为流行，但这段文字并没有对其进行具体描述，只能由"骏马胡服"推断"苏莫遮"乃胡服的一种。

释慧琳在《一切经音义》中对其解释得更为详细：

> 苏莫遮，西戎胡语也，正云飒磨遮，此戏本出西龟兹国，至今犹有此曲，此国浑脱、大面、拨头之类也。或作兽面，或象鬼神，假作种种面目形状。或以泥水沾洒行人，或作持胃索搭钩，捉人为戏。每年七月初公行此戏，七日乃停，土俗相传云，常以此法攘厌驱趁罗刹恶鬼食啖人民之灾也。②

《宋史·高昌传》中对此也有记载：

> 乐多琵琶、箜篌……妇人戴油帽，谓之苏幕遮。用开元七年历，以三月九日为寒食，馀二社、冬至亦然。以银或鍮石为筒，贮水激以相射，或以水交泼为戏，谓之压阳气去病。③

从上两段文字可知，"苏莫遮"乃是音译，本是"西戎胡语"，因此，在各古籍中写法颇多，有"苏莫遮""苏幕遮""飒磨遮"等，系音译所致。关于"苏莫遮"的来源，定为西域无疑，慧琳认为其出自西龟兹，宋史中又写高昌亦有此曲。现代学者经过跨文化研究，有人认

① 《新唐书》卷一百一十八，中华书局，1975，第4276~4277页。
② 徐时仪校注《一切经音义》，上海古籍出版社，2008，第1211页。
③ 《宋史》卷四百九十，中华书局，1977，第14111页。

为其源自粟特语"smwtry"，有人认为其源自西亚古巴比伦"Tammuz"，但大多数认为其源自波斯，是波斯语"Samache"的音译，[1] 本文亦倾向于这种观点，"Samache"与慧琳"正云'飒磨遮'"也更为相近。

依据《宋史》可知，"苏莫遮"是一种帽子，据《大乘理趣六波罗蜜多经》又可知，其为一种特殊的帽子，特殊之处在于"覆人面首"。这点与慧琳的阐释颇为吻合，但慧琳指出其与浑脱、大面、拨头相类，"或作兽面，或象鬼神，假作种种面目形状。或以泥水沾洒行人，或作持胃索搭钩，捉人为戏"。由此看来，其在表演时"覆人面首"的并不是单纯的纱�n之类，而是面具一类，假作野兽或者鬼神的形状。

吕元泰上书道，"坊邑相率为浑脱队，骏马胡服，名曰'苏幕遮'"，颇有含混之意，以致后人在提到《苏莫遮》时，常将其与《浑脱》混为一谈。但"苏莫遮"与"浑脱"二者虽皆为胡帽，但形制并不相同。浑脱乃是"一种顶部变细的类似于酒囊的帽子"[2]，在表演时有多种形式，"在浑脱舞表演中，所用的帽子并不确定，即可以佩戴各种样式的帽子，统称《浑脱舞》。……不仅有羊头式样，还有其他式样……羊头和玉兔样的浑脱，应该和今天的某些童帽类似，并非完全模样的羊头和兔子，仅是突出其羊角和兔耳朵"[3]。浑脱帽与苏莫遮帽在表演时虽然比较相似，都会假扮成兽或者鬼神，但其根本差别在于苏莫遮帽类似于面具，要把人脸遮住，而浑脱帽主要是在头部进行装饰。

《苏莫遮》曲亦经常被替代为泼寒胡戏，因慧琳与《宋史》所记述"苏莫遮"之活动与泼寒胡戏无甚差别，皆用水泼洒取驱灾祈福之意。吕元泰形容苏莫遮是"裸形体，灌衢路，鼓舞跳跃而索寒"，直接将"苏莫遮"等同于"泼寒胡戏"，后世也常常混用，但大曲《苏莫遮》与泼寒胡戏却不可混为一谈。

① 马冬雅：《关于苏幕遮研究的几个问题初探》，《西北民族研究》2014年第3期，第199页。
② 韩宁：《〈浑脱舞〉考》，《民族文学研究》2012年第5期，第59页。
③ 韩宁：《〈浑脱舞〉考》，《民族文学研究》2012年第5期，第61~62页。

泼寒胡戏自西域传入中原时间较早，《周书》中已有记载："（宣帝）御正武殿，集百官及宫人内外命妇，大列妓乐，又纵胡人乞寒，用水浇沃为戏乐。"① 无论是根据《周书》记载，还是根据之前慧琳所述，都可以看出泼寒胡戏乃是一种集体性的风俗娱乐活动，好比斗百草之类，并不具备表演性质。但至唐代，泼寒胡戏有了较大变化，正如柏红秀等《泼寒胡戏入华与流变》一文所考证，此时的泼寒胡戏已是具有表演性质的类似戏剧。这点从吕元泰对其衣饰的描述中就可看出，同时，《旧唐书》记载过唐中宗观看泼寒胡戏。

十一月戊寅，加皇帝尊号曰应天，皇后尊号曰顺天……己丑，御洛城南门楼观泼寒胡戏。②

可见其时泼寒胡戏流行一时，乃场面较为宏大的歌舞表演，与表演相伴的曲名便唤作《苏莫遮》。《全唐诗》中录张说《苏摩遮》诗：

摩遮本出海西胡，琉璃宝服紫髯胡。闻道皇恩遍宇宙，来时歌舞助欢娱。

绣装帕额宝花冠，夷歌骑舞借人看。自能激水成阴气，不虑今年寒不寒。

腊月凝阴积帝台，豪歌击鼓送寒来。油囊取得天河水，将添上寿万年杯。

寒气宜人最可怜，故将寒水散庭前。惟愿圣君无限寿，长取新年续旧年。

昭成皇后帝家亲，荣乐诸人不比伦。往日霜前花委地，今年雪后树逢春。③

① 《周书》卷七，中华书局，1971，第 122 页。
② 《旧唐书》卷七，中华书局，1975，第 141 页。
③ 《全唐诗》卷二八，中华书局，1960，第 415 页。

诗题后注释为"泼寒胡戏所歌，其和声云亿岁乐"。可见，《苏莫遮》曲乃是泼寒胡戏的配乐。除此之外，还有一点亦可证明，即泼寒胡戏因"未闻典故，裸体跳足，盛德何观；挥水投泥，失容斯甚。法殊鲁礼，褻比齐优，恐非干羽柔远之义，樽俎折冲之礼"① 在"开元元年十二月己亥"被禁断。但《苏莫遮》曲并没有同时被取缔，而是作为歌舞大曲得以保留。《唐会要》记载："天宝十三载七月十日，太乐署供奉曲名，及改诸乐名……《苏莫遮》改为《万宇清》"②，南吕商"《苏幕遮》改为《感皇恩》"。从中可以看出，大曲《苏莫遮》剔除了裸体为戏的"不雅"部分，余下歌舞部分被保留并进一步雅化，无论是与西域的泼寒胡戏还是与初唐时具有表演性质的泼寒胡戏都不可混为一谈了。

《拂林》："拂林"是唐代西域的一个小国。《太平广记》记载："西至西海，海中有岛，方二百里。岛上有大林，林皆宝树，中有万馀家，其人皆巧，能造宝器，所谓拂林国也。"③《旧唐书·李嗣业传》记载："天宝七载，安西都知兵马使高仙芝奉诏总军，专征勃律，选嗣业与郎将田珍为左右陌刀将……遂长驱至勃律城擒勃律王、吐蕃公主，斩藤桥，以兵三千人戍。于是拂林、大食诸胡七十二国皆归国家，款塞朝献，嗣业之功也。"④ 唐大曲中的外来音乐往往有以地名命名的特点，故大曲《拂林》有可能就是"拂林国"的音乐。

《陆州》并未作为大曲见载于《教坊记》等相关文献，但《乐府诗集》中则完整地记录了《陆州》之排遍，从形式上看应为大曲无疑。关于陆州的地理位置，《旧唐书》记载如下：

> 陆州隋宁越郡之玉山县。武德五年，置玉山州，领安海、海平二县。贞观二年，废玉山州。上元二年，复置，改为陆州，以州界山为

① 《旧唐书》卷九十七，中华书局，1975，第3052页。
② （宋）王溥撰《唐会要》卷三十三，上海古籍出版社，2006，第718~719页。
③ （宋）李昉等编《太平广记》卷八十一，中华书局，1961，第520页。
④ 《旧唐书》卷一百九，中华书局，1975，第3298页。

名。天宝元年，改为玉山郡。乾元元年，复为陆州……至京师七千二十六里，至东都七千里。东至廉州界三百里，南至大海，北至思州七百六十二里，东南际大海，西南至当州宁海二百四十里也。①

《旧唐书》所载陆州之地理位置隶属于岭南道，如其所述，应位于今广东境内，亦属于唐朝边地，不过属于南疆。那么就由此产生一个问题，"天宝乐曲皆以边地名"中提到的一系列边地名如凉州、伊州、甘州之类多集中在陇右一带，即如今甘肃一带，何以陆州与其他不同？对此，学界观点主要分为两种。

一种认为《旧唐书》所载"陆州"非大曲《陆州》中的陆州。《唐音癸签》载："陆州曲有大遍小遍，又有簇拍陆州（按唐边地无陆州，岭南虽有其州名，与此不合，惟宁朔境所置降胡州鲁、丽、含、塞、依、契时，称为六胡州，陆字或六之误也。宋人警曲用《六州》大遍疑即此，俟博识者审之）。"② 胡震亨认为"陆州"乃"六州"之误，"六州"实指"六胡州"。后世任半塘《唐声诗》亦依此观点。

《旧唐书》中关于"陆州"的记述已经很明确，其位于广东一带。胡震亨既提出陆州为"六胡州"之误，那么就需要先确定何谓"六胡州"，对此，《旧唐书》亦有记载，如下：

> 灵州大都督府　隋灵武郡。武德元年，改为灵州总管府，领回乐、弘静、怀远、灵武、鸣沙五县。……二十年，铁勒归附，于州界置皋兰、高丽、祁连三州，并属灵州都督府……调露元年，又置鲁、丽、塞、含、依、契等六州，总为六胡州。开元初废，复置东皋兰、燕然、燕山、鸡田、鸡鹿、烛龙等六州，并寄灵州界，属灵州都督府。③

① 《旧唐书》卷四十一，中华书局，1975，第1758页。
② （明）胡震亨：《唐音癸签》卷十三，上海古籍出版社，1981，第137页。
③ 《旧唐书》卷三十八，中华书局，1975，第1415页。

从这段文字可以看出，六胡州在辖区上归灵州大都督府，在今宁夏一带，从地理位置上来讲与"陇右"边地较为接近，因此在有战乱的时候，亦与陇右地区军队相关，《旧唐书》载：

> （开元九年）夏四月庚寅，兰池州叛胡显首伪称叶护康待宾、安慕容，为多览杀大将军何黑奴，伪将军石神奴、康铁头等，据长泉县，攻陷六胡州。兵部尚书王晙发陇右诸军及河东九姓掩讨之。[1]

> （至德元载）十一月，贼将阿史那从礼以同罗、仆骨五千骑出塞，诱河曲九府、六胡州部落数万，欲迫行在。子仪与回纥首领葛逻支往击败之，斩获数万，河曲平定。[2]

由此看来，六胡州与凉州、甘州等边地可以算同一"类别"，在地理位置上是较为接近的。

另一种则认为大曲《陆州》指向《旧唐书》所载之"陆州"，王颜玲在《论唐代大曲〈凉州〉、〈陆州〉》中认为大曲《陆州》创作于安史之乱后，岭南一带局势不稳，多有征戍之事，故此才有边将进献音乐的可能。与之相反，当时陇右地区兵力精足，相对来讲较为安稳，没有太多征戍之事，也就没有太大献乐的可能性。但其假设是建立在两个前提之上的：第一，大曲《陆州》产生在中唐时期；第二，献乐必须要有征伐之事，获得新的音乐才可进献。

大曲《陆州》产生的时间并没有明确记载，但可根据其他文献推知一二。现存《陆州》大曲歌辞较为完整，现列如下：

【歌第一】分野中峰变，阴晴众壑殊。欲投人处宿，隔浦问樵夫。

① 《旧唐书》卷八，中华书局，1975，第182页。
② 《旧唐书》卷一百二十，中华书局，1975，第3451页。

【第二】共得烟霞径，东归山水游。萧萧望林夜，寂寂坐中秋。

【第三】香气传空满，妆花映薄红。歌声天仗外，舞态御楼中。

【排遍第一】树发花如锦，莺啼柳若丝。更逢欢宴地，愁见别离时。

【第二】明月照秋叶，西风响夜砧。强言徒自乱，往事不堪寻。

【第三】坐对银釭晓，停留玉箸痕。君门常不见，无处谢前恩。

【第四】曙月当窗满，征人出塞游。画楼终日闭，清管为谁调。

【簇拍陆州】西去轮台万里馀，故乡音耗日应疏。陇山鹦鹉能言语，为报闺人数寄书。①

其中，"歌第一"为王维《终南山》，"歌第三"为王维《扶南曲五首（其三）》，"排遍第一"为韩琮《凉州词》，"排遍第四"为李商隐《清夜怨》，《簇拍陆州》则为岑参《赴北庭度陇思家》。从时间上看，王维《终南山》作于开元十九年，岑参《赴北庭度陇思家》作于天宝十三载，皆为盛唐之时所作。虽然李商隐与韩琮皆为晚唐诗人，但《乐府诗集》成于宋代，并不能证明大曲《陆州》是在中唐形成的。

而关于征伐献乐之事并不绝对，其时献乐已成为一种风气，征伐并不是献乐的必要条件。且即使此说成立，如前文所引，从天宝至至德年间，六胡州并不乏征戍之事。王颜玲认为"玄宗朝所献乐曲如龟兹乐《伊州》、西凉乐《凉州》，已经将西北地区最有自己独特风格及代表性的音乐囊括在内，并且也已经代表了西北地区音乐的最高水平。再从这些地区采集音

① （宋）郭茂倩编《乐府诗集》卷七十九，中华书局，1979，第 1121 页。

乐也难出其右，而且难免重复且缺乏新鲜感"①，但此事出于臆测成分较多，龟兹乐、西凉乐皆为一个大的乐种，能生发出诸多曲子，因此，即使已有《伊州》《凉州》这些曲子，再有《陆州》曲也并非不可能。

就歌辞内容来看，虽然歌与排遍内容与征戍之事相关性不强，与《凉州》《伊州》等曲辞多征人思妇之意不尽相同，但大曲特点在于歌辞节奏是大于内容的，选诗入乐主要看其节律，内容是否与题名相符放在次位（此点将于后文详细论之），故《陆州》之歌辞与题名不符也是较为正常的现象。且《簇拍陆州》所选岑参之诗与题名甚是相符，主要写陇右一带之事。

因此，无论是在地理位置上还是在歌辞内容上，"六胡州"都较《旧唐书》所载之"陆州"更为符合大曲《陆州》的含义。故笔者倾向于大曲《陆州》乃指"六胡州"。

如上所述，唐大曲之本事来源庞杂，范围广泛，有突出统治政权文治武功者如《破阵乐》《庆善乐》，有描写前朝旧事及本朝逸闻者如《玉树后庭花》《雨霖铃》，有反映社会风俗者如《斗百草》《回波乐》，有反映社会文化者如《苏莫遮》《苏合香》，可以说是唐代社会总体风貌的一个缩影。其本事亦与曲调来源息息相关，如《玉树后庭花》乃是继承前朝旧曲，其本事即为前朝旧事，《苏莫遮》所反映的当时"泼寒胡戏"流行又被禁止的过程也与外来胡乐的传入不可分割。总体来看，唐大曲的来源虽然可以从曲调与本事两方面进行研究，但这两方面实际上是互相影响、互相交错的，不可单独视之。

第三节　唐大曲的调式类型

一　唐大曲的调式

唐大曲各曲目调式散见于文献，现综合归类考之，各宫调所属分类

①　王颜玲：《论唐代大曲〈陆州〉、〈凉州〉》，《乐府学》2009 年，第 282 页。

依据杨荫浏《中国古代音乐史稿》之《唐燕乐二十八调表》①。

1. 宫

《继天诞圣乐》：《唐会要》载，"（贞元）十二年十二月，昭义节度使王虔休献《继天诞圣乐》一曲。大抵以宫为调，表五音之奉君也；以土为德，知五运之居中也"②。

《迎仙客》：《御定曲谱》中在北中吕宫、南中吕宫、中吕宫条目下别有《迎仙客》曲。《中原音韵》亦将其归入中吕条目。

《凉州》：宋王灼《碧鸡漫志》云，"今凉州见于世者凡七宫曲，黄钟宫、道调宫、无射宫、中吕宫、南吕宫、仙吕宫、高宫，不知西凉所献何宫也，然七宫曲知其三是唐曲，黄钟道调高宫是也"③。

《甘州》：《碧鸡漫志》载，"《甘州》，世不见，今仙吕调有曲破，有八声慢，有令，而中吕调有象甘州八声，他宫调不见也"④。

《苏合香》：太簇宫，见载于《羯鼓录》。⑤

2. 变宫

《乌夜啼》第七段，《琴旨》载："……《乌夜啼》用变宫……有用正声或用变声止一段者，《乌夜啼》之第七段、《胡笳十八拍》之第五段是也。"⑥

犯声：《碧鸡漫志》载，"今越调《兰陵王》凡三段二十四拍，或曰遗声也。此曲声犯正宫，管色用大凡字，大一字勾字，故亦名大

① 杨荫浏：《中国古代音乐史稿》，人民音乐出版社，1981，第 261 页。
② （宋）王溥撰《唐会要》卷三十三，上海古籍出版社，2006，第 721 页。
③ （宋）王灼：《碧鸡漫志》，《中国文学参考资料小丛书》第一辑第六册，古典文学出版社，1957，第 75 页。
④ （宋）王灼：《碧鸡漫志》，《中国文学参考资料小丛书》第一辑第六册，古典文学出版社，1957，第 78 页。
⑤ （唐）南卓：《羯鼓录》，《中国文学参考资料小丛书》第一辑第六册，古典文学出版社，1957，第 12 页。
⑥ （清）王坦：《琴旨》，中国书店出版社，2018，第 217~221 页。

犯"①。

3. 商

《破阵乐》:《乐府诗集》引《乐苑》曰,"(《破阵乐》)商调曲也"②。

《兰陵王》:《碧鸡漫志》载,"今越调兰陵王凡三段二十四拍,或曰遗声也……又有大石调《兰陵王》,慢殊非旧曲周齐之际,未有前后十六拍慢曲子耳"③。

《借席》:《唐会要》记载,"天宝十三载七月十日,太乐署供奉曲名,及改诸乐名……《金波借席》改为《金凤》"④。这里记载《借席》属林钟商,但此处《借席》曲名并没有单独存在,而是与《金波》合而为一。

《大借席》《破阵乐》《婆罗门》《五更啭》皆属于太簇商,见载于《羯鼓录》。

《石州》:《乐府诗集》引《乐苑》曰,"《石州》,商调曲也。又有舞石州"⑤。

《伊州》:王建《宫词》云,"侧商调里唱伊州"⑥。

《水调》:《碧鸡漫志》载,"《水调歌》,《理道要记》所载唐乐曲,南吕商,时号《水调》"⑦。

4. 角

《安公子》:《唐会要》列其为太簇角。

① (宋)王灼:《碧鸡漫志》,《中国文学参考资料小丛书》第一辑第六册,古典文学出版社,1957,第80页。
② (宋)郭茂倩编《乐府诗集》卷八十,中华书局,1979,第1127页。
③ (宋)王灼:《碧鸡漫志》,《中国文学参考资料小丛书》第一辑第六册,古典文学出版社,1957,第80页。
④ (宋)王溥撰《唐会要》卷三十三,上海古籍出版社,2006,第719~720页。
⑤ (宋)郭茂倩编《乐府诗集》卷七十九,中华书局,1979,第1122页。
⑥ 《全唐诗》卷三二〇,中华书局,1960,第3443页。
⑦ (宋)王灼:《碧鸡漫志》,《中国文学参考资料小丛书》第一辑第六册,古典文学出版社,1957,第82页。

《乌夜啼》：《钦定续通典》载，"《乌夜啼》主角调，以乌声角也。"[1]

《柘枝》：《羯鼓录》载为太簇角，《乐府诗集》引《乐苑》曰，"羽调有《柘枝曲》，商调有《屈柘枝》"[2]。

《凉下采桑》《石州》在《羯鼓录》中载为太簇角。

5. 羽

《柘枝》：《乐府诗集》引《乐苑》曰，"羽调有《柘枝曲》"[3]。

《六么》：《乐府诗集》引《乐苑》曰，"《乐世》，羽调曲，又有急乐也"[4]。

为使各宫所属更一目了然，现列表 2-2 如下。

表 2-2　唐大曲调式类型

	黄钟宫	太簇宫、正宫调	高宫调	中吕宫	道调	仙吕宫
宫	《凉州》	《继天诞圣乐》《苏合香》《乌夜啼》（第七段）《兰陵王》（犯宫）	《凉州》	《迎仙客》《甘州》	《凉州》	《甘州》
商	《伊州》（侧商调）《石州》	越调	太簇商、大石调		林钟商	南吕商
		《兰陵王》	《大借席》《破阵乐》《婆罗门》《五更啭》		《金波借席》	《水调》
角	《乌夜啼》	太簇角				
		《柘枝》《凉下采桑》《石州》				
羽		《柘枝》《六么》				

注：粗体部分为调名，调名所属依据杨荫浏《唐燕乐二十八调表》。

[1] （清）嵇璜、（清）刘墉等撰《钦定续通典》卷八十九，（清）纪昀等校订，王耀华、方宝川主编《中国古代音乐文献集成》第一辑第六册，国家图书馆出版社，2011，第293页。

[2] （宋）郭茂倩编《乐府诗集》卷五十六，中华书局，1979，第818页。

[3] （宋）郭茂倩编《乐府诗集》卷五十六，中华书局，1979，第818页。

[4] （宋）郭茂倩编《乐府诗集》卷八十，中华书局，1979，第1132页。

二 旋宫转调在唐大曲中的应用

从表 2-2 可以看出，有的大曲调式单一，而有的大曲分属于不同的调式，这就是唐大曲中的旋宫转调现象。

旋宫转调在唐代音乐中应用较广，其在大曲中主要有三种应用形式。

第一种为同一首曲目有多种调式。如《凉州》在唐代有高宫调、道调、黄钟宫三种调式。这种情况下单支曲目在演奏时调式是没有变化的，从头至尾都采用同一种调式，根据所用乐器或是场合需要来选择演奏时采用哪种调式。《乐府杂录》中就讲述了康昆仑弹羽调《六么》，而善本弹枫香调《六么》的故事。①

第二种为同一曲目中每段调式不同。如《乌夜啼》，其本为角调，但在第七段转调为商调。

第三种为一首曲目在转调时用另一首曲目的调式。《羯鼓录》曰："夫曲有不尽者，须以他曲解之，方可尽其声也。夫耶婆色鸡，当用榅柘急遍解之。"② 这种转调被称作"犯声"，"犯声"并不是盲目的，而是依据一定的乐理进行，能作"犯声"之人必要有较高的音乐水平。

① 《乐府杂录》："贞元中有康昆仑，第一手。始遇长安大旱，诏移两市祈雨。及至天门街，市人广较胜负，及斗声乐。即街东有康昆仑琵琶最上，必谓街西无以敌也。遂请昆仑登彩楼，弹一曲新翻羽调《录要》（即《绿腰》是也，本自乐工进曲，上令录出要者，因以为名。自后来误言《绿腰》也）。其街西亦建一楼，东市大诮之。及昆仑度曲，西市楼上出一女郎，抱乐器，先云：'我亦弹此曲，兼移在枫香调中。'及下拨，声如雷，其妙入神。昆仑即惊骇，乃拜请为师。女郎遂更衣出见，乃僧也。盖西市豪族，厚赂庄严寺僧善本（姓段），以定东鄙之胜。"

② 《羯鼓录》："广德中，前双流县丞李琬者亦能之，调集至长安，僦居务本里，尝夜闻羯鼓声，曲颇妙，于月下步寻，至一小宅，门极卑隘，叩门请谒，谓鼓工曰：'所击者，岂非耶婆色鸡乎？（一本作耶婆娑鸡。）虽至精能而无尾，何也？'工大异之曰：'君固知音者，此事无人知。某太常工人也，祖父传此艺，尤能此曲，近张通獠入长安，某家事流散，父没河西，此曲遂绝。今但按旧谱数本寻之，竟无结尾声，故夜夜求之。'琬曰：'曲下意尽乎？'工曰：'尽。'琬曰：'意尽即曲尽，又何索尾焉？'工曰：'奈声不尽何！'琬曰：'可言矣！夫曲有不尽者，须以他曲解之，方可尽其声也。夫耶婆色鸡，当用榅柘急遍解之。'工如所教，果相谐协，声意皆尽。（如柘枝用浑脱解，甘州用急了解之类是也。）"

《唐音癸签》载：

> 明皇时乐人孙处秀善吹笛，好作犯声。时人以为新意而效之，因有犯调。五行之声，所司为正，所歓为旁，所针为偏，所下为侧。故正宫之调，正犯黄钟宫，旁犯越调，偏犯中吕宫，侧犯越角之类。[①]

将犯调应用于大曲中是唐朝音乐发展到较高水平的表现。大曲曲目较长，如果长时间采用同一调式难免会产生乏味感，在灵活运用乐理的基础上引入新的调式，能够给人耳目一新的感觉，因此，作"犯声"在当时是极为受欢迎的。犯声的范围较广，所"犯"曲目也并不固定，可以是一首大曲之曲破来"犯"另一首，亦可以是小曲来"犯"大曲，还有一首曲子"犯"多首大曲的现象，比如《熙州三台》《突厥三台》等。

第四节　唐大曲的创作参与者

唐大曲作为结构复杂的唐代大型歌舞，曲目众多，创作者自然也非一人。但值得注意的是，即使是单支曲目，也并非一人之力可以完成。更何况，相当多大曲并不是一时一地而成的，而是具有累积型的特质，经过不停的演化抑或改造最后成形。因此，很难断定唐大曲的创作者，笔者认为更确切的说法应该是创作参与者。因为有一些唐大曲乃继承前朝旧曲而来，在探讨其创作参与者时不能局限于有唐一世，亦要对前朝有贡献之人加以考量。

一　帝王

唐大曲成为唐代乐府的瑰宝，以其绚丽多彩的艺术文化内涵为当时

① （明）胡震亨：《唐音癸签》卷十五，上海古籍出版社，1981，第173页。

与后世所喜爱，取得如此高的艺术成就固然与唐代社会的经济文化发展有着密不可分的关系，但其中封建政权的支持更是一个非常重要的因素，而封建政权的支持就表现在帝王的支持上。可以说，皇帝是唐大曲的决策者，在很大程度上影响了大曲的曲调、内容、风格，甚至有多位帝王亲自创作或者改编大曲，这都为唐大曲的繁荣发展提供了良好的空间。帝王对唐大曲的创作参与主要体现在如下方面。

（一）亲自创作或改编

亲自创作大曲的帝王如下。

1. 陈后主

大曲《玉树后庭花》即为其初创，《隋书·音乐志》载："及后主嗣位，耽荒于酒，视朝之外，多在宴筵。尤重声乐……又于清乐中造《黄鹂留》及《玉树后庭花》、《金钗两臂垂》等曲，与幸臣等制其歌词，绮艳相高，极于轻薄。男女唱和，其音甚哀。"①

2. 唐太宗

创《庆善乐》歌辞。《旧唐书·音乐志》载："六年，太宗行幸庆善宫，宴从臣于渭水之滨，赋诗十韵。其宫即太宗降诞之所。车驾临幸，每特感庆，赏赐闾里，有同汉之宛、沛焉。于是起居郎吕才以御制诗等于乐府，被之管弦，名为《功成庆善乐》之曲。"② 其所创歌辞现录如下。

寿丘唯旧迹，酆邑及前基。粤余承累圣，悬弧亦在兹。弱龄逢运改，提剑郁匡时。指麾八荒定，怀柔万国夷。梯山盛入款，驾海亦来思。单于陪武帐，日逐卫文楯。端扆朝四岳，无为任百司。霜节明秋景，轻冰结水湄。芸黄遍原隰，禾颖积京坻。共乐还谯宴，

① 《隋书》卷十三，中华书局，1973，第309页。
② 《旧唐书》卷二十八，中华书局，1975，第1046页。

欢此《大风》诗。①

此外，太宗还自制《破阵乐舞图》，《旧唐书》曰："冬十月乙卯，至自九成宫……七年春正月戊子……是日，上制《破阵乐舞图》。"② 另外，太宗亦对《破阵乐》之名加以更改，《新唐书》载："自是元日、冬至朝会庆贺，与《九功舞》同奏……其后更号《神功破阵乐》。"③ 将其题名原有之意进一步强化。

3. 唐高宗

创《上元舞》。《旧唐书》曰："十一月丁卯，敕新造《上元舞》，圆丘、方泽、享太庙用之，馀祭则停。"④ 高宗不仅作《上元舞》曲，还一并创作了整个舞蹈，《乐书》载《上元舞》条目云："唐咸亨中高宗自制乐章十四首，而上元居一焉，诏有司诸大祠享并奏之。其舞亦高宗所造，用舞者百八十人，画五色云衣，以象元气也。"⑤

此外，高宗还对《破阵乐》进行改编，形成新的曲目《大定乐》，《通典》载："《大定乐》，高宗所造，出自《破阵乐》。舞者百四十人，被五彩文甲，持槊。歌云'八纮同轨乐'，以象平辽东而边隅大定也。"⑥

4. 武则天

武则天亦是通晓音律，创作的音乐作品很多，她创作了《鸟歌万岁乐》，"《鸟歌万岁乐》，武太后所造也。武太后时，宫中养鸟能人言，又常称万岁，为乐以象之"⑦，同时其亦创作了法曲《长生乐》，"太宗

① （宋）郭茂倩编《乐府诗集》卷五十六，中华书局，1979，第815页。
② 《旧唐书》卷三，中华书局，1975，第42页。
③ 《新唐书》卷二十一，中华书局，1975，第468页。
④ 《旧唐书》卷五，中华书局，1975，第102页。
⑤ （宋）陈旸：《乐书》卷一百八十，王耀华、方宝川主编《中国古代音乐文献集成》第二辑第十册，国家图书馆出版社，2012，第262页。
⑥ （唐）杜佑撰《通典》卷一百四十六，王文锦等点校，中华书局，1988，第3719页。
⑦ 《旧唐书》卷二十九，中华书局，1975，第1061页。

《破阵乐》、高宗《一戎大定乐》、武后《长生乐》、明皇《赤白桃李花》皆法曲"①，甚至有音乐理论著作留存，《新唐书·艺文志》载武后有《乐书要录》十卷。因此，她创作大曲也就不足为奇了，武后同高宗共同创作了《圣寿乐》："圣寿乐，高宗、武后所作也。"②

5.唐玄宗

玄宗具有极高的音乐造诣，《新唐书·艺文志》载有玄宗《金凤乐》一卷。可以说，正是在他的倡导下，大曲才得以蓬勃发展，在盛唐呈现出欣欣向荣的局面。其亲自创作多首音乐作品，如《龙池乐》③《光圣乐》④。同时，其亦对已有大曲进行了改编，如将《破阵乐》改编为适合坐部伎演奏的形式，⑤但其对唐大曲最大的贡献是亲自参与创作改编了可谓唐大曲中"第一曲"的《霓裳》。关于玄宗和《霓裳羽衣曲》的创作，本书第二章第一节中"《霓裳》创调说辨疑"已有详尽论述，兹不赘述。玄宗虽不是《霓裳》的单独创作者，但在其形成过程中起着重要作用。

除《霓裳》之外，另有一首有名的大曲亦是玄宗所作，即《雨霖铃》，是思念杨贵妃而成的，前文已有具体论述，在此不表。

（二）政令支持

除了亲自参与创作之外，从总体来看，唐朝历代帝王都对歌舞艺术

① （宋）陈旸：《乐书》卷一百八十八，王耀华、方宝川主编《中国古代音乐文献集成》第二辑第十册，国家图书馆出版社，2012，第231页。

② （唐）杜佑撰《通典》卷一百四十六，王文锦等点校，中华书局，1988，第3720页。

③ 《通典》卷一百四十六："五、《龙池乐》，玄宗所作。"

④ 《旧唐书·音乐志》："《光圣乐》，玄宗所造也。舞者八十人。乌冠，五彩画衣，兼以《上元》、《圣寿》之容，以歌王迹所兴。"虽然《光圣乐》在各典籍中并无判定其为大曲的记载，但从《旧唐书》所言，其表演阵容庞大，包含了《上元乐》《圣寿乐》的内容，而《上元乐》《圣寿乐》皆为大曲，因此，《光圣乐》为大曲的可能性也较大。

⑤ 《通典》卷一百四十六："至是增为十部伎，其后分为立坐二部……（坐部伎有六部：……六破阵乐，玄宗作，生于立部伎也。）"坐部伎之《破阵乐》又名《小破阵乐》，见《新唐书·志第十二·礼乐二》："又作《小破阵乐》，舞者被甲胄……坐部伎六：一《燕乐》……六《小破阵乐》。"

采取支持鼓励的态度。一些皇帝虽然自身不擅长音乐，不能亲自创作，但会经常命大臣、乐工等进行创作。总体来讲，唐代帝王对于音乐舞蹈都有着浓厚的喜好及较高的鉴赏能力，有许多唐大曲就是在他们的大力倡导或者创作命令下产生并得以留存延续的。

1. 隋炀帝

隋炀帝并没有唐朝几代皇帝擅音律的特质，但其亦为唐大曲的创作做了诸多贡献，《隋书·音乐志》载：

> 炀帝不解音律，略不关怀。后大制艳篇，辞极淫绮。令乐正白明达造新声，创《万岁乐》《藏钩乐》《七夕相逢乐》《投壶乐》《舞席同心髻》《玉女行觞》《神仙留客》《掷砖续命》《斗鸡子》《斗百草》《泛龙舟》《还旧宫》《长乐花》及《十二时》等曲，掩抑摧藏，哀音断绝……六年，高昌献《圣明乐》曲，帝令知音者，于馆所听之，归而肄习。及客方献，先于前奏之，胡夷皆惊焉。其歌曲有《善善摩尼》，解曲有《婆伽儿》，舞曲有《小天》，又有《疏勒盐》。①

另外，《碧鸡漫志》载，《脞说》云："《水调》、《河传》，炀帝将幸江都时所制，声韵悲切，帝喜之。"②《隋书·王令言传》载："大业末，炀帝将幸江都，令言之子尝从，于户外弹胡琵琶，作翻调《安公子》曲。"③

炀帝令乐工所造之曲，有颇多曲目留存到唐代，经过改造后成为大曲，仅文献记载者就有《斗百草》《泛龙舟》《水调》《安公子》。而其令乐工习高昌乐，又为唐大曲增添了曲调来源。

① 《隋书》卷十五，中华书局，1973，第379页。
② （宋）王灼：《碧鸡漫志》，《中国文学资料参考小丛书》第一辑第六册，古典文学出版社，1957，第82页。
③ 《隋书》卷七十八，中华书局，1973，第1785页。

2. 唐太宗

太宗不仅自制新曲，而且对大曲的创作也很重视。描写其英勇善战的《秦王破阵乐》在其征伐之时已经流传，即位后，唐太宗即"使吕才协音律，李百药、虞世南、褚亮、魏征等制歌辞"[1]，同时，他还命吕才按照他所制的《破阵乐舞图》组织乐工进行排演，[2] 如此才有气势恢宏的大曲《破阵乐》。对于其所制歌辞的《庆善乐》，亦命吕才进行配乐。[3]

3. 唐玄宗

玄宗对大曲的贡献不仅仅在于其参与创作了著名的《霓裳羽衣曲》，更为重要的是，在他的倡导下，唐代宫廷音乐进入了一个新的阶段。首先，他对音乐部门进行了新的设置，《新唐书》载：

> 开元二年，又置内教坊于蓬莱宫侧，有音声博士、第一曹博士、第二曹博士。京都置左右教坊，掌俳优杂技。自是不隶太常，以中官为教坊使。（唐改太乐为乐正，有府三人，史六人，典事八人，掌固六人，文武二舞郎一百四十人，散乐三百八十二人，仗内散乐一千人，音声人一万二十七人。有别教院。开成三年，改法曲所处院曰仙韶院。）[4]

《旧唐书》载：

> 玄宗又于听政之暇，教太常乐工子弟三百人为丝竹之戏，音响

① 《旧唐书》卷二十九，中华书局，1975，第1060页。
② 《新唐书·礼乐志》："乃制舞图，左圆右方，先偏后伍，交错屈伸，以象鱼丽、鹅鹳。命吕才以图教乐工百二十八人，被银甲执戟而舞，凡三变，每变为四阵，象击刺往来，歌者和曰：'秦王破阵乐'。"
③ 《新唐书·礼乐志》："帝欢甚，赋诗，起居郎吕才被之管弦，名曰《功成庆善乐》。"
④ 《新唐书》卷四十八，中华书局，1975，第1244页。

齐发，有一声误，玄宗必觉而正之，号为皇帝弟子，又云梨园弟子，以置院近于禁苑之梨园。太常又有别教院，教供奉新曲。太常每凌晨，鼓笛乱发于太乐署。别教院廪食常千人，宫中居宜春院。①

从人数上看，唐代音乐机构在极盛时期就有万人之多，各司其职，且玄宗在教坊之外又设梨园，亲自进行教学。在皇帝如此重视的情况下，各音乐机构当然蓬勃发展，勤于制作练习各类歌舞，由此形成良性循环。唐大曲表演形制宏大复杂，庞大的音乐机构及各类乐工的精湛技艺为唐大曲的演出提供了必要条件。《旧唐书·音乐志》载：

玄宗在位多年，善音乐，若宴设酺会，即御勤政楼。先一日，金吾引驾仗北衙四军甲士，未明陈仗，卫尉张设，光禄造食。候明，百僚朝，侍中进中严外办，中官素扇，天子开帘受朝。礼毕，又素扇垂帘，百僚常参供奉官、贵戚、二王后、诸蕃酋长，谢食就坐。太常大鼓，藻绘如锦，乐工齐击，声震城阙。太常卿引雅乐，每色数十人，自南鱼贯而进，列于楼下。鼓笛鸡娄，充庭考击。太常乐立部伎、坐部伎依点鼓舞，间以胡夷之伎。日旰，即内闲厩引蹀马三十四，为《倾杯乐曲》，奋首鼓尾，纵横应节。又施三层板床，乘马而上，抃转如飞。又令宫女数百人自帷出击雷鼓，为《破阵乐》《太平乐》《上元乐》。虽太常积习，皆不如其妙也。若《圣寿乐》，则回身换衣，作字如画。又五坊使引大象入场，或拜或舞，动容鼓振，中于音律，竟日而退。……玄宗又制新曲四十馀，又新制乐谱。每初年望夜，又御勤政楼，观灯作乐，贵臣戚里，借看楼观望。夜阑，太常乐府县散乐毕，即遣宫女于楼前缚架出眺歌舞以娱之。若绳戏竿木，诡异巧妙，固无其比。②

① 《旧唐书》卷二十八，中华书局，1975，第 1051~1052 页。
② 《旧唐书》卷二十八，中华书局，1975，第 1051~1052 页。

玄宗不仅能够自己制作新曲，而且其对音乐的喜好使得其在位时一切宴饮的演出都精美而完善。他将以往的乐舞进行适当改造，使其更有观赏性，并加入新的元素，使其呈现出不一样的风情。这些都是对大曲歌舞表演的进一步丰富。如前文所说，大曲是典型的宫廷表演艺术，其华美大气让人目眩神迷，而唐大曲在盛唐时有一百多首，与此相配的乐工及设施等虽不能统计，但看当时教坊及太乐署人数即可知一二。其表演阵容庞大，加上各类道具，要想取得完满的演出效果，音乐、舞蹈、道具哪一个方面都要做到尽善尽美，而耗费如此大的人力物力财力，则非皇室不能做到。这样一个蓬勃发展的局面与玄宗的大力支持是分不开的。

4. 唐文宗

晚唐时期，大曲虽然趋向凋零，但仍有皇帝对此给予支持。唐文宗就是其中的代表。《旧唐书·冯定传》载："文宗每听乐，鄙郑、卫声，诏奉常习开元中《霓裳羽衣舞》，以《云韶乐》和之。"①《云韶乐》乃文宗命乐工选"开元时雅乐"和成。此时《霓裳羽衣曲》已经不存，但在文宗的支持下仍然进行演出，只不过经过较大改动，不复盛唐时面貌。《乐府诗集》也记载："文宗时，教坊又进《霓裳羽衣舞》女三百人。"②

（三）主导风格倾向

无论是自制新曲还是命人创作，都是帝王对唐大曲创作的具体贡献，而他们的音乐观念则决定了唐大曲的整体走向与风格。

陈后主与隋炀帝皆喜欢绮艳风格，"（后主）与幸臣等制其歌词，绮艳相高，极于轻薄。男女唱和，其音甚哀"③，"（炀帝）大制艳篇，

① 《旧唐书》卷一百六十八，中华书局，1975，第4391页。
② （宋）郭茂倩编《乐府诗集》卷五十三，中华书局，1979，第767页。
③ 《隋书》卷十三，中华书局，1973，第309页。

辞极淫绮……掩抑摧藏，哀音断绝"①，也正如此，他们在位时所作大曲被称作"亡国之音"。

但唐太宗反对这种说法，他认为："夫音声能感人，自然之道也，故欢者闻之则悦，忧者听之则悲，悲欢之情，在于人心，非由乐也。将亡之政，其民必苦，然苦心所感，故闻之则悲耳。何有乐声哀怨，能使悦者悲乎？今《玉树》、《伴侣》之曲，其声具存，朕当为公奏之，知公必不悲矣。"② 唐太宗认为音乐只是人心的反映，并不能左右或者预测政权的更迭兴亡，正因他这种包容开放的观点，大部分前朝曲目才得以保存，到唐代加以改编成为有名的大曲。

除此之外，唐太宗亦同时注重音乐教化的功用，他对《破阵乐》及《庆善乐》的表演非常重视，认为这两首乐曲意味着武安天下，文治天下，《新唐书》载：

> 太宗为秦王，破刘武周，军中相与作《秦王破阵乐》曲。及即位，宴会必奏之，谓侍臣曰："虽发扬蹈厉，异乎文容，然功业由之，被于乐章，示不忘本也。"③

而且在朝臣恭维之时，唐太宗亦强调了文治的重要性：

> 右仆射封德彝曰："陛下以圣武戡难，陈乐象德，文容岂足道也！"帝矍然曰："朕虽以武功兴，终以文德绥海内，谓文容不如蹈厉，斯过矣。"④

故后有《庆善乐》"进蹈安徐，以象文德"。这两首大曲也因此成为唐

① 《隋书》卷十五，中华书局，1973，第379页。
② 《旧唐书》卷二十八，中华书局，1975，第1039页。
③ 《新唐书》卷二十一，中华书局，1975，第467页。
④ 《新唐书》卷二十一，中华书局，1975，第468页。

代文舞、武舞的代表。

与唐太宗相似，唐玄宗的音乐观念也较为开放，他自身音乐造诣极高，对外来音乐也非常有兴趣，据说其尤为擅长羯鼓，① 也正因此，唐大曲才吸收了诸多外来音乐元素，尤其是西域音乐。

虽然玄宗对外来音乐的态度是接纳喜爱的，但其仍然有着"正声"与"夷乐"区分的音乐观，保有以传统的"雅乐"为正统的理念，具体体现在其将"非正声"的乐曲单独划类，《旧唐书·志第九·音乐三》载："歌舞戏，有《大面》、《拨头》、《踏摇娘》、《窟磊子》等戏。玄宗以其非正声，置教坊于禁中以处之。《婆罗门乐》，与四夷同列。"② 同时，其在天宝十三载改诸乐名，将各明显具有异域特色的名字都改成具有中原特色的曲名，如将"《苏莫遮》改为《万宇清》……《婆罗门》改为《霓裳羽衣》"③ 等，也展现了其音乐观念中的华夷之别。

二 乐工

如果说帝王是唐大曲创作在纲领上的决定者，那么乐工就是具体的执行者。唐大曲歌舞遍数极多，使用乐器种类亦极多，如何谱曲，如何将各类乐器协调好，使其发出和谐统一的声音，又如何吸收新的元素使曲子有新意抑或更加悦耳动听，这些都需要音乐经验丰富的乐工来解决。鉴于乐工在古代地位较低，故应有较多乐工湮没在历史的长河中并无史料留存，但仍有一些人被记录在册，现将文献可考者列举如下。

1. 白明达

白明达跨越了隋唐两代，在隋朝时就已经得到隋炀帝的重视，并在其命令下创作了许多曲目。

> 后大制艳篇，辞极淫绮。令乐正白明达造新声，创《万岁乐》

① 《羯鼓录》："上洞晓音律，由之天纵……尤爱羯鼓玉笛，常云八音之领袖，诸乐不可为比。"

② 《旧唐书》卷二十九，中华书局，1975，第1073页。

③ （宋）王溥撰《唐会要》卷三十三，上海古籍出版社，2006，第719~720页。

《藏钩乐》《七夕相逢乐》《投壶乐》《舞席同心髻》《玉女行觞》《神仙留客》《掷砖续命》《斗鸡子》《斗百草》《泛龙舟》《还旧宫》《长乐花》及《十二时》等曲，掩抑摧藏，哀音断绝。①

其中《斗百草》《泛龙舟》皆为唐时大曲，而其在唐代亦有新作，《教坊记》曰："高宗晓声律，闻风叶鸟声，皆蹈以应节，尝晨坐闻莺声，命乐工白明达写之为《春莺啭》，后亦为舞曲。"②

2. 康昆仑

康昆仑改编了大曲《六么》，段安节《乐府杂录》载："街东有康昆仑琵琶最上，必谓街西无以敌也。遂请昆仑登彩楼，弹一曲新翻羽调《录要》。"③

3. 何满子

何满子临刑之前向玄宗进献乐曲，大曲《何满子》也因此得名，前文已有考证，此处不再重复。

4. 王令言及其子

《隋书·王令言传》载：

时有乐人王令言，亦妙达音律。大业末，炀帝将幸江都，令言之子尝从，于户外弹胡琵琶，作翻调《安公子曲》。令言时卧室中，闻之大惊，蹶然而起曰："变，变！"急呼其子曰："此曲兴自早晚？"其子对曰："顷来有之。"令言遂歔欷流涕，谓其子曰："汝慎无从行，帝必不返。"子问其故，令言曰："此曲宫声往而不反，宫者君也，吾所以知之。"帝竟被杀于江都。④

① 《隋书》卷十五，中华书局，1973，第379页。
② （唐）崔令钦撰，任半塘笺订《教坊记笺订》，中华书局，2012，第179页。
③ （唐）段安节：《乐府杂录》，《中国文学参考资料小丛书》第一辑第六册，古典文学出版社，1957，第30页。
④ 《隋书》卷七十八，中华书局，1973，第1785页。

王令言与其子都非常擅长音乐，《隋书》记载了令言之子用琵琶改编《安公子》曲，而被王令言听出其中玄机的故事。说明当时的高水平乐工亦具有"凡奸声感人而逆气应之，逆气成象而乱生焉"的音乐思想。

三　文人

文人亦是唐大曲创作的主要参与者，一些文人有着极高的音乐造诣，参与了编曲的工作。如吕才，《破阵乐》与《庆善乐》皆由其编曲，除此之外，吕才还负责教习乐工，对整个乐曲的表演情况进行统筹规划，在整个大曲表演过程中实际上起到了指挥者的作用。这在文人中是不多见的。

除此之外，文人对唐大曲创作的贡献主要表现在歌辞方面。这里面又可分为两种情况。

第一种是依声填辞。有的时候是应制而作，如魏征与员外散骑常侍褚亮、员外散骑常侍虞世南、太子右庶子李百药为《秦王破阵乐》填辞。① 又如李景伯在中宗宴会上填辞，② 抑或如沈佺期借填辞以求复官。③

这些情况总体而言可谓是被动地填辞，但更多时候是诗人主动作乐府诗以入乐。唐代是乐府诗兴盛的朝代，初、盛唐时期旧题乐府兴盛，至中唐又有大量新题乐府出现。文人进行大量乐府创作固然有其文学性的因素，但总体而言，其初衷是入乐进行歌唱。这与当时音乐的兴盛不无关系。大曲作为当时最为引人注目的音乐形式，自然会获得文人青

① 《新唐书·礼乐志》后令魏征与员外散骑常侍褚亮、员外散骑常侍虞世南、太子右庶子李百药更制歌辞，名曰《七德舞》。

② 《乐府诗集》引《唐书》曰："景龙中，中宗宴侍臣，酒酣，令各为《回波乐》，众皆为谄佞之辞，及自要荣位。次至谏议大夫李景伯，乃歌此辞。后亦为舞曲。"其辞为："回波尔时酒卮，微臣职在箴规。侍宴既过三爵，喧哗窃恐非仪。"

③ 《乐府诗集》引《本事诗》曰："中宗之世，尝因内宴，群臣皆歌《回波乐》，撰辞起舞。时沈佺期以罪流岭表，恩还旧官，而未复朱绂。佺期乃歌《回波乐》辞以见意，中宗即以绯鱼赐之，自是多求迁擢。"

睐。至今遗留下来的大曲歌辞除个别佚名不知出处，其他多为唐代文人所作，如张籍《斗百草》、张祜《春莺啭》等。这些歌辞绝大多数是入乐的，后亦有一些拟题之作。

第二种情况则是选诗入乐，即本来诗人并未依声填辞，但其作品被乐工选中填入乐中进行歌唱。这种情况在唐代非常常见，且诗人颇以自己作品入选为荣，其中最有名者莫过于"棋亭画壁"①的故事。而现今唐大曲留存歌辞中亦有颇多为选诗入乐。但《乐府诗集》或其他文献收录歌辞与文人诗集中相同作品经常会出现差异。造成这种差异性的原因吾师吴相洲已在《论王维乐府诗的文献留存和音乐形态》一文中有所论证，现引于此：

> 造成这种差异原因有三：第一，乐府诗按曲调命名，同一首诗，两集著录时往往题名不同。第二，艺人在演绎这些作品时，为了适合某一曲调，或只截取原作几句，或对句式进行改造，或变动诗中的用字，从而造成了内容的不同。第三，被艺人选取的只是诗人作品在某一个特定时期的状态，而作为歌录之外的纸本流传的诗作或经作者修改，或经抄写者误抄，也能造成与歌录记载的差异。总之歌录所载与诗人别集所载诗作出现差异是很正常的。两集所录近代曲辞差异较大，新乐府辞差异较小。因为近代曲辞是当时流行曲调，入乐传唱几率远远高于"未尝被于声"的新乐府，传唱几率越高，被改造机会就越多，与诗人原作差异就越大。②

为了使文人创作歌辞情况更加一目了然，现列表2-3、表2-4如下（为免情况复杂，入乐情况仅以《乐府诗集》收录为准）。

① 见（唐）薛用弱《集异记》，乃述王昌龄、高适、王之涣三人赌诗之事。
② 吴相洲：《论王维乐府诗的文献留存和音乐形态》，《文学遗产》2011年第6期，第27~28页。

表2-3　文人创作唐大曲歌辞情况

文人	依声填辞	选诗入乐	拟题而作
魏征	《破阵乐》		
虞世南	《破阵乐》		
沈佺期		《伊州》歌第三	《回波乐》
李景伯	《回波乐》		
裴谈			《回波乐》
张说	《破阵乐》		《赠崔二安平公乐世词》
王维		《伊州》歌第一	《伊州歌》
		《陆州》歌第一	
		《陆州》歌第三	
孟浩然			《凉州词》
高适		《凉州》歌第三	
岑参		《簇拍陆州》	
王之涣			《凉州词》
王翰			《凉州词》
杨巨源	《乌夜啼》		
李白	《乌夜啼》		
顾况	《乌夜啼》		
杜甫		《水调》入破第二	
韩翃		《伊州》歌第四	
		《水调》歌第三	
刘商			《乌夜啼》
柳中庸			《凉州曲》
薛逢	《凉州词》	《伊州》入破第五	
	《何满子》		
李群玉	《乌夜啼》		
聂夷中	《乌夜啼》		
符载			《甘州歌》

<div align="right">续表</div>

文人	依声填辞	选诗入乐	拟题而作
白居易	《乐世》（《绿腰》）		《伊州》
	《急乐世》		《霓裳羽衣歌》
	《乌夜啼》		《柘枝词》
	《何满子》		
刘禹锡			《和乐天柘枝》
元稹			《何满子歌》
沈宇			《乐世辞》
章孝标			《柘枝》
吕岩			《六么令》
耿沣	《凉州词》		
张籍	《凉州词》		
	《乌夜啼引》		
	《斗百草》		
张祜	《千秋乐》		
	《破阵乐》		
	《玉树后庭花》		
	《胡渭州》		
	《春莺啭》		
	《雨霖铃》		
	《乌夜啼》		
王建	《霓裳辞》		
	《乌夜啼》		
薛能	《柘枝词》		
韦应物	《突厥三台》		

续表

文人	依声填辞	选诗入乐	拟题而作
韩琮		《陆州》排遍第一	
姚合			《剑器词》
李商隐		《陆州》排遍第四	
温庭筠	《达摩支》		
司空图			《剑器》
尹鹗			《何满子》
毛文锡			《甘州遍》
毛文锡			《何满子》
和凝			《何满子》
毛熙震			《何满子》
王衍			《甘州曲》
顾敻			《甘州子》

唐大曲中入乐歌辞与诗集所载歌辞有差异者如表2-4所示。

表2-4　唐大曲中入乐歌辞与文集所载歌辞差异

曲名	作者	《乐府诗集》所载	其他文集所载	差异
《伊州》	沈佺期	闻道黄花戍，频年不解兵。可怜闺里月，**偏照**汉家营	闻道黄龙戍，频年不解兵。可怜闺里月，**长在**汉家营。少妇今春意，良人昨夜情。谁能将旗鼓，一为取龙城。《杂诗》	内容不同 字数不同 题名不同
《伊州》	王维	**秋风**明月**独离居**，荡子从戎十载馀。征人去日殷勤嘱，归雁来时数寄书【歌第一】	**清风**明月**苦相思**，荡子从戎十载馀。征人去日殷勤嘱，归雁来时数附书。《失题》	内容不同 字数相同 题名相同

曲名	作者	《乐府诗集》所载	其他文集所载	差异
《陆州》	王维	分野中峰变，阴晴众壑殊。欲投人处宿，隔浦问樵夫。【歌第一】	太乙近天都，连山接海隅。白云回望合，青霭入看无。分野中峰变，阴晴众壑殊。欲投人处宿，隔水问樵夫。《终南山》	内容不同 字数不同 题名不同
		香气传空满，妆花映薄红。歌声天仗外，舞态御楼中。【歌第三】	香气传空满，妆华影箔通。歌闻天仗外，舞出御筵中。日暮归何处，花间长乐宫。《扶南曲五首（其三）》	内容不同 字数不同 题名不同
	韩琮	树发花如锦，莺啼柳若丝。更逢欢宴地，愁见别离时。【排遍第一】	树发花如锦，莺啼柳若丝。更游欢宴地，悲见别离时。《凉州词》	内容不同 字数相同 题名不同
	李商隐	曙月当窗满，征人出塞游。画楼终日闭，清管为谁调。【排遍第四】	含泪坐春宵，闻君欲度辽。绿池荷叶嫩，红砌杏花娇。曙月当窗满，征云出塞遥。画楼终日闭，清管为谁调。《清夜怨》	内容不同 字数不同 题名不同
	岑参	西去轮台万里馀，故乡音耗日应疏。陇山鹦鹉能言语，为报闺人数寄书。【簸拍】	西向轮台万里馀，也知乡信日应疏。陇山鹦鹉能言语，为报家人数寄书。《赴北庭度陇思家》	内容不同 字数相同 题名不同
《凉州》	高适	开箧泪沾襦，见君前日书。夜台空寂寞，犹是紫云车。【歌第三】	开箧泪沾臆，见君前日书，夜台今寂寞，犹是子云居。畴昔贪灵奇，登临赋山水，同舟南浦下，望月西江里。契阔多别离，绸缪到生死，九原即何处，万事皆如此。晋山徒嵯峨，斯人已冥冥，常时禄且薄，殁后家复贫。妻子在远道，弟兄无一人！十上多苦辛，一官常自哂，青云将可致，白日忽先尽。唯有身后名，空留无远近。《哭单父梁九少府》	内容不同 字数不同 题名不同

续表

曲名	作者	《乐府诗集》所载	其他文集所载	差异
《水调》	韩翃	王孙别上**绿珠**轮，不羡**名公**乐此身。*户外碧潭春洗马，楼前红烛夜迎人。*【歌第三】	王孙别**舍拥朱**轮，不羡**空名**乐此身。门外碧潭春洗马，楼前红烛夜迎人。《赠李翼》	内容不同 字数相同 题名不同
	杜甫	锦城丝管日纷纷，半入江风半入云。此曲只应天上**去**，人间能得几回闻。【入破第二】	锦城丝管日纷纷，半入江风半入云。此曲只应天上**有**，人间能得几回闻。《赠花卿》	内容不同 字数相同 题名不同
《破阵乐》	张祜	**秋来**四面足风沙，塞外征人暂别家。千里不辞行路远，时光早晚到天涯。【破阵乐】	**秋风**四面足风沙，塞外征人暂别家。千里不辞行路远，时光早晚到天涯。《破阵乐》	内容不同 字数相同 题名相同

注：粗黑体为内容用字差异，斜体为整句差异。

四　边将

唐大曲中的外来音乐来自龟兹、天竺、南诏等地，其流传途径较多，除了西域商人在行商过程中将音乐带入之外，边将进献亦是一重要途径。在历史长河中，唐朝虽为封建王朝中最为强大的王朝之一，但其边疆也依然只处于一种相对和平的状态。实际上唐自建立以来，与吐蕃等的战事就不曾终止，仅间或有短暂的和平。唐朝所设立的节度使在征伐边塞的过程中自然会获得当地的新鲜事物作为战利品上呈朝廷。而音乐作为唐代皇室普遍热爱的艺术自然也被节度使们重视，商人所带入中原之音乐多为某种乐器或某种曲调，边将们进献的音乐却是整个乐队，附加整首新奇曲目。这些乐队及曲目并不是以原生态的状态被呈上，而是经过适当整顿改造，与中原乐舞形制大体相合之后才被进献。可以说，进献音乐已经在边塞之地形成一种风气。其中主要进献者如下。

1. 盖嘉运

《乐府诗集》引《乐苑》云："《伊州》，商调曲，西凉节度盖嘉运所进也。"① 盖嘉运其人在史书中并无单独立传，但《旧唐书·玄宗本纪》载："（开元二十七年）秋七月辛丑，荧惑犯南斗。北庭都护盖嘉运以轻骑袭破突骑施于碎叶城，杀苏禄，威震西陲……是岁，盖嘉运大破突骑施之众，擒其王吐火仙，送于京师。"②《旧唐书·韦思谦传》又载："二十九年，（嗣立）为陇右道河西黜陟使。恒至河西时，节度使盖嘉运恃托中贵，公为非法，兼伪叙功劳，恒抗表请劾之，人代其惧。"③ 从上述文字可知，盖嘉运于开元二十七年大破突骑施，上京献俘，随后被任命为河西节度使，无论从职位还是从时间、地点上都与献乐之事相符，故献乐时间应在开元二十七年。

2. 郭知运

《乐府诗集》引《乐苑》曰："《凉州》，宫调曲。开元中，西凉府都督郭知运进。"④《旧唐书·郭知运传》载："（开元二年）其秋，吐蕃入寇陇右，掠监牧马而去，诏知运率众击之。知运与薛讷、王晙等掎角击败之，拜知运鄯州都督、陇右诸军节度大使……六年，知运又率兵入讨吐蕃，贼徒无备，遂掩至九曲，获锁甲及马牦牛等数万计。知运献捷，遂分赐京文武五品已上清官及朝集使，拜知运为兼鸿胪卿、摄御史中丞，加封太原郡公。"⑤ 据《旧唐书》，郭知运开元二年为陇右节度使，开元六年有献捷之举，故献《凉州》曲应在开元六年。

3. 杨敬述

《乐府诗集》引《乐苑》曰："《婆罗门》，商调曲。开元中，西凉

① （宋）郭茂倩编《乐府诗集》卷七十九，中华书局，1979，第1119页。
② 《旧唐书》卷九，中华书局，1975，第211页。
③ 《旧唐书》卷八十八，中华书局，1975，第2874页。
④ （宋）郭茂倩编《乐府诗集》卷七十九，中华书局，1979，第1117页。
⑤ 《旧唐书》卷一百三，中华书局，1975，第3190页。

府节度杨敬述进。"① 杨敬述在史书上亦无立传，查证《唐方镇年表》可知，其在开元八年任凉州都督②，但《旧唐书·玄宗本纪》又载："（开元八年）秋九月，突厥欲谷寇甘、凉等州，凉州都督杨敬述为所败，掠契苾部落而归。"③ 经此一役，杨敬述被剥夺官位，"敬述坐削除官爵，白衣检校凉州事"④，因此，杨敬述进《婆罗门》应在开元八年至开元九年九月之间。

第五节　唐大曲的曲辞形式与内容

观现今留存唐大曲之曲辞，其形式可分为四种：七言、五言、五言七言相错（杂言）、六言。唐大曲以七言曲辞最多，杂言、六言较少，这与中国传统音乐的节拍有关。葛晓音教授等在《从古乐谱看乐调和曲辞的关系》一文中说：

> 此外，中国齐言诗以五言和七言为主。在乐曲中，由于曲拍与半逗律相应，表现为二-三、四-三这样的双音和单音的规律性交替，所以句式整齐，曲拍也容易和半逗配合，形成与齐言相应的曲调体式。⑤

大曲遍数极多，这个遍数有点类似于今日流行歌曲的一段，第一段和第二段音调相同，但歌辞不同。大曲的遍数至少是三遍，亦有五遍甚至更多，因此每歌一遍，下一遍就要有不同的歌辞，这些歌辞的格式基本一致，有全都是七言的，亦有七言和五言歌辞轮流演唱的，以《伊

① （宋）郭茂倩编《乐府诗集》卷八十，中华书局，1979，第1128页。
② （清）吴廷燮：《唐方镇年表》，中华书局，1980，第1217页。
③ 《旧唐书》卷八，中华书局，1975，第181页。
④ 《旧唐书》卷一百九十四，中华书局，1975，第5175页。
⑤ 葛晓音、〔日〕户仓英美：《从古乐谱看乐调和曲辞的关系》，《中国社会科学》1999年第1期，第161页。

州》为例，其歌辞如下：

【歌第一】

秋风明月独离居，荡子从戎十载馀。征人去日殷勤嘱，归雁来时数寄书。

【第二】

彤闱晓辟万鞍回，玉辂春游薄晚开。渭北清光摇草树，州南嘉景入楼台。

【第三】

闻道黄花戍，频年不解兵。可怜闺里月，偏照汉家营。

【第四】

千里东归客，无心忆旧游。挂帆游白水，高枕到青州。

【第五】

桂殿江乌对，雕屏海燕重。只应多酿酒，醉罢乐高钟。

【入破第一】

千门今夜晓初晴，万里天河彻帝京。璨璨繁星驾秋色，棱棱霜气韵钟声。

【第二】

长安二月柳依依，西山流沙路渐微。阏氏山上春光少，相府庭边驿使稀。

【第三】

三秋大漠冷溪山，八月严霜变草颜。卷斾风行宵渡碛，衔枚电扫晓应还。

【第四】

行乐三阳早，芳菲二月春。闺中红粉态，陌上看花人。

【第五】

君往孤山下，烟深夜径长。辕门渡绿水，游苑绕垂杨。①

其歌与入破俱有五遍，其中歌前两遍为七言，后两遍为五言，入破前三遍为七言，后两遍为五言。这就涉及在相同乐调下字数不同如何演唱的问题，对此，葛先生认为："由于五言是二-三半逗，七言是四-三半逗，由二加至四，或由四减至二，都不改变曲拍与半逗的对应，所以五言和七言相互替换不影响乐曲结构。"② 因此，在大曲的歌辞中，遍与遍之间歌辞字数的不同并不会对曲调产生影响。

但在曲名相同的情况下，歌辞除了五言、七言这种可以相互替换的形式，还有一种是六言的形式，如《破阵乐》，其歌辞本为五言，但张说所作歌辞为六言；又如《何满子》，其歌辞为七言，但毛文锡、和凝等人之作皆为六言。当然这其中存在是否入乐的问题，但无论歌辞最后入乐还是以文本形式流传，其最大要素取决于韵律而非字数，其作者在创作之初是不会改变歌辞的格式的。通常情况下，谱字与歌辞并不是在音节上完全对应的，而是谱字多于歌辞，这样才能形成婉转的唱腔，如果歌辞为六言的话就势必会改变原有曲子的节奏，六言与七言、五言的句读是完全不同的。现今留存较为典型的六言歌辞是《三台》，《三台》的特点就是节拍急促，与其六言的句式相配，那么，张说之六言《破阵乐》想必亦是节拍急促，与五言《破阵乐》不同。大曲中有"簇拍"，但《簇拍陆州》仍为七言句式，故此不能断定六言《破阵乐》为大曲《破阵乐》的簇拍，故张说六言《破阵乐》、毛文锡六言《何满子》之类应为大曲之同名小曲的演化。

就歌辞内容而言，唐大曲留存歌辞内容亦可分为两类。

一类是歌辞内容与本事相符。如张籍《斗百草》："千枝花里玉尘

① （宋）郭茂倩编《乐府诗集》卷七十九，中华书局，1979，第1120~1121页。
② 葛晓音、〔日〕户仓英美：《从古乐谱看乐调和曲辞的关系》，《中国社会科学》1999年第1期，第156~157页。

飞，阿母宫中见亦稀。应共诸仙斗百草，独来偷得一枝归。"又如张祜《千秋乐》："八月平时花萼楼，万方同乐奏千秋。倾城人看长竿出，一伎初成赵解愁。"歌辞内容都是在描写题名之事，并无偏差。

还有一类是歌辞内容与本事不符。如《何满子》：

> 红粉楼前月照，碧纱窗外莺啼。梦断辽阳音信，那堪独守空闺。恨对百花时节，王孙绿草萋萋。
>
> ——毛文锡
>
> 正是破瓜年几，含情惯得人饶。桃李精神鹦鹉舌，可堪虚度良宵。却爱蓝罗裙子，美他长束纤腰。
>
> 写得鱼笺无限，其如花锁春晖。目断巫山云雨，空教残梦依依。却爱熏香小鸭，美他长在屏帏。
>
> ——和凝
>
> 云雨常陪胜会，笙歌惯逐闲游。锦里风光应占，玉鞭金勒骅骝。戴月潜穿深曲，和香醉脱轻裘。方喜正同鸳帐，又言将往皇州。每忆良宵公子伴，梦魂长挂红楼。欲表伤离情味，丁香结在心头。
>
> ——尹鹗[1]

《何满子》本写宫人临刑时向皇帝献乐乞求宽恕一事，而上述几首词作完全和本事无涉。但总体看来，其共性又是写闺情闺怨，这与大曲的演变相关。以上几首皆为晚唐或五代作品，与盛唐时大曲本貌已经相去甚远。但除此之外，所选歌辞与大曲本事无关亦较为常见。如《凉州》：

【歌第一】

汉家宫里柳如丝，上苑桃花连碧池。圣寿已传千岁酒，天文更

[1] 《全唐诗》卷八九五，中华书局，1960，第10110页。

赏百僚诗。

【第二】

朔风吹叶雁门秋，万里烟尘昏戍楼。征马长思青海北，胡笳夜听陇山头。

【第三】

开箧泪沾襦，见君前日书。夜台空寂寞，犹是紫云车。

【排遍第一】

三秋陌上早霜飞，羽猎平田浅草齐。锦背苍鹰初出按，五花骢马喂来肥。

【第二】

鸳鸯殿里笙歌起，翡翠楼前出舞人。唤上紫微三五夕，圣明方寿一千春。①

《凉州》为边塞大曲，其主题亦应表达征戍之情，但其"歌第一"与"歌第三"均在描写宫廷的宴飨景象，与边塞毫无干系。在《伊州》《陆州》的曲辞中亦出现类似情况，可见这并非偶然现象。这应与大曲本身特点相关，其形制极大，遍数极多，是歌、乐、舞三者结合为一体的艺术形式，因此，其不仅具有听觉上的享受还具有视觉上的享受，其舞有配合歌的演出，如《圣寿乐》以字摆阵，但《柘枝》《六么》等，其舞姿与歌辞并无紧密的关系。如前文所述，乐工在选诗入乐的时候更注重歌辞的可唱性，而对歌辞内容与题名的搭配反而没有那么在意。同样，舞蹈与音乐的配合更注重节奏性，而舞蹈与歌辞内容的联系就没有那么重要了，毕竟唐大曲还是属于歌舞表演而不是戏剧表演。大曲为七言或五言，以七言为主，唐代正是五言、七言律诗发展的黄金时代，在大量诗歌创作产生的时候，最有名最适合歌唱的诗歌显然成为乐工的首选。大曲的歌辞并不是固定的，其主要方式是选诗入乐，《伊州》等大

① （宋）郭茂倩编《乐府诗集》卷七十九，中华书局，1979，第1117~1118页。

曲在开元时期形成，但留存歌辞却跨越整个唐代，由此可以看出其在每次表演的时候曲调不变，但未必要选择相同的歌辞。也因此，大曲之歌辞内容未必与本事相合。

小　结

本章对唐大曲的创调情况进行了梳理性研究。首先对唐大曲各曲目创调及形成时间进行了全面考察，这样有助于整体了解唐大曲的发展历程。其次，对唐大曲曲调来源进行考察，在对文献全面解读的基础上归纳出唐大曲三种基本曲调来源：前朝旧曲、自创新曲、外来音乐。前人对唐大曲曲调来源的解读主要集中在西域音乐对唐大曲的影响上，且多着重于对西域音乐传播过程的研究，本章重点则在于分析西域音乐影响唐大曲曲调的方式，由此进一步明了西域音乐在唐大曲创调中的作用。

在探讨唐大曲创调情况后，本章对唐大曲留存曲目调式可考者进行了系统性整理，以此对唐大曲各曲目调式的分布有一整体了解。唐大曲曲目调式多样，且往往出现一首曲子有多种调式的情况，即所谓"旋宫转调"，本章对这一现象亦进行了初步探讨，分析了唐大曲中旋宫转调的几种方式。但因笔者音乐素养有限，此问题还待进一步挖掘。

唐大曲的创作情况是本章探讨的第三大问题。其中首要讨论的就是创作者的问题。因唐大曲之乐舞与歌辞并重，所以，在研究创作者时需将音乐舞蹈创作者及歌辞创作者都纳入考量范围，同时，因唐大曲并不是一时一地形成的，往往经过加工，故"二次创作者"亦是考察的对象。由此，本章将唐大曲的创作者依身份不同分为四大类——帝王、乐工、文人、边将，并分别阐述了他们在唐大曲创作中所起到的作用。前人对唐大曲创作者进行考证时，往往只专注于具体曲目是谁所作，并未全面考察社会各阶层对唐大曲的创作贡献，本章意在填补此不足。之后，本章考察了唐大曲的曲辞，探讨了其曲辞内容与题名不符的问题，认为这是由"选诗入乐"的方式所决定的。

　　总而言之，本章对唐大曲创调与创作情况进行了全面考察，采用了以文献为基础、音乐与文学两条线索同时进行的方法，这是由唐大曲综合性艺术形式的特点决定的，力求做到不拘泥于某一方面，互相参照，以此得到全面的结论。

第三章　唐大曲的表演与功能

唐大曲的表演是歌、乐、舞三者的结合，三者缺一不可，故除开对曲辞调式的考察，其所用乐器及舞蹈表演亦值得研究，如此才能对唐大曲之表演有一个全面深入的了解。关于唐大曲的表演情况，在乐器方面，林谦三《东亚乐器考》① 虽并未从考察唐大曲的角度出发，但其中所涉及的乐器有许多在演奏唐大曲时应用，有助于辨明具体乐器性质。在舞蹈方面，欧阳予倩《唐代舞蹈》② 一书对整个唐代各类舞蹈表演的情形都有论述，自然也包括大曲之舞蹈表演，但对舞蹈的描绘偏重于舞容方面，其他方面较少涉及。除此之外，还有一些具体曲目研究提到了单支曲目的表演状况，如沈冬在《唐代乐舞新论》③ 中对《破阵乐》舞容乐风作了描绘；任半塘在《唐声诗》④ 中罗列了一些曲目乐器及舞蹈的相关资料。此外，张璐《〈水调〉考》、王颜玲《论唐代大曲〈陆州〉、〈凉州〉》、何江波《〈乌夜啼〉音乐形态研究》等在描述具体曲目发展过程时都对其乐舞进行了描绘。王安潮在《唐大曲考》⑤ 中对《春莺啭》舞蹈风格作了说明。张麟《唐代舞蹈〈绿腰〉的审美考究及动态猜度》⑥ 从审美角度出发，总结了《绿腰》舞蹈的风格和特点。另

① 〔日〕林谦三：《东亚乐器考》，钱稻孙译，曾维德、张思睿校注，上海书店出版社，2013。
② 欧阳予倩主编《唐代舞蹈》，上海文艺出版社，1980。
③ 沈冬：《唐代乐舞新论》，北京大学出版社，2004，第70~77页。
④ 任半塘：《唐声诗》，上海古籍出版社，1982。
⑤ 王安潮：《唐大曲考》，上海音乐学院博士学位论文，2007。
⑥ 张麟：《唐代舞蹈〈绿腰〉的审美考究及动态猜度》，《北京舞蹈学院学报》2009年第3期，第33~36页。

外阴法鲁、杨荫浏都在论证大曲结构时描述了《霓裳羽衣曲》的表演场面。在表演者方面，毛水清《唐代乐人考述》[①]考证了唐代较为知名的表演者，但并未从表演大曲的角度出发。

总体而言，学界对唐大曲表演情况的研究较多停留在单支曲目上。但唐大曲作为一种艺术形式，其音乐表演和舞蹈表演是应该全面考证的，唐大曲代表着唐代乐舞艺术的最高水平，因此，研究其具体乐器及舞容、舞衣、道具等都能使我们更好地掌握唐代乐舞的真实情况，从而从侧面对唐代风俗文化及艺术水平有更进一步的了解。接下来，本章将全面对唐大曲表演所用乐器及舞蹈情况进行梳理。

乐器、舞衣、舞具这些不过是乐舞表演的皮囊，而表演者才是乐舞的灵魂。同时，表演是一个双向互动的过程，将观众也纳入研究范围才能更深入地挖掘唐大曲的表演情况。在将这些要素挖掘彻底之后，就可以此为基础，考量唐大曲的功能。这些都是前人尚未做过的工作，亦是本章需要解决的问题。

第一节　唐大曲所用乐器考察

唐大曲相关资料较为分散，并无专门文献记载其所用乐器，但仍可从各种史料中窥知一二。《旧唐书·音乐志》载："高祖登极之后，享宴因隋旧制，用九部之乐，其后分为立坐二部。"《唐会要》又载：

> 武德初，未暇改作。每宴享，因隋旧制，奏九部乐：一《宴乐》，二《清商》，三《西凉》，四《扶南》，五《高丽》，六《龟兹》，七《安国》，八《疏勒》，九《康国》。至贞观十六年十二月，宴百寮，奏十部乐。先是，伐高昌，收其乐付太常，乃增九部为十部伎。今《通典》所载十部之乐，无《扶南乐》，只有《天竺

① 毛水清：《唐代乐人考述》，东方出版社，2006。

乐》，不见南蛮乐。其后分为立、坐二部。①

从中可知唐代音乐基本继承了隋的制度，全面接收了隋朝的九部伎，后来又增为十部伎，但这个时间较短，从唐高宗开始已经从十部伎向坐立二部伎转变，至玄宗，这个转变完成，坐立二部伎的演奏形式得以确立。所谓坐立二部，是就演奏形式而言，其亦进行大曲的演奏。故大曲所用乐器应包含坐立二部伎所用乐器。《旧唐书》记载：

> 坐部伎有《宴乐》《长寿乐》《天授乐》《鸟歌万寿乐》《龙池乐》《破阵乐》，凡六部……乐用玉磬一架，大方响一架，挡筝一，卧箜篌一，小箜篌一，大琵琶一，大五弦琵琶一，小五弦琵琶一，大笙一，小笙一，大筚篥一，小筚篥一，大箫一，小箫一，正铜拔一，和铜拔一，长笛一，短笛一，楷鼓一，连鼓一，鼗鼓一，桴鼓一，工歌二。②

而坐立二部伎又据十部伎演化而来，其音乐曲目有所改变，但总体所用乐器应该基本相同。关于十部伎所用乐器，《旧唐书·音乐志》亦有相关记载，对此前人已多有研究，阴法鲁《唐宋大曲之来源及其组织》及王维真《汉唐大曲研究》中均对十部伎所用乐器作了全面的总结，故本章不再赘述。

除此之外，《旧唐书·音乐志》中亦对部分大曲表演所用乐器进行了记载，如《采桑》和《玉树后庭花》：

> 《采桑》，因《三洲曲》而生此声也。《春江花月夜》《玉树后庭花》《堂堂》，并陈后主所作。……乐用钟一架，磬一架，琴一，

① （宋）王溥撰《唐会要》卷三十三，上海古籍出版社，2006，第710页。
② 《旧唐书》卷二十九，中华书局，1975，第1061页。

三弦琴一，击琴一，瑟一，秦琵琶一，卧箜篌一，筑一，筝一，节鼓一，笙二，笛二，箫二，篪二，叶二，歌二。[1]

《庆善乐》在演奏时用西凉乐，[2] 故所用乐器乃西凉乐演奏时所用乐器：

> 《西凉乐》者……其乐具有钟磬，盖凉人所传中国旧乐，而杂以羌胡之声也。魏世共隋咸重之。……乐用钟一架，磬一架，弹筝一，搊筝一，卧箜篌一，竖箜篌一，琵琶一，五弦琵琶一，笙一，箫一，筚篥一，小筚篥一，笛一，横笛一，腰鼓一，齐鼓一，檐鼓一，铜拔一，贝一。编钟今亡。[3]

《龟兹乐》所用乐器在《旧唐书》中亦有记载：

> 《龟兹乐》……乐用竖箜篌一，琵琶一，五弦琵琶一，笙一，横笛一，箫一，筚篥一，毛员鼓一，都昙鼓一，答腊鼓一，腰鼓一，羯鼓一，鸡娄鼓一，铜拔一，贝一。毛员鼓今亡。[4]

《破阵乐》所用乐器与其演奏场合有关，在宴会上演奏时用的是龟兹乐，所用乐器与《龟兹乐》相同；在欢送将士出征及迎接将士凯旋时，则用铙吹乐部之乐器。《乐府诗集》引《旧唐书》曰：

> 唐制，凡命将出征，有大功献俘馘，其凯乐用铙吹二部，乐器有笛、筚篥、箫、笳、铙、鼓、歌七种，迭奏《破阵乐》等四曲：

① 《旧唐书》卷二十九，中华书局，1975，第 1067 页。
② 《通典》卷一百四十六载："唯《庆善乐》独用西凉乐，最为闲雅。"
③ 《旧唐书》卷二十九，中华书局，1975，第 1068 页。
④ 《旧唐书》卷二十九，中华书局，1975，第 1071 页。

一《破阵乐》，二《应圣期》，三《贺圣欢》，四《君臣同庆乐》。①

此外，因唐大曲中颇多西域音乐，即所谓"胡乐"，故此胡乐所用乐器亦应用于唐大曲表演中，《乐府杂录》载：

> 乐有琵琶、五弦、筝、箜篌、觱篥、笛、方响、拍板。合曲时，亦击小鼓、钹子。合曲后立唱歌，凉府所进，本在正宫调，大遍、小遍，至贞元初，康昆仑翻入琵琶玉宸宫调。初进曲在玉宸殿，故有此名。合诸乐，即黄钟宫调也。②

《南诏奉圣乐》作为异域进献体系最完整的大曲，其乐队规模也很庞大，使用乐器更是繁杂：

> 凡乐三十，工百九十六人，分四部：一、龟兹部，二、大鼓部，三、胡部，四、军乐部。龟兹部，有羯鼓、揩鼓、腰鼓、鸡娄鼓、短笛、大小觱篥、拍板，皆八；长短箫、横笛、方响、大铜钹、贝，皆四。凡工八十八人，分四列，属舞筵四隅，以合节鼓。大鼓部，以四为列，凡二十四，居龟兹部前。胡部，有筝、大小箜篌、五弦琵琶、笙、横笛、短笛、拍板，皆八；大小觱篥，皆四。③

综上，可对大曲演奏所用乐器有大体了解，就乐器种类而言，唐大曲演奏乐器可分为打击类和管弦类两种。打击类乐器以鼓为主，兼有方响、拍板、铜钹、磬等。管弦类乐器又分吹管类和拨弦类两种，

① （宋）郭茂倩编《乐府诗集》卷二十，中华书局，1979，第301页。
② （唐）段安节：《乐府杂录》，《中国文学参考资料小丛书》第一辑第六册，古典文学出版社，1957，第25页。
③ 《新唐书》卷二百二十二，中华书局，1975，第6309页。

吹管类乐器主要有笛、箫、觱篥、笙，兼以铜角、吹叶、簌等；拨弦类乐器以琵琶、筝、箜篌为主。唐代乐器众多，每一种又能分出很多品类，比如鼓又可分为羯鼓、鸡娄鼓、腰鼓等。而对于每首大曲的表演，虽然诸如《旧唐书·音乐志》或是《羯鼓录》这样专门与音乐相关的文献也未能将其一一记录，但仍可在唐代诗文或其他文献中寻得踪迹，下面则细细考之。

一　鼓

鼓是唐大曲表演中极为常见的乐器，其种类繁多，不同种类的鼓有不同的音乐效果。

1. 羯鼓

在唐大曲表演中，最为常见的鼓类乐器为羯鼓。《羯鼓录》记载：

> 羯鼓出外夷，以戎羯之鼓，故曰羯鼓。其音主太簇一均，龟兹部、高昌部、疏勒部、天竺部皆用之，次在都昙鼓、答腊鼓之下，（都昙似带鼓而小。答腊鼓者，即揩鼓也。）鸡娄鼓之上。鼓如漆桶，（山桑木为之。）下以小牙床承之。击用两杖，其声焦杀鸣烈，尤宜促曲急破，作战杖连碎之声，又宜高楼晚景，明月清风，破空透远，特异众乐。杖用黄檀狗骨花楸等木，须至干紧绝湿气，而复柔腻；干取发越响亮，腻取战裒健举。秦用刚铁，铁当精炼，秦当至匀，若不刚，即应绦高下，捣掭不停；不匀，即鼓面缓急，若琴徽之病矣。①

据说羯鼓是唐玄宗极为喜爱的乐器，认为其为"八音之领袖"。其本身为胡部乐器，而大曲中又多有胡乐成分，因此在大曲表演中用到羯

① （唐）南卓：《羯鼓录》，《中国文学参考资料小丛书》第一辑第六册，古典文学出版社，1957，第3页。

鼓是非常普遍的。表演中有羯鼓的大曲有如下几种。

《破阵乐》：前文已述其演奏用龟兹乐，内有羯鼓。

《龟兹乐》：《旧唐书·音乐志》载其乐部内有羯鼓。

《半社渠》：《唐音癸签》"羯鼓曲"及"舞曲"条目下皆有此曲，可见其作为大曲演出时所用乐器主要为羯鼓。

《借席》：《唐音癸签》在"羯鼓曲"条目下又有《大借席》曲。与《半社渠》曲类似，《借席》即属软舞，所用乐器为羯鼓。

《霓裳》：张继《华清宫》："朝元阁峻临秦岭，羯鼓楼高俯渭河。玉树长飘云外曲，霓裳闲舞月中歌。"①

2. 大鼓

《破阵乐》：《新唐书·礼乐志》载，"《破阵乐》以下皆用大鼓"②。

《柘枝》：杨巨源《寄申州卢拱使君》有句"小船隔水催桃叶，大鼓当风舞柘枝"③。

3. 蛮鼓

《柘枝》：张祜《观杨瑗柘枝》有"促叠蛮鼍引柘枝"④。杜牧《怀钟陵旧游》亦有"滕阁中春绮席开，柘枝蛮鼓殷晴雷"⑤。

4. 羌鼓

《六幺》：（宋）黄时龙《虞美人》有"卷帘人出身如燕。烛底粉妆明艳，羌鼓初催按六幺"⑥。虽然此为宋人词作，但宋大曲与唐大曲一脉相承，所用乐器亦应大体相似。

5. 节鼓

《乌夜啼》：《新唐书·仪卫志》载，"大横吹部有节鼓二十四曲：

① 《全唐诗》卷二四二，中华书局，1960，第2724页。
② 《新唐书》卷二十二，中华书局，1975，第475页。
③ 《全唐诗》卷三三三，1960，第3741页。
④ 《全唐诗》卷五一一，1960，第5827页。
⑤ 《全唐诗》卷五二三，1960，第5977页。
⑥ 《全宋词》，中华书局，1999，第3438页。

一《悲风》，二《游弦》……七《五调声》，八《乌夜啼》……"①

6. 画鼓

《柘枝》：白居易《柘枝妓》诗有"平铺一合锦筵开，连击三声画鼓催"② 之句。

二 弦类乐器

1. 琵琶

在唐大曲的演奏中，如果说羯鼓在打击类乐器中地位最高，那么琵琶就在弹拨类乐器中地位最高。唐代琵琶形制多样，从敦煌壁画即可知，在乐曲演奏时，一个乐部可能同时使用几把形制不同的琵琶。唐代琵琶大体可分为三种，对此，林谦三在《东亚乐器考》中有明确论述：

> 一为汉魏式琵琶，其形圆体长颈，四弦十二柱。唐的阮咸，可以认为是其变种。一为伊朗式琵琶，是比前者稍晚传自西方的乐器，后世称之为琵琶的是这一种，有四弦四柱。③

还有一种琵琶被称为"五弦"，五弦琵琶和四弦琵琶除了在弦数量上不同，外观上另一明显区别是，四弦琵琶是曲颈的，五弦琵琶是直颈的。

此外，另有"捣琵琶"一说，宋以后多有认为其乃五弦琵琶的代称，林谦三认为其实际上指四弦琵琶。关于"捣琵琶"，《旧唐书·音乐志》载：

① 《新唐书》卷二十三，中华书局，1975，第509页。
② 《全唐诗》卷四四六，中华书局，1960，第5006页。
③ 〔日〕林谦三：《东亚乐器考》，钱稻孙译，曾维德、张思睿校注，上海书店出版社，2013，第275页。

> 曲项者，亦本出胡中。五弦琵琶，稍小，盖北国所出。《风俗通》云：以手琵琶之，因为名。案旧琵琶皆以木拨弹之，太宗贞观中始有手弹之法，今所谓抟琵琶者是也。《风俗通》所谓以手琵琶之，乃非用拨之义，岂上世固有抟之者耶？①

此段叙述明确，"抟"乃指弹琵琶所用手法，"抟"为用手弹拨，此种手法出现在用木拨弹琵琶之后，故此并不能判定抟琵琶究竟是指五弦琵琶还是四弦琵琶。抟琵琶与用木拨弹音响效果不同，因此更为流行，而五弦琵琶又在四弦琵琶之后传入，故有可能在弹拨五弦琵琶时多用"抟"的手法，但并不能断言"抟琵琶"即五弦琵琶或是四弦琵琶。因此，在下文考证时，有"抟琵琶"之表述将总归于琵琶这一大类，不再细分。

演奏乐器包含琵琶的唐大曲如下。

《安公子》：《通典》载，"炀帝将幸江都，有乐人王令言妙达音律，令言之子常从，于户外弹胡琵琶，作翻调《安公子曲》"②。

《六么》：《乐府杂录》有"即街东有康昆仑琵琶最上，必谓街西无以敌也。遂请昆仑登彩楼，弹一曲新翻羽调《录要》"③。

《薄媚》：刘禹锡《曹刚》诗有"大弦嘈嘈小弦清，喷雪含风意思生。一听曹刚弹薄媚，人生不合出京城"④，曹刚是当时著名的琵琶演奏家。

《凉州》：刘景复《梦为吴泰伯作胜儿歌》对琵琶弹奏《凉州》有详尽的描绘，"繁弦已停杂吹歇，胜儿调弄逻娑拨。四弦拢撚三五声，唤起边风驻明月。大声嘈嘈奔湉湉，浪礧波翻倒溟渤。小弦切切怨飔飔，鬼哭神悲秋窸窣。倒腕斜挑揫流电，春雷直戛腾秋鹘。……今朝闻

① 《旧唐书》卷二十九，中华书局，1975，第1076页。
② （唐）杜佑撰《通典》卷一百四十三，王文锦等点校，中华书局，1988，第3654页。
③ （唐）段安节：《乐府杂录》，《中国文学参考资料小丛书》第一辑第六册，古典文学出版社，1957，第30页。
④ 《全唐诗》卷三六五，中华书局，1960，第4127页。

奏凉州曲,使我心神暗超忽"①。"拢撚""斜挑"都是琵琶的弹奏手法,"拢撚"是指尖极细微的动作,所发出的声音亦细碎而连续,声调婉转柔和,"倒腕斜挑"则是比较大的手部动作,要整个手腕用力,声音响亮激昂。弹奏手法与曲调节奏风格相关,道出了《凉州》大曲前部分哀婉、后部分苍劲的特点。同时张祜《王家琵琶》亦写道:"金屑檀槽玉腕明,子弦轻撚为多情。只愁拍尽凉州破,画出风雷是拨声。"②也恰好与刘诗相呼应。

《甘州》:元稹有《琵琶》诗"学语胡儿撼玉玲,甘州破里最星星。使君自恨常多事,不得工夫夜夜听"③。

《霓裳》:元稹《琵琶歌》有"霓裳羽衣偏宛转"④之句,王建《霓裳词》又有"中管五弦初半曲,遥教合上隔帘听"⑤之句,可知《霓裳》演奏时为五弦琵琶。

《雨霖铃》:元稹《琵琶歌》有"因兹弹作雨霖铃"⑥。

2. 琴

《乌夜啼》:庾信《乌夜啼》曲曰,"促柱繁弦非《子夜》,歌声舞态异《前溪》"⑦。贾岛亦有诗曰,"新岁抱琴何处去,洛阳三十六峰西。生来未识山人面,不得一听乌夜啼"⑧。

3. 筝

《凉州》:吴融《李周弹筝歌》有"祇如伊州与梁州,尽是太平时歌舞"⑨。

① 《全唐诗》卷八六八,中华书局,1960,第9832页。
② 《全唐诗》卷五一一,中华书局,1960,第5844页。
③ 《全唐诗》卷四一五,中华书局,1960,第4590页。
④ 《全唐诗》卷四二一,中华书局,1960,第4629页。
⑤ 《全唐诗》卷三〇一,中华书局,1960,第3425页。
⑥ 《全唐诗》卷四二一,中华书局,1960,第4629页。
⑦ (宋)郭茂倩编《乐府诗集》卷四十七,中华书局,1979,第692页。
⑧ 《全唐诗》卷五七四,中华书局,1960,第6688页。
⑨ 《全唐诗》卷六八七,中华书局,1960,第7899页。

《伊州》：温庭筠《弹筝人》有"天宝年中事玉皇，曾将新曲教宁王。钿蝉金雁今零落，一曲伊州泪万行"①。

《霓裳》：白居易《霓裳羽衣歌》有"玲珑箜篌谢好筝"②。

4. 箜篌

箜篌在唐代有两种制式，一为卧箜篌，一为竖箜篌。另有一种凤首箜篌，与竖箜篌形制相似，只是将琴头做成凤尾状。白居易有《霓裳羽衣歌》："玲珑箜篌谢好筝。"除此之外，《破阵乐》《庆善乐》表演中皆用箜篌，《破阵乐》用卧箜篌，《庆善乐》则竖、卧齐备。《采桑》及《玉树后庭花》皆用卧箜篌，前文已注来源，此处不赘述。

三 管类乐器

管类乐器在唐代亦有多种，最为常见者为笛、笙、箫、觱篥，在大曲演奏中，往往有两种或者三种管类乐器一起演奏。白居易《房家夜宴喜雪戏赠主人》诗中就有"柘枝声引管弦高"③，元稹《连昌宫词》亦有"飞上九天歌一声，二十五郎吹管逐。逡巡大遍凉州彻，色色龟兹轰录续"④ 之句，王建亦写过"求守管弦声款逐，侧商调里唱伊州"⑤。可见大曲《柘枝》《凉州》《伊州》的演奏中都有管类乐器的存在。

1. 笛

《霓裳》：张祜《华清宫四首》有"天阙沉沉夜未央，碧云仙曲舞霓裳。一声玉笛向空尽，月满骊山宫漏长"⑥。

《凉州》：白居易在《秋夜听高调凉州》诗中写道，"促张弦柱吹高

① 《全唐诗》卷五七九，中华书局，1960，第 6730 页。
② 《全唐诗》卷四四四，中华书局，1960，第 4970 页。
③ 《全唐诗》卷四四一，中华书局，1960，第 4925 页。
④ 《全唐诗》卷四一九，中华书局，1960，第 4612 页。
⑤ 《全唐诗》卷三〇二，中华书局，1960，第 3443 页。
⑥ 《全唐诗》卷五一一，中华书局，1960，第 5841 页。

管，一曲凉州入沈寥"①。联系前文可知《凉州》演奏时需用琵琶，而
"促张弦柱"描述音乐激昂时快速弹拨的手法，与此配合的乐器自然要
在乐调上跟随，因此吹管之声调也愈高。管类乐器与弦类乐器在定调上
的区别在于弦类乐器只需一件就可以演奏多个调式，而管类乐器不同的
调式需对应不同长短粗细的管。在唐诗中，"管"是一个泛称，不能确
定其指笛还是觱篥。关于觱篥，《乐府杂录》中记载一事：

> 德宗朝有尉迟青，官至将军。大历中，幽州有王麻奴者，善此
> 伎，河北推为第一手；恃其艺倨傲自负，戎帅外莫敢轻易请者。时
> 有从事姓卢，不记名，台拜入京，临岐把酒，请吹一曲相送。麻奴
> 偃蹇，大以为不可。从事怒曰："汝艺亦不足称，殊不知上国有尉
> 迟将军，冠绝今古。"麻奴怒曰："某此艺，海内岂有及者耶？今
> 即往彼，定其优劣。"不数月，到京，访尉迟青所居在常乐坊，乃
> 侧近僦居，日夕加意吹之。尉迟每经其门，如不闻。麻奴不平，乃
> 求谒见；阍者不纳，厚赂之，方得见通。青即席地令座。因于高般
> 涉调中吹一曲《勒部羝》曲。曲终，汗浃其背。尉迟颔颐而已，
> 谓曰："何必高般涉调也？"②

这个故事说明，觱篥并不能吹调式较高的曲子，因此，白居易诗中
的"高管"应指笛。在晋泰始年间，荀勖对笛的形制进行了改造，最
后形成"荀勖十二笛"，能够涵盖从黄钟到应钟十二律，笛子越长、越
粗，声调越低，因此"高管"应为较细的"短笛"，在大曲《凉州》高
潮乐段演奏。

2. 笙

《霓裳》：白居易《王子晋庙》有"子晋庙前山月明，人间往往夜

① 《全唐诗》卷四五四，中华书局，1960，第5142页。
② （唐）段安节：《乐府杂录》，《中国文学参考资料小丛书》第一辑第六册，古典文学出版
　　社，1957，第34页。

吹笙。鸾吟凤唱听无拍，多似霓裳散序声"①。

3. 觱篥

《旧唐书·音乐志》曰："筚篥，本名悲篥，出于胡中，其声悲。亦云：胡人吹之以惊中国马云。"② 觱篥亦是在唐代敦煌壁画中经常出现的乐器，尤其多出现于坐立部演奏的画面中，是乐队中的重要乐器。觱篥形制类似今天的竖笛，陈旸《乐书》对此有详尽描述："以竹为管，以芦为首。状类胡笳而九窍，所法者角音而已。"③ 因此，觱篥又被称作"芦管"，经常出现在唐人诗词里。就敦煌壁画及《旧唐书》所载各乐部乐器来看，觱篥应是在大曲演奏中经常用到的乐器。惜有关唐大曲各具体曲目记载零乱分散，至今明确记载演出有觱篥之曲目仅有《霓裳》与《破阵乐》。白居易《霓裳羽衣歌》："陈宠觱栗沈平笙。"④《明皇杂录》中亦记载张野狐演奏《雨霖铃》之事⑤。张炎《词源》云："有法曲，有五十四大曲，有慢曲。若曰法曲，则以倍四头管品之，即筚篥也。其声清越。大曲则以倍六头管品之，其声流美。"⑥ 倍六、倍四指觱篥形制，有大觱篥、小觱篥之分，由此可知，在大曲演奏中，觱篥是基本乐器之一。

4. 排箫

排箫在唐代乐舞中较管箫更为常见，敦煌壁画中亦多有排箫的身影。大曲《霓裳》的演奏中就曾使用排箫，李煜《木兰花》云："凤箫声断水云闲，重按霓裳歌遍彻。"⑦ "凤箫"是排箫的美称，因排箫排列状似凤尾，故又称"凤箫"。

① 《全唐诗》卷四五一，中华书局，1960，第5091页。
② 《旧唐书》卷二十九，中华书局，1975，第1075页。
③ （宋）陈旸：《乐书》卷一百三十，王耀华、方宝川主编《中国古代音乐文献集成》第二辑第九册，国家图书馆出版社，2012，第49页。
④ 《全唐诗》卷四四四，中华书局，1960，第4970页。
⑤ 见本章第三节：唐大曲的表演者。
⑥ （宋）张炎：《词源》，中华书局，1991，第257页。
⑦ 《全唐诗》卷八八九，中华书局，1960，第10046页。

为使各曲目使用乐器情况更为直观，现列表 3-1 如下。

表 3-1　各曲目演奏乐器使用情况

曲目	打击乐器		弦类乐器	管类乐器
	鼓	其他		
采桑	节鼓	钟、磬	卧箜篌、琴、三弦琴、击琴、瑟、秦琵琶、筑、筝	笙、笛、箫、篪、叶
玉树后庭花	节鼓	钟、磬	卧箜篌、琴、三弦琴、击琴、瑟、秦琵琶、筑、筝	笙、笛、箫、篪、叶
庆善乐	腰鼓 齐鼓 檐鼓	铜钹、贝	竖箜篌、卧箜篌、弹筝、挡筝、琵琶、五弦琵琶	笙、箫、觱篥、小觱篥、笛、横笛
龟兹乐	腰鼓 毛员鼓 答腊鼓 羯鼓 鸡娄鼓	铜钹、贝	竖箜篌、琵琶、五弦琵琶	笙、横笛、箫、觱篥
破阵乐	大鼓 腰鼓 毛员鼓 答腊鼓 羯鼓 鸡娄鼓 铙鼓	铜钹、贝	卧箜篌、琵琶、五弦琵琶	笙、横笛、箫、觱篥、笳
南诏奉圣乐	节鼓 腰鼓 羯鼓 鸡娄鼓 大鼓	方响、拍板、大铜钹、贝	筝、大小箜篌、五弦琵琶	短笛、大小觱篥、长短箫、横笛、笙
霓裳	羯鼓	方响、拍板	琵琶、筝、箜篌	笛、笙、觱篥、排箫
六么	羌鼓	方响、拍板	琵琶	
柘枝	大鼓、蛮鼓、画鼓			
半社渠	羯鼓			
借席	羯鼓			

续表

曲目	打击乐器		弦类乐器	管类乐器
	鼓	其他		
乌夜啼	节鼓		琴	
凉州		方响、拍板	琵琶、筝	笛
甘州		方响、拍板	琵琶	
伊州		方响、拍板	筝	
安公子			琵琶	
薄媚			琵琶	
雨霖铃			琵琶	

第二节　唐大曲中的舞蹈

舞蹈是唐大曲表演中最绚丽多彩的部分，其与音乐相配合，具有极强的视觉冲击力和较高的艺术观赏性。其舞蹈复杂，舞容庞大，舞姿多样，舞者的舞衣以及相配的道具都经过精心设计，周边的场地布置亦起到烘托整体氛围的作用，有时更有动物如大象、犀牛等也被引入表演之中，这一切要素合在一起，呈现出近乎完美的艺术效果，也在中国艺术史上留下了浓墨重彩的一笔。

一　舞容

就形制而言，唐大曲之舞蹈可分为多人舞、对舞和独舞。多人舞主要有如下几种。

《破阵乐》：《破阵乐》在太宗时就已形成形制完备的大曲，其舞容亦由太宗亲自制定，《旧唐书》载：

七年，太宗制《破阵舞图》：左圆右方，先偏后伍，鱼丽鹅贯，箕张翼舒，交错屈伸，首尾回互，以象战阵之形。令吕才依图

教乐工百二十人，被甲执戟而习之。凡为三变，每变为四阵，有来往疾徐击刺之象，以应歌节，数日而就，更名《七德》之舞。①

《新唐书》对此描写类似，不过写明歌者和曰"秦王破阵乐"②。《破阵乐》阵容庞大，有百人之多，是大型的团体演出，主要模拟战阵。舞衣即甲胄，乐工们排列成阵，随音乐做不同变换，并有相应的刺杀动作来模拟战斗过程，这些动作都与音乐节拍相合，同时伴随歌者合唱，场面气势都非常宏大。

唐传奇《柳毅传》中记载了龙王宴请柳毅时安排的歌舞表演，其中就有《破阵乐》：

初笳角鼙鼓，旌旗剑戟，舞万夫于其右。中有一夫前曰："此钱塘《破阵乐》。"旌铖杰气，顾骤悍栗。坐客视之，毛发皆竖。③

虽是神话传奇，但其描述必依托现实，所述场面宏大，气势磅礴，达到坐客"毛发皆竖"的程度，可见《破阵乐》舞在当时实际演出时的震撼效果。

《庆善乐》：《庆善乐》是与《破阵乐》齐名的大曲，《破阵乐》之舞象征武事，而《庆善乐》之舞象征文事。《庆善乐》舞蹈，在《新唐书》中亦记载得很详细：

《九功舞》者，本名《功成庆善乐》。太宗生于庆善宫，贞观六年幸之，宴从臣，赏赐闾里，同汉沛、宛。帝欢甚，赋诗，起居郎吕才被之管弦，名曰《功成庆善乐》。以童儿六十四人，冠进德冠，紫袴褶，长袖，漆髻，屣履而舞，号《九功舞》。进蹈安徐，

① 《旧唐书》卷二十八，中华书局，1975，第1046页。
② 《新唐书》卷二十一，中华书局，1975，第467页。
③ （宋）李昉等编《太平广记》卷四百十九，中华书局，1961，第3413页。

以象文德。①

与《破阵乐》表演者为成年男性不同，《庆善乐》的表演者为儿童，人数亦有六十四人之多，形成一个方阵。《破阵乐》舞的动作有"疾徐击刺"，而《庆善乐》却是"屣履而舞"，并没有手部的动作，而且"进蹈安徐"，也就是说动作的速度不快，这也正符合《庆善乐》用西凉乐演奏，颇为闲雅的特点。

《圣寿乐》：《旧唐书》载，"《圣寿乐》，高宗武后所作也。舞者百四十人。金铜冠，五色画衣。舞之行列必成字，十六变而毕。有'圣超千古，道泰百王，皇帝万年，宝祚弥昌'字"②。《圣寿乐》的规模也很庞大，其形式有点类似于今日的大型团体操或者啦啦队，舞者们并不靠具体的舞蹈动作来表现内容，而是用方阵变换组成图案，其所穿的"五色画衣"应该是能在需要时变换不同的颜色，以满足方阵中形成字形的要求。唐代诗人徐元鼎在《太常寺观舞圣寿乐》中对舞蹈场面有详细的描写："舞字传新庆，人文迈旧章。冲融和气洽，悠远圣功长。盛德流无外，明时乐未央。日华增顾眄，风物助低昂。翥凤方齐首，高鸿忽断行。云门与兹曲，同是奉陶唐。"③ 从诗中描写可知《圣寿乐》的整体风格与《庆善乐》相似，也是颇为典雅冲和。

《南诏奉圣乐》：《南诏奉圣乐》之舞容在《新唐书》中记载较为完备：

> 舞六成，工六十四人，赞引二人，序曲二十八叠，舞"南诏奉圣乐"字。舞人十六，执羽翟，以四为列。舞"南"字，歌《圣主无为化》；舞"诏"字，歌《南诏朝天乐》；舞"奉"字，歌《海宇修文化》；舞"圣"字，歌《雨露覃无外》；舞"乐"

① 《新唐书》卷二十一，中华书局，1975，第468页。
② 《旧唐书》卷二十九，中华书局，1975，第1060页。
③ 《全唐诗》卷七八一，中华书局，1960，第8828页。

字，歌《辟土丁零塞》。皆一章三叠而成。

舞者初定，执羽，箫、鼓等奏散序一叠，次奏第二叠，四行，赞引以序入。将终，雷鼓作于四隅，舞者皆拜，金声作而起，执羽稽首，以象朝觐。每拜跪，节以钲鼓。次奏拍序一叠，舞者分左右蹈舞，每四拍，捭羽稽首，拍终，舞者拜，复奏一叠，蹈舞抃捭，以合"南"字。字成遍终，舞者北面跪歌，导以丝竹。歌已，俯伏，钲作，复捭舞。馀字皆如之，唯"圣"字词末皆恭捭，以明奉圣。每一字，曲三叠，名为五成。次急奏一叠，四十八人分行礜折，象将臣御边也。字舞毕，舞者十六人为四列，又舞《辟四门》之舞。遽舞入遍两叠，与鼓吹合节，进舞三，退舞三，以象三才、三统。舞终，皆稽首逡巡。又一人舞《亿万寿》之舞，歌《天南滇越俗》四章，歌舞七叠六成而终。[1]

《南诏奉圣乐》与《圣寿乐》有相似之处，主要是以队列形成字图案。但《圣寿乐》主要在于排列字形，而《南诏奉圣乐》除了排列字形之外还有跪拜稽首之类的舞蹈动作。《圣寿乐》共排列十六字，形成一句话，想必节奏比较连贯；《南诏奉圣乐》只排列五字，但每次排列都在一遍舞蹈的最后部分，"每一字，曲三叠"就给其他舞蹈动作留出充分的时间，而且在大型集体字舞之后，又有小型的队舞，最后还有独舞，才算完成整个表演。

《采桑》：《旧唐书·音乐志》载，"梁以前舞人并二八，梁舞省之，咸用八人而已。令工人平巾帻，绯袴褶。舞四人……舞容闲婉，曲有姿态……"[2]《采桑》在梁朝之前为十六人队舞，到梁朝减为八人，到唐代舞者又减为四人。《采桑》曲描述少女采桑的美好场景，故其舞姿也较为曼妙，既与《破阵乐》展示力量不同，亦不同《庆善乐》之典雅，而是以"闲婉"为特征，由"曲有姿态"可以想见此舞必然有许多手

[1] 《新唐书》卷二百二十二下，中华书局，1975，第 6309 页。
[2] 《旧唐书》卷二十九，中华书局，1975，第 1067 页。

部动作及腰部动作。

《乌夜啼》:《乐书》载,"而西曲自石城乐、乌夜啼……皆有舞者十六员。梁悉减为八员。此皆因歌而有舞,音节制度大致同矣"①。《乌夜啼》与《采桑》因同属于清乐,故形制相同,亦为多人队舞。

《春莺啭》:此舞在日本典籍《舞乐图》中记载为"唐朝大曲,六人舞或四人"②。

《苏合香》:日本《舞乐图》记载,"唐朝大曲,六人舞或四人、二人"③。

对舞主要有如下几种。

《柘枝》:其对舞有两种,一种表演者为女童,《乐府诗集》载:"《柘枝》……此舞因曲为名,用二女童,帽施金铃,抃转有声。其来也,于二莲花中藏花坼而后见,对舞相占,实舞中雅妙者也。"④一种表演者为女伎,卢肇《湖南观双柘枝舞赋》就描写了观双伎舞《柘枝》的场景:开场时先是乐工奏乐,之后双伎出场,相对而站,"始再拜以离立,俄侧身而相望",然后开始跳舞,其舞姿:

> 乍折旋以赴节,复宛约而含情。突如其来,翼尔而进,每当节而必改,乍惨舒而复振。惊顾兮若严,进退兮若慎;或迎兮如流,即避兮如客;傍睨兮如慵,俯视兮如引。风袅兮弱柳,烟幂兮春松;缥缈兮翔凤,婉转兮游龙。相迩兮如借,相远兮如谢;忽抗足而相趾,复和容而若射。势虽窘于趋走,态终守乎闲暇。飞飙忽旋,鸾鹤联翮,撼帝子之瑶佩,触仙池之玉莲,拥惊波与急雪,卷祥云及瑞烟。⑤

① (宋)陈旸:《乐书》卷一百八十二,王耀华、方宝川主编《中国古代音乐文献集成》第二辑第十册,国家图书馆出版社,2012,第152页。
② 王克芬:《日本史籍中的唐乐舞考辨》,江东译,上海音乐出版社,2013,第30页。
③ 王克芬:《日本史籍中的唐乐舞考辨》,江东译,上海音乐出版社,2013,第112页。
④ (宋)郭茂倩编《乐府诗集》卷五十六,中华书局,1979,第818页。
⑤ (清)董诰等编《全唐文》卷七六八,中华书局,1983,第7994页。

　　这一段详尽描写了《柘枝》舞的舞蹈动作及特点。其每个动作都与音乐合拍，有折腰回旋的动作，有时两舞伎相趋而舞，有的时候又分离，其进退由伴奏音乐节拍而定，每到一个节拍就进或者退。其动作是婉约而舒展的，与长袖舞衣相配，折腰回旋时又很急速。在做这些舞蹈动作时，眼神与动作的配合是极关键的一环，进退动作时要专注，回避时要悲伤，眼神要随着动作的变换而改变。"傍睇"应该是在做动作时眼睛斜向与动作相反的方向，有种眼波流转的效果。可以看出，《柘枝》舞的表演是柔美婉约又带有风情的。章孝标《柘枝》诗亦云："移步锦靴空绰约，迎风绣帽动飘飘。亚身踏节鸾形转，背面羞人凤影娇。"[1] 但《柘枝》舞在《乐府诗集》中为健舞，《屈柘枝》才为软舞，而观唐人诗文所载，《柘枝》之诗大多写婉约之态，故此推测《屈柘枝》应在《柘枝》的基础上增添了一些妩媚的动作，但两者的核心动作都是折腰回旋，这个动作是急速而有力的。

　　《舞春风》：王建《调笑令》有"君前对舞春风"[2] 之句。

　　独舞主要有如下几种。

　　《柘枝》：《柘枝》除了女童相对而舞之外亦有独舞形式，从张祜《观杨瑗柘枝》即可看出。独舞《柘枝》的舞者亦为成年女伎。可见折腰旋转是柘枝舞的重要舞姿。

　　就风格而言，唐大曲之舞蹈可分为健舞和软舞，《乐府诗集》载：

　　　　开元中，又有《凉州》《绿腰》《苏合香》《屈柘枝》《团乱旋》《甘州》《回波乐》《兰陵王》《春莺啭》《半社渠》《借席乌夜啼》之属，谓之软舞。《大祁》《阿连》《剑器》《胡旋》《胡腾》《阿辽》《柘枝》《黄獐》《拂菻》《大渭州》《达磨支》之属，谓之健舞。[3]

① 《全唐诗》卷五〇六，中华书局，1960，第5755页。
② 《全唐诗》卷二八，中华书局，1960，第2724页。
③ （宋）郭茂倩编《乐府诗集》卷五十三，中华书局，1979，第767页。

《教坊记》又载：

> 《垂手罗》《回波乐》《兰陵王》《春莺啭》《半社渠》《借席》《乌夜啼》之属，谓之软舞。《阿辽》《柘枝》《黄獐》《拂林》《大渭州》《达摩支》之属，谓之健舞。①

两者所载略有差别，但无冲突，可以互相补足。

《垂手罗》：《垂手罗》舞有两种形态，《唐音癸签》载："《垂手罗》古舞曲，有大垂手小垂手此其遗也。"② 李白亦有诗云"对客小垂手，罗衣舞春风"③，《乐府诗集》也记载了大垂手的舞姿："垂手忽迢迢，飞燕掌中娇。罗衫恣风引，轻带任情摇。讵似长沙地，促舞不回腰。"④ 杜牧《分司东都寓居履道叻承川尹刘侍郎大夫恩知上四十韵》："转喉空婀娜，垂手自娉婷。"⑤ 可见《垂手罗》舞应是以上臂手部动作为主的舞蹈，且动作柔美，但大小垂手有何区别不得而知。

《六么》：《六么》即《绿腰》，也是著名的软舞之一。李群玉的《长沙九日登东楼观舞》生动描写了观《绿腰》舞的场景：

> 南国有佳人，轻盈绿腰舞。华筵九秋暮，飞袂拂云雨。翩如兰苕翠，婉如游龙举。越艳罢前溪，吴姬停白纻。慢态不能穷，繁姿曲向终。低回莲破浪，凌乱雪萦风。坠珥时流眄，修裾欲溯空。唯愁捉不住，飞去逐惊鸿。⑥

从诗中可看出，《绿腰》舞姿态柔婉，有快有慢，在曲子开始时动

① （唐）崔令钦撰，任半塘笺订《教坊记笺订》，中华书局，2012，第27~28页。
② （明）胡震亨：《唐音癸签》卷十四，上海古籍出版社，1981，第156页。
③ 《全唐诗》卷一七〇，中华书局，1960，第1751页。
④ （宋）郭茂倩编《乐府诗集》卷七十六，中华书局，1979，第1069页。
⑤ 《全唐诗》卷五二六，中华书局，1960，第6027页。
⑥ 《全唐诗》卷五六八，中华书局，1960，第6579页。

作较慢，越来越快至曲终。

无论是《柘枝》还是《绿腰》，在进行柔婉的舞蹈动作时都需要相应的眼神配合来进行艺术表现，使其更有感染力，而不是生硬地舞蹈，可见唐代舞蹈艺术已经达到一个非常高的境界。

除了上述舞蹈之外，有的大曲还兼有多人、单人舞蹈，是一种综合性的舞蹈。其代表为《霓裳》。

关于《霓裳》之舞，描述最为详细的乃白居易《霓裳羽衣歌》：

> 娉婷似不任罗绮，顾听乐悬行复止。……散序六奏未动衣，阳台宿云慵不飞。中序擘䯢初入拍，秋竹竿裂春冰坼（坼）。飘然转旋回雪轻，嫣然纵送游龙惊。小垂手后柳无力，斜曳裾时云欲生……烟蛾敛略不胜态，风袖低昂如有情。上元点鬟招萼绿，王母挥袂别飞琼……翔鸾舞了却收翅，唳鹤曲终长引声。[①]

从描述来看，《霓裳》亦应属软舞之列。其舞者应为成年女伎，开场之初，先是散序，音乐响起，但舞者暂不出场。待散序完结，中序响起，舞者渐次入场。《霓裳》的舞蹈包含了其他舞蹈的动作，比如回旋，是胡旋舞的经典动作，又有小垂手，其姿态轻柔。"斜曳裾"又说明其有腿部及腰部的扭送动作，"风袖低昂"则是手臂的摇摆动作。总体来看，《霓裳》整支舞蹈都以软媚轻盈为最大特点，以模仿仙子的蹁跹之态。同《柘枝》一样，《霓裳》在进行舞蹈的时候亦要眼神进行配合，才能达到最佳表演效果。

二 舞衣

舞衣是舞蹈的一个重要组成部分，很大程度上决定了舞蹈的表现力，舞衣并不单指衣服，实际上包括了发型、发饰、衣裙、鞋靴、配

① 《全唐诗》卷四四四，中华书局，1960，第4970页。

饰，是一个整体。

1. 发型

漆髻：“漆髻”主要用于《庆善乐》的表演中，“漆”，黑色也。《旧唐书》载《庆善乐》演奏用《西凉乐》，二者舞衣也很相似，都是紫衣皮靴，故疑《庆善乐》据《西凉乐》发展而来。《旧唐书》载《西凉乐》舞者发型为“方舞四人，假髻，玉支钗”①，《西凉乐》所用为假髻，《庆善乐》所用为漆髻，由此可推断，“漆髻”也是假发，不过是黑色的做成髻的假发。

鸾凤髻：用在《柘枝》舞的表演中，刘禹锡《和乐天柘枝》云：“松鬓改梳鸾凤髻，新衫别织斗鸡纱。”②鸾凤髻应是高髻的一种，上面再饰以凤形发饰。

鬟：鬟是唐代未婚妇女的一种发式，在头顶或是旁边梳成环状。《六么》舞中有的舞伎就梳着鬟的发式，沈亚之《卢金兰墓志铭》载“岁馀，为《绿腰》《玉树》之舞，故衣制大袂长裙，作新眉愁啼，顶鬓为娥丛小鬟”③，应为在头顶梳起一个小的环状发髻。

《采桑》亦是舞伎梳鬟，《旧唐书·音乐志》载“漆鬟髻，饰以金铜杂花，状如雀钗”④，在鬟上还要加以装饰，“状如雀钗”也就是将金铜质地的头花插成类似鸟雀的样子。

2. 发饰

唐大曲舞蹈发饰大体可分为两种，一种为冠，《庆善乐》中表演者为男童，故冠“进德冠”。进德冠为唐代大臣常戴的一种冠，因此用在《庆善乐》舞中以示文德之象。《霓裳》舞的女伎则戴步摇冠，“虹裳霞帔步摇冠，钿璎累累佩珊珊”⑤，步摇冠是饰以立体的树枝树叶的一种

① 《旧唐书》卷二十九，中华书局，1975，第1068页。
② 《全唐诗》卷三六〇，中华书局，1960，第4067页。
③ （清）董诰等编《全唐文》卷七三八，中华书局，1983，第7620页。
④ 《旧唐书》卷二十九，中华书局，1975，第1067页。
⑤ 《全唐诗》卷四四四，中华书局，1960，第4970页。

冠，叶片可以摇动，亦可以在上面另加配饰，非常华美。《龙池乐》舞者戴芙蓉冠，应是将冠做成类似荷花的样子。《圣寿乐》舞者戴乌冠，即黑色的冠。

另一种为各种装饰性的发饰珠翠，如《达摩支》："咸通中伶人李可及制舞人皆盛饰珠翠。"①

3. 衣裙

袴褶：《新唐书》载《庆善乐》："冠进德冠，紫袴褶，长袖。"②袴褶本为胡服的一种，至唐代演变为常服，其特点是比较宽大，因此也较为符合《庆善乐》动作闲雅的特点。《采桑》舞工人亦用绯色袴褶。③

甲胄：《破阵乐》所用，以模仿战阵之象，"甲以银饰之"④，用银来装饰战甲使其更加美观。《大定乐》出自《破阵乐》，因此其舞衣亦为甲胄，不过是"五彩文甲"。

罗衫：罗衫是用极薄的纱做成的衣服，可以有多种款式，因为其质地轻软，所以在走动时有飘荡摇曳之感，极适宜用来做舞衣，尤其适合软舞。《柘枝》舞中有用紫罗衫，"紫罗衫宛蹲身处，红锦靴柔踏节时"⑤；有用红罗衫，"玉箫改调筝移柱，催换红罗绣舞筵"⑥；有用孔雀罗衫，"孔雀罗衫付阿谁"⑦。

《采桑》舞则用碧色罗衫，"碧轻纱衣，裙襦大袖，画云凤之状"⑧。碧色罗衫为大袖，上面有云凤的图案，以增加舞蹈的视觉效果。

《霓裳》舞的舞衣在白居易《霓裳羽衣歌》中被描述为"虹裳霞帔

① （清）嵇璜、（清）刘墉等撰《钦定续通典》卷八十九，（清）纪昀等校订，王耀华、方宝川主编《中国古代音乐文献集成》第一辑第六册，国家图书馆出版社，2011，第287页。
② 《新唐书》卷二十一，中华书局，1975，第468页。
③ 《旧唐书·音乐志》卷二十九："令工人平巾帻，绯袴褶。"
④ 《旧唐书》卷二十九，中华书局，1975，第1060页。
⑤ 《全唐诗》卷五一一，中华书局，1960，第5827页。
⑥ 《全唐诗》卷三〇二，中华书局，1960，第3445页。
⑦ 《全唐诗》卷五一一，中华书局，1960，第5827页。
⑧ 《旧唐书》卷二十九，中华书局，1975，第1067页。

步摇冠"①,《霓裳》舞意在突出飘飘欲仙之态,所以亦应是以罗衫为舞衣,不过颜色多样,是为"虹裳"。王建《霓裳辞》中有"新换霓裳月色裙"② 之句,可见《霓裳》舞衣中亦有月白色罗裙。

锦衣:《破阵乐》由玄宗改造后,舞者不再穿甲胄,而是"饰以珠翠,衣以锦绣"。《上元舞》的舞者着五色锦衣象征五行,"舞者百八十人。画云衣,备五色,以象元气"③。

《圣寿乐》舞者亦着五色锦衣,"舞者百四十人。金铜冠,五色画衣"④,因《圣寿乐》舞蹈要排列成字,五色的舞衣应该是以不同颜色来显示字。

4. 鞋靴

据文献记载来看,大曲之舞者通常都着靴,《庆善乐》之舞者着皮靴,⑤《柘枝》舞者着锦靴,⑥《采桑》舞者则着锦履。

5. 配饰

腰带是舞衣的重要配饰之一,《柘枝》舞的舞衣就配有腰带,张祜诗云"鸳鸯钿带抛何处"⑦,因《柘枝》舞较强调腰部动作,而腰带起到束腰身的作用,所以看起来会更为美观。

帽子在唐代乐舞表演中也经常用到,如浑脱舞,帽子是重要的道具之一。在大曲中舞衣配有帽子的曲目有《柘枝》,张祜诗有"促叠蛮鼍引柘枝,卷帘虚帽带交垂"⑧ 之句,可见柘枝舞所戴的帽子应该有长长的飘带。王建《宫词》亦写,"未戴柘枝花帽子"⑨,由此推断其帽子还

① 《全唐诗》卷四四四,中华书局,1960,第4970页。
② 《全唐诗》卷二二,中华书局,1960,第289页。
③ 《旧唐书》卷二十九,中华书局,1975,第1060页。
④ 《旧唐书》卷二十九,中华书局,1975,第1060页。
⑤ 《旧唐书》卷二十九载:"(《庆善乐》)衣紫大袖裙襦,漆髻皮履。"
⑥ 张祜《感王将军柘枝妓殁》曰:"锦靴空想挫腰肢。"
⑦ 《全唐诗》卷五一一,中华书局,1960,第5827页。
⑧ 《全唐诗》卷五一一,中华书局,1960,第5827页。
⑨ 《全唐诗》卷三〇二,中华书局,1960,第3345页。

有花纹。在对舞《柘枝》中，两女童所戴帽子还饰有金铃，[1] 在舞蹈时配合节拍而响，增添趣味性。

霞帔：《霓裳》舞的配饰，白居易《霓裳羽衣歌》云："虹裳霞帔步摇冠。"[2]

三　其他

唐大曲的舞蹈表演是经过精心设计的，音乐、舞蹈乃至周围的环境等形成一个浑融的整体。除了舞衣之外，唐大曲的舞蹈还会使用很多道具，或引进其他元素如动物等，对舞蹈环境的布置亦有讲究，从而呈现更美妙的艺术效果。

1. 面具模型类

此类包括各种面具，以及模仿各种动物所做的假模型。

鬼神面具：主要应用于《兰陵王入阵曲》，此面具之形貌在中国已经不存，但在日本典籍中有记载："陵王，中面，蹙额，睅目，绿发高鼻，开口显齿，头上戴跃龙矫首吐火者。"[3] 此面具虽然是以人面为底板，但五官都做得夸张而凶悍，类似传说中的鬼神，整个面具非常有震慑力，与舞蹈所要展现的兰陵王戴假面上阵破敌之主题相符。

动物面具：主要用于《苏莫遮》《安乐》。前文已述，《苏莫遮》之面具多刻画成动物形状，但不确定是哪一种动物。《安乐》之面具在《旧唐书》中有详细记载："刻木为面，狗喙兽耳，以金饰之，垂线为发，画猕皮帽。"[4] 这种面具并不是单纯模仿一种动物，只是采用特定的动物特征，比如狗的嘴巴，野兽的耳朵，但同时又保留着人的头部特征，比如用线来代替头发，头上戴的是猕皮帽。猕是古代传说中的一种猛兽，《山海经》中记载："又北二百里，曰少咸之山，无草木，多青

[1]　《乐府诗集》载："《柘枝》……此舞因曲为名，用二女童，帽施金铃，抃转有声。"
[2]　《全唐诗》卷四四四，中华书局，1960，第4970页。
[3]　王克芬：《日本史籍中的唐乐舞考辨》，江东译，上海音乐出版社，2013，第41页。
[4]　《旧唐书》卷二十九，中华书局，1975，第1059页。

碧，有兽焉。其状如牛，而赤身人面马足，名曰窦貐。"① 将貐的图案画在皮帽上，与狗嘴面具成为一个整体，应是为了体现异域风情或是蛮荒气息，与《安乐》"羌胡状"的舞姿相配。

动物模型：以假狮子为代表，这是为狮子舞所准备的特别道具。狮子舞在《太平乐》中演出，又称作"五方狮子"，因其各冲一方之故。《乐府杂录》载："（狮子）高丈余，各衣五色。每一狮子有十二人，戴红抹额，衣画衣，执红拂子，谓之'狮子郎'。"② 白居易亦在《西凉伎》中对狮子舞有所描写："西凉伎，假面胡人假狮子。刻木为头丝作尾，金镀眼睛银帖齿。奋迅毛衣摆双耳，如从流沙来万里。"由此可推知狮子舞之道具与今日狮子舞极为相似，以木头雕刻一狮子头，狮子的眼睛用镀金的工艺做成，牙齿则用银饰，尾巴用丝做成，中间用彩色绸缎连接作为身子，舞狮的时候领队之人将狮头托起，其他人藏在绸缎的狮身下面，大家一起做各种动作，整个狮子就舞动起来，与真狮子相类。

2. 手持道具类

兵器：《破阵乐》所用，大曲《破阵乐》舞者手中持戟，唐高宗时表演《破阵乐》的舞者手中持矛，出自《破阵乐》的《大定乐》舞者手中持槊。

拂尘：狮子舞用，除了有人藏在道具狮子下面假扮狮子之外，还有人站立在"狮子"外做驯狮状，"二人持绳秉拂，为习弄之状"③，驯"狮"者手持拂尘为红色。此外，《庆善乐》舞中也用到拂尘。

雉羽：主要用于《南诏奉圣乐》，《新唐书》载："舞人十六，执羽翟，以四为列。"④ 雉羽是山鸡尾部羽毛，细长而有花纹，舞蹈时挥舞

① 周明初校注《山海经》，浙江古籍出版社，2000，第59页。
② （唐）段安节：《乐府杂录》，《中国文学参考资料小丛书》第一辑第六册，古典文学出版社，1957，第25页。
③ 《旧唐书》卷二十九，中华书局，1975，第1051页。
④ 《新唐书》卷二百二十二，中华书局，1975，第6309页。

起来十分美丽。

此外，在敦煌壁画中亦有手持鲜花及琵琶作舞者，但不能确定是否为大曲表演所用，有待更多文献发现。

3. 动物类

唐大曲在进行表演时除了舞伎进行舞蹈之外，还会引入动物来配合表演。这些动物中既有常见的如蹀马，亦有当时较为珍稀的大象、犀牛等。训练这些动物要耗费大量的人力物力，因此多在盛唐时期的表演中出现。

大象：在《圣寿乐》时所用，《旧唐书·音乐志》载，"玄宗在位多年，善音乐，若宴设酺会，即御勤政楼……若《圣寿乐》，则回身换衣，作字如画。又五坊使引大象入场，或拜或舞，动容鼓振，中于音律，竟日而退"①。在奏《破阵乐》前亦有大象表演。

犀牛：《新唐书·礼乐志》载，"内闲厩使引戏马，五坊使引象、犀，入场拜舞"②。"拜舞"应指训练它们进行低头或者半跪、摇首、踏步之类的动作。犀牛与大象均体积庞大，能驯服它们按照音乐节拍进行动作不啻是盛唐国力的一种展现。

马：《旧唐书·音乐志》载，"日旰，即内闲厩引蹀马三十匹，为《倾杯乐曲》，奋首鼓尾，纵横应节。又施三层板床，乘马而上，抃转如飞"③。《新唐书·礼乐志》又记载："玄宗又尝以马百匹，盛饰分左右，施三重榻，舞《倾杯》数十曲，壮士举榻，马不动。"蹀马即能舞蹈的马，应是经过训练的马在人的指挥下排列成不同队形，合着音乐节拍进行踏步、小跑、仰首、摆尾等一系列动作，和现代马术舞步表演非常类似。而更高难度的是将马放置于特制的大型床榻上，由人力将榻举起。床榻有三层，加上人的身高，马凌空的高度算是极高了，这种情况下蹀马居然能被训练得仍旧保持原来的队形不动，可见当时驯兽表演的

① 《旧唐书》卷二十八，中华书局，1975，第1051页。
② 《新唐书》卷二十二，中华书局，1975，第477页。
③ 《旧唐书》卷二十八，中华书局，1975，第1051页。

难度技巧极高，绝不输于现代表演。

4. 场地布置类

竹竿：《杜阳杂编》载，"胡本幽州人也挈养女五人才八九岁于百尺竿上张弓五条，令五女各居一条之上，衣五色衣，执戟持戈，舞《破阵乐》曲。俯仰来去，赴节如飞。是时观者目眩心怯"[1]。

彩纛：为《破阵乐》舞的场地布置，王建诗有云，"广场破阵乐初休，彩纛高于百尺楼。老将气雄争起舞，管弦回作大缠头"[2]。

板床：为舞马所设置道具，前文已述。

5. 队形

唐大曲舞蹈中多有字舞，如《圣寿乐》《南诏奉圣乐》等，舞者皆着彩色舞衣，前文已述舞衣的颜色有助于舞者排列成字，但字舞最重要的是舞者排列出字的形状，现已知排列的字形样式有：圣超千古、道泰百王、皇帝万年、宝祚弥昌。宝祚弥昌及南诏奉圣乐字舞样式分别用于《圣寿乐》及《南诏奉圣乐》。

第三节　唐大曲的表演者

唐代是音乐艺术极度繁荣的时代，如前文所述，在皇室的大力提倡下，音乐歌舞艺术得到了长足的发展，唐大曲更是其中的杰出代表。如果说皇帝、文人、乐工、边将这些唐大曲的创作参与者是唐大曲形成的基石，那么唐大曲的表演者就是促进大曲繁荣、流传的灵魂。表演者是整个曲目表演中关键的一环，直观地把大曲的内容展现给观众，对唐大曲表演者的研究是大曲研究中不可或缺的一部分。

唐大曲之表演者多为舞伎、乐工，依前文所述大曲之规模，在表演

[1] （唐）苏鹗撰《杜阳杂编》，阳羡生校点，《唐五代笔记小说大观》，上海古籍出版社，2000，第1387页。

[2] 《全唐诗》卷三〇一，中华书局，1960，第3436页。

时可多达百人，而开元时梨园教坊更有千人之众，这些人都为唐大曲的表演做出了杰出贡献，但因为其地位低微，往往不见于史书记载，名字亦随历史而逝，只有少数佼佼者有幸在史书中留些许踪影，供后世研究凭吊。前人研究唐代乐工时其出发点并不是唐大曲而是整个唐代乐舞，因此，本节将文献逐一梳理，整理出表演过唐大曲的人员。

唐大曲的表演者可分为两大类。

一　音乐表演者

1. 念奴

关于盛唐时的歌伎，《碧鸡漫志》载："方叔戏作品令云：'唱歌须是玉人，檀口皓齿冰肤。意传心事，语娇声颤，字如贯珠。老翁虽是解歌，无奈雪鬓霜须。大家且道，是伊模样，怎如念奴。'"① 其声音娇媚且颇为貌美，擅长演唱《凉州》曲调。元稹在《连昌宫词》中描写了念奴唱《凉州》的情景。

> 力士传呼觅念奴，念奴潜伴诸郎宿。须史觅得又连催，特敕街中许然烛。春娇满眼睡红绡，掠削云鬟旋装束。飞上九天歌一声，二十五郎吹管逐。逡巡大遍凉州彻，色色龟兹轰录续。②

念奴是个大胆的歌伎，她在皇帝召见的时候还在陪伴情郎，然后急匆匆打扮好去表演歌唱，其唱的是《凉州》大遍，"逡巡"表明其唱歌节奏较快，而其歌声又清澈高昂，为其伴奏的笛子要与她声音相和需要努力跟随她的节奏，为此形成人声乐声互相缠绕的效果，想必非常动听。

① （宋）王灼：《碧鸡漫志》，《中国文学参考资料小丛书》第一辑第六册，古典文学出版社，1957，第57页。
② 《全唐诗》卷四一九，中华书局，1960，第4612页。

2. 胡二姐、骆供奉

胡二姐、骆供奉皆为天宝宫廷乐人，其表演曲目为《何满子》，事迹见载于段安节《琵琶录》：

> 有举子曰白秀才，子弟寓止京师。偶值宫娃内弟子出在民间，白即纳一妓，为跨驴之乐。因夜风清月朗，是丽人忽唱新声，白惊，遂不复唱。逾年，因游灵武，李灵曜尚书广设筵，白预座末。广张妓乐。至有唱《何满子》者，四坐倾听，俱称绝妙。白曰："某有伎人声调殊异于此"，促召至。短鬓薄妆，态度闲雅，发问曰："适唱何曲？"曰："《何满子》。"遂品调举袂，发声清响激越，诸乐不能逐。部中亦有一面琵琶，声韵高下，拢撚郎指无差。遂问曰："莫是宫中　二姊否？"胡复问曰："莫是梨园骆供奉否？"二人相对泛澜，唏嘘不已。①

胡二姐和骆供奉在安史之乱后流落民间，又因唱曲相认，其所唱《何满子》因出自宫廷大曲，所以与民间流行同名小曲不甚相同，其声调甚高，其他乐人演奏时无法与其配合，唯有骆供奉琵琶能和其节奏，说明了大曲的宫廷性。

3. 张徽

张徽号野狐，其演奏曲目为《雨霖铃》。《明皇杂录》载：

> 明皇既幸蜀，西南行初入斜谷，属霖雨涉旬，于栈道雨中闻铃，音与山相应。上既悼念贵妃，采其声为《雨霖铃》曲，以寄恨焉。时梨园子弟善吹觱篥者，张野狐为第一。此人从至蜀，上因以其曲授野狐。洎至德中，车驾复幸华清宫，从官嫔御多非旧人。

① （唐）段安节：《琵琶录》，（明）陶宗仪等编《说郛三种》，上海古籍出版社，1989，第4708页。

上于望京楼下命野狐奏《雨霖铃》曲，未半，上四顾凄凉，不觉流涕，左右感动，与之歔欷，其曲今传于法部。[①]

张祜亦有诗记载此事："《雨霖铃》夜却归秦，犹是张徽一曲新。长说上皇垂泪教，月明南内更无人。"[②]《雨霖铃》本为玄宗思念贵妃而作，其曲调应是深沉哀婉的，而张徽高技巧的演奏完全传达了曲中的意思，演奏时让人深觉今昔对比、物是人非，因此不独玄宗唏嘘，听者无不感动。

4. 红桃

红桃乃杨贵妃的侍女，其歌唱曲目为《凉州》。《明皇杂录·补遗》载：

> 唐玄宗自蜀回，夜阑登勤政楼……其夜，上复与乘月登楼，唯力士及贵妃侍者红桃在焉。遂命歌《凉州词》，贵妃所制，上亲御玉笛为之倚曲。曲罢相睹，无不掩泣。上因广其曲，今《凉州》传于人间者，益加怨切焉。[③]

与张野狐相似，红桃亦是在安史之乱后歌唱盛世所流行大曲，且与贵妃有关，因此使玄宗甚为感怀。红桃的歌唱间接推动了《凉州》的传播。

5. 曹刚

曹刚是当时著名的琵琶演奏家，其擅长的大曲是《薄媚》，刘禹锡《曹刚》诗云："大弦嘈嘈小弦清，喷雪含风意思生。一听曹刚弹薄媚，

① （唐）郑处诲：《明皇杂录》，田廷柱点校，《唐宋史料笔记丛刊》，中华书局，1994，第46~47页。
② 《全唐诗》卷二七，中华书局，1960，第94页。
③ （唐）郑处诲：《明皇杂录》，田廷柱点校，《唐宋史料笔记丛刊》，中华书局，1994，第46页。

人生不合出京城。"①

6. 刘家薄媚娘

章孝标《贻美人》诗中有:"诸侯帐下惯新妆,皆怯刘家薄媚娘。宝髻巧梳金翡翠,罗裙宜著绣鸳鸯。轻轻舞汗初沾袖,细细歌声欲绕梁。"②"薄媚娘"并不是具体人名,而是指善于唱《薄媚》的女子。古代官宦富贵之家通常蓄养歌伎,供来宾宴会或是平时自己娱乐时所用,"刘家"也应非歌伎之姓,而是歌伎主人家的姓氏。因此,善于唱《薄媚》的女子之具体名姓并不能得知,只在诗中知道她的美好形象。

7. 米嘉荣

米嘉荣为中唐时著名歌者,《乐府杂录》载:"元和、长庆以来,有李贞信、米嘉荣、何戡、陈意奴。"③其演唱大曲为《凉州》,刘禹锡有诗云:"唱得凉州意外声,旧人唯数米嘉荣。近来时世轻先辈,好染髭须事后生。"④

8. 小玉

白居易家歌伎。白氏有诗云:"老去将何散老愁,新教小玉唱伊州。亦应不得多年听,未教成时已白头。"⑤

9. 唐有态

唐有态为中唐官员张正甫家歌伎,善歌《何满子》,元稹有《何满子》歌,即是为其而作。

> 此时有态蹋华筵,未吐芳词貌夷坦。翠蛾转盼摇雀钗,碧袖歌
> 垂翻鹤卵。定面凝眸一声发,云停尘下何劳算。迢迢击磬远玲玲,

① 《全唐诗》卷三六五,中华书局,1960,第4127页。
② 《全唐诗》卷五〇六,中华书局,1960,第5754页。
③ (唐)段安节:《乐府杂录》,《中国文学参考资料小丛书》第一辑第六册,古典文学出版社,1957,第28页。
④ 《全唐诗》卷三六五,中华书局,1960,第4117页。
⑤ 《全唐诗》卷四四八,中华书局,1960,第5049页。

一一贯珠匀款款。犯羽含商移调态，留情度意抛弦管。湘妃宝瑟水上来，秦女玉箫空外满。缠绵叠破最殷勤，整顿衣裳颇闲散。冰含远溜咽还通，莺泥晚花啼渐懒。敛黛吞声若自冤，郑袖见捐西子浣。阴山鸣雁晓断行，巫峡哀猿夜呼伴。古者诸侯饯外宾，鹿鸣三奏陈圭瓒。何如有态一曲终，牙筹记令红螺碗。[①]

诗中描写了唐有态唱《何满子》的情景，其在唱歌前神色自若，一发声就让人惊艳，吐字清脆，气息均匀，而且还掌握了"犯声"这种高难度跨越乐调的唱法，有着无可指摘的唱歌技巧。同时其声音饱含情感，缠绵婉转，能够带动听者的情绪，这是在纯熟技巧上更高一层境界的演唱方式。

10. 孟才人

孟才人为唐武宗之才人，亦善歌《何满子》，其事迹被张祜记载在《孟才人叹》中，诗作前小序曰：

> 武宗皇帝疾笃。迁便殿。孟才人以歌笙获宠者，密侍其右。上目之曰："吾当不讳，尔何为哉？"指笙囊泣曰："请以此就缢。"上悯然。复曰："妾尝艺歌。请对上歌一曲以泄其愤。"上以恳许之，乃歌一声"河满子"，气亟立殒。上令医候之，曰："脉尚温而肠已绝。"及帝崩，柩重不可举。议者曰："非俟才人乎？"爰命其榇，榇至乃举。[②]

孟才人死前歌《何满子》应因其声调哀婉之故，而《何满子》一歌因其事迹也愈显凄凉之意。

11. 杜红儿

杜红儿为晚唐官伎，其擅长大曲为《伊州》。晚唐诗人罗虬有专门

①　《全唐诗》卷四二一，中华书局，1960，第4633页。

②　《全唐诗》卷五一一，中华书局，1960，第5849页。

为她而作的《比红儿诗》："楼上娇歌袅夜霜，近来休数踏歌娘。红儿谩唱伊州遍，认取轻敲玉韵长。"①

诗中红儿演唱的乃是大曲《伊州》的摘遍，其歌声婉转悠长。

12. 盛小丛

盛小丛为晚唐时歌伎，《碧鸡漫志》将其名列入善歌者中，其擅长大曲是《突厥三台》，《唐诗纪事》载："李尚书讷为浙东廉使，夜登越城楼，闻歌曰：雁门山上雁初飞。其声激切，召至，曰：去籍之妓盛小丛也。"②

二 舞蹈表演者

1. 杨玉环

杨贵妃在音乐、舞蹈方面的造诣都非常高，据说其曾制过《凉州》歌辞，尤为擅长琵琶和胡旋舞。《碧鸡漫志》载："（《霓裳羽衣曲》）按唐史及唐人诸集、诸家小说，杨太真进见之日，奏此曲导之。妃亦善此舞。"③

2. 张云容

张云容为杨贵妃的侍女，亦非常擅长霓裳羽衣舞。杨贵妃有诗赠其曰"罗袖动香香不已，红蕖袅袅秋烟里。轻云岭上乍摇风，嫩柳池边初拂水"④，描述的就是其跳《霓裳》舞的情态，其舞姿轻盈柔美，像云岭上的轻风、池边的嫩柳，难怪连善舞的贵妃也称赞不已。

3. 沈阿翘

沈阿翘为唐文宗时宫女，擅长舞蹈为《何满子》，《杜阳杂编》曰：

① 《全唐诗》卷六六六，中华书局，1960，第7631页。

② （宋）计有功撰，王仲镛校笺《唐诗纪事校笺》卷五十九，巴蜀书社，1989，第1604页。

③ （宋）王灼：《碧鸡漫志》，《中国文学参考资料小丛书》第一辑第六册，古典文学出版社，1957，第72页。

④ 《全唐诗》卷五，中华书局，1960，第64页。

"时有宫人沈阿翘为上舞《何满子》，调声风态，率皆宛畅。"①

4. 公孙大娘

公孙大娘善舞《剑器》，杜甫有《观公孙大娘弟子舞剑器行》，其序曰：

> 大历二年十月十九日，夔府别驾元持宅，见临颍李十二娘舞剑器，壮其蔚跂，问其所师，曰："余公孙大娘弟子也。"开元三载，余尚童稚，记于郾城观公孙氏舞剑器浑脱，浏漓顿挫，独出冠时，自高头宜春梨园二伎坊内人泊外供奉，晓是舞者，圣文神武皇帝初，公孙一人而已。玉貌锦衣，况余白首，今兹弟子，亦非盛颜。既辨其由来，知波澜莫二，抚事慷慨，聊为《剑器行》。往者吴人张旭，善草书帖，数常于邺县见公孙大娘舞西河剑器，自此草书长进，豪荡感激，即公孙可知矣。②

可见公孙大娘在开元初就已经颇有名气，貌美且舞技高超，其舞剑器时非常有气势又一气呵成，是当时翘楚。《新唐书》载："旭自言，始见公主担夫争道，又闻鼓吹，而得笔法意，观倡公孙舞《剑器》，得其神。"③《明皇杂录》亦载："开元中，有公孙大娘善剑舞，僧怀素见之，草书遂长，盖壮其顿挫势也。"④ 两则故事非常相似，区别在于一张旭一怀素，但二者皆为唐时以草书见长的著名书法家，杜甫诗中也提到此事，写明人物为张旭，故有可能是《明皇杂录》之误，但无论是谁观公孙大娘《剑器》舞，都说明其舞姿非常美妙酣畅有气势，《剑器》自此成为书法史上著名典故，被后代文人多次在诗文中

① （唐）苏鹗撰《杜阳杂编》，阳羡生校点，《唐五代笔记小说大观》，上海古籍出版社，2000，第1387~1388页。

② 《全唐诗》卷二二二，中华书局，1960，第2356页。

③ 《新唐书》卷二百二，中华书局，1975，第5764页。

④ （唐）郑处诲：《明皇杂录》，田廷柱点校，《唐宋史料笔记丛刊》，中华书局，1994，第51页。

引用。

上文考证了具体表演过唐大曲之人士，从地位来讲，其跨度较大，既有贵妃之类的皇室成员亦有地位低微的歌伎，但总体来讲，唐大曲之表演者以乐伎为主流，而其中又可分为宫廷乐伎及地方乐伎。宫廷乐伎是唐大曲的主要表演者，能更准确展现唐大曲的本来面貌。地方乐伎通常只演唱大曲的某一摘遍或部分舞蹈，不能对大曲之整体面貌有所呈现，但其往往对这部分比较擅长，给人以专精之感，亦给观者带来不一样的审美享受。

第四节　唐大曲的表演场合及受众

唐大曲本就是宫廷艺术，其表演场合也绝大多数在宫墙之内，观看者亦是达官贵族。但因唐大曲之流行，民间多有演出者，而即使在宫廷表演中，亦分多种场合。不同场合的大曲表演也会有相应差别，不同的观众亦会有不同的感受。任何表演都是一个动态的过程，要想对其有一个全方位、多角度的了解，就不能只局限在静态的表演元素上。乐器和舞蹈动作都是固定的，唯有人是表演中可变的元素，实质上亦是表演的最终决定者，这其中不只包含了表演者，亦包含了观众及整个表演场合的氛围。因此，继上一节对唐大曲表演者进行考察之后，本节将对唐大曲的表演场合及受众进行探讨。

一　唐大曲的表演场合

（一）大型庆典

在宴会上进行歌舞演奏乃是非常常见的事情，尤其唐大曲这种规模较大的歌舞表演，更适合大规模的宴会，但在不同规格的宴会上演奏的曲目也不尽相同。《破阵乐》《庆善乐》作为表现文治武功的代表，通常情况下在最高规格的宴会上进行演奏。《旧唐书》载："（《九功》之

舞）冬至享宴，及国有大庆，与《七德》之舞皆奏于庭。"① 《九功》《七德》即《庆善乐》《破阵乐》舞的别名。"冬至"在唐代是非常重要的节日，《旧唐书·礼仪志》载："武德初，定令：每岁冬至，祀昊天上帝于圆丘，以景帝配。"② 唐人认为冬至是"岁之首"，中宗即位时，"时十一月十三日乙丑冬至，阴阳人卢雅、侯艺等奏请促冬至就十二日甲子以为吉会。时右台侍御史唐绍奏曰：'礼所以冬至祀圆丘于南郊，夏至祭方泽于北郊者，以其日行躔次，极于南北之际也。日北极当暑度循半，日南极当暑度环周。是日一阳爻生，为天地交际之始'"③，因此，冬至在唐朝为祭祀之日，且会大办宴席，这样大型的带有浓厚礼仪意味的庆典显然是最高规格的，与其他盛典不同。而《破阵乐》《庆善乐》就适用于这样的超大型宴会。

除了冬至朝会外，在将士出征及凯旋这样的重大场合也会演奏《破阵乐》，《新唐书·仪卫志》曰：

> 历代献捷必有凯歌……太和初，有司奏："命将征讨，有大功，献俘馘，则神策兵卫于门外，如献俘仪。凯乐用铙吹二部，笛、觱篥、箫、笳、铙鼓，皆工二人，歌工二十四人，乘马执乐，陈列如卤簿。鼓吹令、丞前导，分行俘馘之前。将入都门，鼓吹振作，奏《破阵乐》《应圣期》《贺朝欢》《君臣同庆乐》等四曲。至太社、太庙门外，陈而不作。告献礼毕，乐作。至御楼前，陈兵仗于旌门外二十步，乐工步行……太常卿跪请奏凯乐。乐阕，太常卿跪奏乐毕。兵部尚书、太常卿退，乐工立于旌门外，引俘馘入献，及称贺，俘囚出，乃退。"④

① 《旧唐书》卷二十八，中华书局，1975，第1046页。
② 《旧唐书》卷二十一，中华书局，1975，第819页。
③ 《旧唐书》卷二十一，中华书局，1975，第831页。
④ 《新唐书》卷二十三，中华书局，1975，第510页。

这段文字详细叙述了《破阵乐》在献俘时的演奏程序：在军将凯旋入城门时用鼓吹演奏，以欢迎将士归来；在太庙外则只摆出乐队仪仗，等待献礼完毕之后奏乐；到御楼前兵仗要保持一段距离，乐工步行至御楼等太常卿奏请完毕之后再进行演奏，最后一步才是献俘。在整个献俘过程中，音乐演奏起到了贯穿引导的作用，并增加了气势和威严。

除了《破阵乐》外，《凉州》亦曾在献俘凯旋的宴会上被使用，杜牧在《今皇帝陛下一诏征兵不日功集河湟诸郡次第归降臣获睹圣功辄献歌咏》中写道："听取满城歌舞曲，《凉州》声韵喜参差。"①

在皇帝过寿辰举办大型活动时亦演奏过《凉州》，王昌龄《殿前曲》写道："胡部笙歌西殿头，梨园弟子和凉州。新声一段高楼月，圣主千秋乐未休。"②

（二）宫廷宴饮

宫廷内举办宴会时也经常演奏大曲，如中宗在位时就曾在宴会上演奏过《回波乐》③。而在宴会上最经常演奏大曲的乃是玄宗，《旧唐书》载："玄宗在位多年，善音乐，若宴设酺会，即御勤政楼……又令宫女数百人自帷出击雷鼓，为《破阵乐》、《太平乐》、《上元乐》。虽太常积习，皆不如其妙也。若《圣寿乐》，则回身换衣，作字如画。"④ 至于其亲自所作《霓裳羽衣曲》亦应常常表演。《碧鸡漫志》载："其后宪宗时，每大宴，间作此舞。"⑤ 可见《霓裳》大曲在宪宗时仍常在宴会上演奏。

① 《全唐诗》卷五二一，中华书局，1960，第5953页。

② 《全唐诗》卷一四三，中华书局，1960，第1444页。

③ 《乐府诗集》载："《本事诗》曰：'中宗之世，尝因内宴，群臣皆歌《回波乐》，撰辞起舞。时沈佺期以罪流岭表，恩还旧官，而未复朱绂。佺期乃歌《回波乐》辞以见意，中宗即以绯鱼赐之，自是多求迁擢。'《唐书》曰：'景龙中，中宗宴侍臣，酒酣，令各为《回波乐》，众皆为谄佞之辞，及自要荣位。次至谏议大夫李景伯，乃歌此辞。后亦为舞曲。'"

④ 《旧唐书》卷二十八，中华书局，1975，第1051页。

⑤ （宋）王灼：《碧鸡漫志》，《中国文学参考资料小丛书》第一辑第六册，古典文学出版社，1957，第73页。

（三）士大夫宴饮

虽然唐大曲因规模宏大多出现于宫廷宴会，但其在士大夫宴席上亦经常出现，虽然碍于形制并不能完整演出，但可缩小规模或演出某一部分。因此，大曲的表演情况在诸多诗文中出现。从各种诗文等史料记载来看，最常表演的乃是大曲的"摘遍"及"入破"部分，"摘遍"部分亦可能并不全部表演，只是取其中的一遍或者两遍，如陈陶《西川座上听金五云唱歌》诗中写道："愿持厄酒更唱歌，歌是伊州第三遍。"[1]"入破"部分因为有舞蹈，观赏性极高，所以也常常在宴会上表演，王安石有诗云"涿州沙上饮盘桓，看舞春风小契丹"，就描述了出塞宴饮时看《舞春风》时的场景。

这些在士大夫宴席上出现的大曲摘遍或曲破有时出现在纯粹娱乐宾客的宴会上，比如前文所述胡二姐在宴席之上唱《何满子》一事；又如许浑《秋夕宴李侍御宅》有"转喉云旋合，垂手露徐来"[2]之句，描写其在中秋节时参加李侍御的家宴，并观看了《垂手罗》的舞蹈；又如鲍溶《范真传侍御累有寄因奉酬十首之六》写道："黄昏小垂手，与我驻浮云。"[3]

而有些场合的宴饮，是带有特别目的的，比如送别，这样的场合也往往会演唱大曲之摘遍，如许浑《吴门送振武李从事》"晚促离筵醉玉缸，《伊州》一曲泪双双"[4]，即在送李从事的宴席上有《伊州》摘遍的歌唱表演，在送别好友唱一曲边塞大曲《伊州》，带有哀怨离别之情的歌更加能表达对好友的依依不舍之情。

二　唐大曲的受众

大曲在盛唐到达发展顶峰，至中唐逐渐衰落，但其流行程度却一直

[1]　《全唐诗》卷七四五，中华书局，1960，第8472页。
[2]　《全唐诗》卷五三七，中华书局，1960，第6131页。
[3]　《全唐诗》卷四八五，中华书局，1960，第5515页。
[4]　《全唐诗》卷五三六，中华书局，1960，第6116页。

没有减弱，尽管碍于体制，大曲流传到民间必然不复在宫廷表演时的繁复华丽，但其摘遍、入破之类在民间亦广受欢迎。白居易有诗云"《六么》《水调》家家唱，《白雪》《梅花》处处吹"，可见当初《六么》《水调》的流行程度。

从前文描述可看出，唐大曲的主要观众可分为两类：一为皇室，一为士大夫。大曲既产生于宫廷，必然在宫廷中表演最多，也最完整。皇室各成员在各类场合如祭祀祖先、凯旋庆典，或是宫中在各种节日如千秋节、上元节等举办的大型宴会中观赏大曲表演是再正常不过的事情。而士大夫除了高官显爵可以参加宫廷宴会而欣赏到大曲之外，他们欣赏大曲的最多来源就是在各种应酬宴会上，对此前文已颇多考证，兹不赘述。

除此之外，大曲的受众还有一些纨绔子弟，他们出身良好，经济条件又较为优越，自然要在寻欢作乐时欣赏歌舞。通常，他们或是去倡家欣赏歌舞，或是将乐伎招至宴席之上。晁冲之有诗："少年使酒走京华，纵步曾游小小家。看舞《霓裳羽衣曲》，听歌《玉树后庭花》。"《歌者叶记》中也记载了这样一段逸事：

> 至唐贞元元年，洛阳金谷里有女子叶，学歌于柳恭门下。……次至叶当引弄；及举音，则弦工吹师皆失职自废。既罢，声党相谓约慎语，无令人得闻知。
>
> 是时博陵大家子崔莒……极费无所客。他日莒宴宾堂上，乐属因言曰："有新声叶者，歌无伦，请延之。"即乘小车诣莒。莒且酣，为一掷目作乐，乃合韵奏《绿腰》，俱嘱叶曰："幸终声。"叶起与歌一解，一坐尽眙。[1]

由此故事可知，当时的乐伎会去各个宴席参加演出，而好的歌者会

[1] 《全唐文》卷七三六，中华书局，1983，第7606页。

得到大家的青睐，白居易《琵琶行》中所述"五陵年少争缠头"亦是描述类此。

第五节　唐大曲的功能

前文对唐大曲的表演者、表演场合及受众进行了考察，但无论是表演者也好，表演场合也好，都是对唐大曲表演情况的表面研究，是一个梳理的过程，究其实质，唐大曲的表演各要素是由其功能决定的。

一　礼仪功能

唐大曲之礼仪性的功能主要体现在宗庙祭祀时进行演奏。祭祀时演奏音乐向来是祭祀过程中不可缺少的一部分，而在唐代，祭祀时演奏的音乐即为大曲《破阵乐》《庆善乐》《上元乐》。《唐会要》记载了仪凤二年十一月六日太常少卿韦万石的奏议：

> 《破阵乐》有象武事。《庆善乐》有象文事。按古六代舞，有云门、大咸、大夏、大韶等，是古之文舞；殷之《大濩》，周之《大武》，是古之武舞，儒先相传。国家以揖让得天下，则先奏文舞。若以征伐得天下，则先奏武舞。望请应用二舞日，先奏《神功破阵乐》，次奏《功成庆善乐》，先奉敕于圜丘方泽。太庙祀享日，则用《上元舞》，臣据见行礼。欲于天皇酌献降，复位已后，即作《凯安》。六变乐止。其《神功破阵乐》《功成庆善乐》《上元》之舞三曲，待改修讫，以次通融作之。即新旧并行，前后有序。①

韦万石的建议得到了采纳，《破阵乐》《庆善乐》《上元乐》在此

① （宋）王溥撰《唐会要》卷三十二，上海古籍出版社，2006，第694页。

处并不单单是具有艺术性、观赏性的曲目，而是国家文治武功的象征，具有了符号意义。《破阵乐》象征着征伐，《庆善乐》象征着文治。圜丘是帝王用来祭天之所，方泽是祭地之所，太庙是祭祀祖先之所，在这三个场合分别采用《破阵乐》《庆善乐》《上元乐》，其地位重要性可见一斑。大曲的象征意义不限于此，《旧唐书·后妃传》载：

> 景龙二年春，宫中希旨，妄称后衣箱中有五色云出，帝使画工图之，出示于朝，乃大赦天下，百僚母妻各加邑号。右骁卫将军、知太史事迦叶志忠上表曰："昔高祖未受命时，天下歌《桃李子》；太宗未受命时，天下歌《秦王破阵乐》；高宗未受命时，天下歌《侧堂堂》；天后未受命时，天下歌《武媚娘》。伏惟应天皇帝未受命时，天下歌《英王石州》；顺天皇后未受命时，天下歌《桑条韦也》、《女时韦也》。六合之内，齐首蹀足，应四时八节之会，歌舞同欢。岂与夫《箫韶》九成、百兽率舞同年而语哉……①

如果说在宗庙祭祀时使用《破阵乐》等已经使其被赋予了符号意义，那么在上述这段文字中，音乐的象征意义就不仅在于彰显国家的强盛国力，而且代表了统治阶层天命所归的思想。"天道"是与音乐相配合的，音乐预示着天命所归，这与"亡国之音"的思想如出一辙，只不过此处为正面歌颂而已。这种思想在唐代文人中具有普遍性，李华有类似论述：

> 而乐天知命焉，以谓王者作乐崇德，殷荐上帝，以配祖考，天人之极致也，而词章不称，是无乐也。于是作破阵乐词，是乐也，协商周之颂，推是而论，则见元之道矣。②

① 《旧唐书》卷五十一，中华书局，1975，第2172~2173页。
② 《全唐文》卷三一七，中华书局，1983，第324页。

李华在这里强调了辞与曲配合的重要性,认为只有"词章相称"才能符合"元道"的标准,并以《破阵乐》为例,认为其词"协商周之颂",这就是在强调"道统"与音乐的关系,诸如《破阵乐》《庆善乐》之类的大曲便被赋予了"载道""合天命"一类的意义。因此,在大曲具有礼仪功能的背后实际包含着音乐与政权的深刻关系。

二 娱乐功能

大曲具有娱宾遣兴的功能,可以说这是其最原始的功能,是由其自身特性所决定的。作为歌乐舞三位一体的艺术形式,其在创造之初就是为了进行娱乐欣赏。因此,这也是其应用最广泛的功能。如上节所述,大部分大曲演出都在宴会上进行,用以烘托气氛。太宗、高宗、中宗皆在举办宴会的时候有大曲配合演奏,至玄宗时更是如此,而且进一步改造创新,使大曲达到了一个新的高度。可以说,大曲的发展与其具有的娱乐性功能是分不开的,愈是重视其娱乐性,就愈会设法让其更加具有观赏性,而其观赏性愈高,就会更加频繁地在宴飨场合进行表演,二者相辅相成,互相促进。大曲之娱乐功能不仅是给人带来感官上的轻松愉悦,在更深层次上是给人带来精神上美的享受。因此,即使在安史之乱以后,在颇多大曲失散的情况下,仍有一些人努力想使其恢复原貌,如白居易在《霓裳羽衣歌》中所写:

> 答云七县十万户,无人知有霓裳舞。唯寄长歌与我来,题作霓裳羽衣谱。四幅花笺碧间红,霓裳实录在其中。千姿万状分明见,恰与昭阳舞者同。眼前仿佛睹形质,昔日今朝想如一。疑从魂梦呼召来,似著丹青图写出。①

正是由于《霓裳羽衣曲》极美,具有极高的观赏性,才能让白居

① 《全唐诗》卷四四四,中华书局,1960,第4971页。

易念念不忘，试图再现当年的情景。某种程度来讲，大曲的娱乐功能决定了它的生命力，使其即使在外界条件不具备的情况下仍能以各种方式得以留存延续。

三 外交功能

唐大曲还具有外交功能，为唐代与周边政权的往来做出了重要贡献。其外交功能主要是通过献乐来完成的，这又分为两种情况，一种情况是周边政权向唐王朝进献大曲。其中最有代表性的莫过于南诏向唐朝进献《南诏奉圣乐》。《新唐书》载："贞元中，王雍羌闻南诏归唐，有内附心，异牟寻遣使杨加明诣剑南西川节度使韦皋请献夷中歌曲，且令骠国进乐人。"[①] 南诏用进献音乐来表示归附之意，与之类似的还有骠国献乐，这两次献乐都是唐代历史上比较大规模的献乐，音乐在这里如同珠宝良马一样成为礼物，表示归顺之心，而且更显诚意。还有一种情况就是唐王室将大曲赠送给其他政权，《新唐书》载：

> 中宗景龙二年，还其昏使……明年，吐蕃更遣使者纳贡，祖母可敦又遣宗俄请昏。帝以雍王守礼女为金城公主妻之，吐蕃遣尚赞咄名悉腊等逆公主。帝念主幼，赐锦缯别数万，杂伎诸工悉从，给龟兹乐。[②]

中宗在嫁公主与吐蕃进行和亲的时候，就将《龟兹乐》作为嫁妆配送，而《龟兹乐》本身又是从龟兹传入，在中原经过改造之后成为大曲，再被赠送给吐蕃，这其实是一种官方文化上的交流。除此之外，《资治通鉴》又载：

> 云南王异牟寻遣其弟凑罗栋献地图、土贡及吐蕃所给金印，请

① 《新唐书》卷二百二十二，中华书局，1975，第6308页。
② 《新唐书》卷二百一十六，中华书局，1975，第6081页。

复号南诏。癸丑，以祠部郎中袁滋为册南诏使，赐银窠金印，文曰
"贞元册南诏印"。滋至其国，异牟寻北面跪受册印，稽首再拜，
因与使者宴，出玄宗所赐银平脱马头盘二以示滋。又指老笛工、歌
女曰："皇帝所赐《龟兹乐》，惟二人在耳。"滋曰："南诏当深思
祖考，子子孙孙尽忠于唐。"异牟寻拜曰："敢不谨承使者之命！"①

德宗时南诏进献《南诏奉圣乐》以表示归顺之心，但早在玄宗时
期，唐朝就已赐《龟兹乐》于南诏，可见在唐代，将音乐互赠是较为
常用的外交手段。还有一种情况就是大曲并不是官方赠予，而是在流传
的过程中发挥了外交影响力，《新唐书》载：

> 隋炀帝时，遣裴矩通西域诸国，独天竺、拂菻不至为恨。武德
> 中，国大乱，王尸罗逸多勒兵战无前，象不弛鞍，士不释甲，因讨
> 四天竺，皆北面臣之。会唐浮屠玄奘至其国，尸罗逸多召见曰：
> "而国有圣人出，作《秦王破阵乐》，试为我言其为人。"玄奘粗言
> 太宗神武，平祸乱，四夷宾服状。王喜，曰："我当东面朝之。"
> 贞观十五年，自称摩伽陀王，遣使者上书。帝命云骑尉梁怀璥持节
> 尉抚，尸罗逸多惊问国人："自古亦有摩诃震旦使者至吾国乎？"
> 皆曰："无有。"戎言中国为摩诃震旦。乃出迎，膜拜受诏书，戴
> 之顶，复遣使者随入朝。②

摩伽陀乃是印度古国之一，其与中国本无来往，隋炀帝甚至为使臣
不能到达而甚为遗憾，但音乐的魅力却解决了这一问题。尸罗逸多听
《秦王破阵乐》，由此对唐朝颇多向往，在听玄奘进一步讲述之后更是
主动称臣交好。可以说《秦王破阵乐》是两国建立外交的契机，这种

① （宋）司马光编著，（元）胡三省音注，"标点资治通鉴小组"校点《资治通鉴》卷二百
　三十五，中华书局，1956，第7561页。
② 《新唐书》卷二百二十一，中华书局，1975，第6237页。

机缘巧合大概也只能归结为艺术无国界而相通了吧。唐大曲之外交功能的高明也就在此，这是一种文化上的交流，是软实力的证明。

小　结

唐大曲的表演情况是唐大曲研究中最富有艺术性的部分，本章对唐大曲的表演情况进行了全方位多角度的考证，从乐器、舞蹈、表演者三方面入手，梳理文献可得知以下内容。

唐大曲表演乐器多样，主要分为打击乐器和管弦乐器两大类，打击类乐器以各类鼓如羯鼓等为主，兼以拍板、方响、钹等。管弦类乐器以琵琶和觱篥为主，兼以琴、筝、箜篌、笛、笙、箫等。其舞蹈舞容多变，有多人舞、对舞、独舞多种形式，舞衣与舞具皆为表现舞蹈内容服务，具有极高的观赏性。其表演者跨越多个阶层，但仍以乐伎为主，其中代表者有张野狐、念奴等。

本章是对唐大曲表演所涉及的乐器舞蹈各方面的研究。对于唐大曲演奏所用乐器，前人并无专门探讨，虽然十部伎与法曲演奏乐器与唐大曲有所交叉，但毕竟不能代表唐大曲。本章厘清了各具体曲目演奏所用乐器，同时进行归纳分类，最后列成表格，这样对唐大曲进行演奏时总体所用乐器以及各曲目之间的差异就一目了然了。

在对唐大曲舞蹈的研究方面，尽管前人已有对唐代舞蹈的整体论述，但并不专注于大曲，唐大曲舞蹈的整体特点是规模宏大，这与其自身特点是相辅相成的。同时唐大曲中的舞蹈种类多样，可谓唐代舞蹈集大成者。唐代经典舞姿、舞容，如柘枝、垂手等都在唐大曲的舞蹈表演中广泛应用。而唐大曲所用各类舞衣、道具等又是其中的亮点，其种类之精细与繁多都让人惊叹，而其他辅助表演诸如大象、犀牛等大型动物更是让人叹为观止，此等表演所耗人力物力财力极大，唯有皇室可具备此能力，因此，完整的唐大曲表演只存于宫廷。唐大曲的优秀表演者亦往往是宫廷乐人。

　　但即使在宫廷之中，完整的大曲亦非经常演出，而是在特定场合才演出，如祭祀、节日庆典、大型宴会等。这就是本章在对唐大曲的乐器舞蹈及表演者进行考察之后进一步研究的问题：唐大曲的表演场合及受众。因唐大曲主要在各类大型庆典及宫廷宴会中进行表演，故观者多为皇室成员及高官显爵，但其摘遍、曲破亦流传于民间，普通士大夫及富家子弟亦可欣赏。以上面研究为基础，即可探讨唐大曲的功能性问题，除了具有娱宾遣兴的娱乐功能外，唐大曲还肩负着礼仪及外交功能，这是其他形式的歌舞所不具备的。

第四章　唐大曲流变情况

唐大曲既经历了产生—发展—消亡这一系列由盛转衰的变化，其流变过程自然值得研究，因其体系庞大，其流变情况也较为复杂，从乐府诗角度来讲，其自然经历了从入乐可歌至文本拟作的过程，但实际上在流变过程中其歌舞的部分也不可忽视，因此，如探讨唐大曲的创调情况一样，在探讨唐大曲流变情况时亦需从音乐和文学两方面入手。

第一节　唐大曲的流变方式

唐大曲的流变方式大体可分为三种：一种是在原有大曲的基础上进行改造，一种是直接从原有大曲中截取某一段落，还有一种是大曲与其他小曲结合。本节通过对典型曲目流变过程的分析来进行考察。

一　同名大曲的不同表演形态——《破阵乐》考

因大曲演出规模较大，所以多在大型宫廷庆典或宴会上演出，但即使在宫廷之中，也并非所有的宴会都规模宏大，更何况公侯甚至普通官宦之家。因此，在大曲宏大规模的基础上，人们往往会对其进行改造或是缩减，以适应表演场合及身份地位的需要。这种改变往往是将大曲整体的规模阵容进行改造缩减，变成另外一种与原本大曲相似但又不尽相同的表演形式。

这种情况最有代表性的是《破阵乐》。此曲是为颂扬唐太宗在王朝建立之初征伐四方的赫赫战功而作。《旧唐书》记载："《破阵乐》，

太宗所造也。太宗为秦王之时，征伐四方，人间歌谣《秦王破阵乐》之曲。"① 但史书通常有过誉帝王之嫌，《破阵乐》虽源于太宗征伐之事，但其曲并非太宗所作，具体作者已不可考，应为多人，《新唐书》载"太宗为秦王，破刘武周，军中相与作《秦王破阵乐》曲"②，所以应该是通晓音乐的军士合作而成。其在唐代有多种表演形式，现梳理如下。

第一种：徒歌。此种形式产生在《破阵乐》成为大曲之前，"太宗为秦王之时，征伐四方，人间歌谣《秦王破阵乐》之曲"，这亦是《破阵乐》成为大曲的基础形式。

第二种：大曲。太宗登基之后，亲制《破阵乐舞图》，将《破阵乐》改造成为歌、乐、舞三位一体的大曲：

> 乃制舞图，左圆右方，先偏后伍，交错屈伸，以象鱼丽、鹅鹳。命吕才以图教乐工百二十八人，被银甲执戟而舞，凡三变，每变为四阵，象击刺往来，歌者和曰："秦王破阵乐"。③

此时是《破阵乐》规模达到极盛的时期，其表演人数达到"百二十八人"之多，更名为《七德》之舞，其表演场面惊心动魄，"观者见其抑扬蹈厉，莫不扼腕踊跃，凛然震竦。武臣列将咸上寿云：'此舞皆是陛下百战百胜之形容。'群臣咸称万岁"④。这是《破阵乐》表演的基本形态，以后一切变化都由此始。

第三种：凯乐。凯乐《破阵乐》与大曲《破阵乐》并行存在，只是应用场合不同。唐代鼓吹部中有羽葆部和铙吹部，"二曰羽葆部，其乐器如隋铙鼓部而加錞于，凡十八曲。三曰铙吹部，其乐器与隋铙鼓部

① 《旧唐书》卷二十九，中华书局，1975，第1059页。
② 《新唐书》卷二十一，中华书局，1975，第467页。
③ 《新唐书》卷二十一，中华书局，1975，第467~468页。
④ 《旧唐书》卷二十八，中华书局，1975，第1046页。

同，凡七曲"①，这两部中皆有《破阵乐》曲，其歌辞为："受律辞元首，相将讨叛臣。咸歌《破阵乐》，共赏太平人。"② 铙吹《破阵乐》主要在凯旋和献俘时演奏，其与大曲《破阵乐》音乐应该相同，但是在演奏时没有舞蹈。

第四种：燕乐。此为张文收改编而成：

> 高宗即位，景云见，河水清，张文收采古谊为《景云河清歌》，亦名燕乐。有玉磬、方响、搊筝、筑……分四部：一《景云舞》，二《庆善舞》，三《破阵舞》，四《承天舞》……《破陈乐》，舞四人，绫袍，绛袴。③

此种《破阵乐》已与"原版"的《破阵乐》有了较大不同，首先在乐器上增加了玉磬、方响一类的乐器，在音乐效果上较原来具有强烈军乐风格的《秦王破阵乐》有所变动。其次，在舞蹈上大大缩减了人数，从原来的"百二十八人"缩减为"舞四人"，而且舞衣也不再用甲胄、持戟，而是改为绫袍、绛袴。燕乐版《破阵乐》舞容究竟如何，现不可得知，但可以推测此版应将《破阵乐》的艺术表达更加抽象化、意象化，抛却了原来完全模拟战阵的方式，靠音乐意象来达成这一效果。

第五种：郊庙歌，亦即雅乐。高宗时，《破阵乐》被改为《神功破阵乐》以飨郊庙。《新唐书》载：

> 麟德二年诏："郊庙、享宴奏文舞，用《功成庆善乐》……武舞用《神功破阵乐》，衣甲，持戟，执纛者被金甲，八佾，加箫、笛、歌鼓，列坐县南，若舞即与宫县合奏。其宴乐二舞仍别

① （宋）郭茂倩编《乐府诗集》卷二十一，中华书局，1979，第310页。
② （宋）郭茂倩编《乐府诗集》卷二十，中华书局，1979，第302页。
③ 《新唐书》卷二十一，中华书局，1975，第471页。

设焉。"①

《文献通考》亦对郊庙祭祀之《破阵乐》有着详细的描述：

> 唐凡宫县、轩县之作，奏二舞以为众乐之容，一曰文舞，二曰
> 武舞。宫县之舞八佾，轩县之舞六佾。……武舞之制，左执干，右
> 执戚，二人执旌居前，二人执鼗，二人执铎，四人持金镯，二人奏
> 之，二人执铙以次之，二人执相在左，二人执雅在右。（武舞六十
> 四人，供郊庙，服平冕，馀同文舞。若供殿庭，服武弁，平巾帻，
> 金支绯丝布大袖，裲裆，甲金饰，白练襜裆，锦腾蛇起梁带豹文，
> 大口布袴，乌布鞋。其执旌人衣冠各同当色舞人。馀同工人也。武
> 舞谓之《七德》。）②

此时《神功破阵乐》与最开始的《破阵乐》虽然不似与燕乐《破
阵乐》差别巨大，但在形制上已有颇多改动。总体来讲，《神功破阵
乐》仍然保留了《破阵乐》最开始的形貌，以战阵模式表演歌舞，但
为了更加符合祭祀的礼仪与隆重性，增加了执纛者，披金甲，同时在乐
器上也有所变动。在舞者人数上也选择了更符合祭祀礼仪的"八佾"，
即六十四人。与太宗时《破阵乐》相比，这一版的《破阵乐》因为用
于祭祀，阵容显得更加华丽而庄重。

但同时，《破阵乐》的遍数也减少很多，《唐会要》载韦万石奏议
曰："立部伎内《破阵乐》五十二遍。修入雅乐，只有两遍，名曰《七
德》。"由此可知，用于祭祀之《破阵乐》除了在服饰形制上加以改动
更符合礼仪之外，在乐曲的长短上也有很大变化，从五十二遍减少为两
遍，应也是考虑到实际祭祀的需要。雅乐之《破阵乐》应是一个缩减

① 《新唐书》卷二十一，中华书局，1975，第468页。
② （元）马端临：《文献通考》卷一百四十，中华书局，1986，第1239页。

版，只保留主要旋律，并不靠重复乐段来增加气势，而是增加箫、歌鼓等乐器来使曲调更加典重。

第六种：立部伎。坐立二部伎的划分自高宗始，至玄宗臻于完备，立部伎《破阵乐》所存资料甚少，无法得知其具体形貌。但就大曲而言，其划分标准并不是演奏是否坐立，而是以总体的遍数。《新唐书·礼乐志》载："立部伎八：一《安舞》，二《太平乐》，三《破阵乐》……《破阵乐》以下皆用大鼓，杂以龟兹乐，其声震厉。"[1] 这正符合《破阵乐》原本的风格，故笔者大胆推测，立部伎《破阵乐》乃是对太宗时《破阵乐》的继承，只不过在演奏方式上有所变化而已。

第七种：坐部伎。此种又名为《小破阵乐》，乃是玄宗根据《破阵乐》改编而成。《小破阵乐》在演出规模上与燕乐《破阵乐》相似，《旧唐书》载其"舞四人"，但在舞蹈形式上仍然继承了大曲《破阵乐》的特点，即"（舞者）金甲胄"。音乐造诣极高的玄宗应该是萃取了大曲《破阵乐》的主要旋律并保留了其气势宏壮的特点，使其宜于在规模比较小的场地或宴会进行演出。

但后来玄宗又对《小破阵乐》的表演形式进行了新的创造：

> 每千秋节，舞于勤政楼下，后赐宴设酺，亦会勤政楼。其日未明，金吾引驾骑，北衙四军陈仗，列旗帜，被金甲、短后绣袍。太常卿引雅乐，每部数十人，间以胡夷之技。内闲厩使引戏马，五坊使引象、犀，入场拜舞。宫人数百衣锦绣衣，出帷中，击雷鼓，奏《小破阵乐》，岁以为常。[2]

太宗之《破阵乐》舞者穿甲胄意在展示力量，模拟战场，玄宗则让军队列阵于旁边，来增加气势。同时演奏者达到数百人，远远超过太宗时"百二十八人"的阵势。原本那些身披甲胄的舞者"疾徐击刺"

① 《新唐书》卷二十二，中华书局，1975，第475页。
② 《新唐书》卷二十二，中华书局，1975，第477页。

之象不再呈现于场上，而是首先让大象、犀牛这些体形庞大的动物"入场拜舞"，之后再让数百宫女身穿锦绣衣，击雷鼓，一起演奏音乐。如果说太宗时表演的《破阵乐》是素朴的、宏大的，带有开国的沉稳大气，那么玄宗所指导的《破阵乐》就是华丽的、浩大的，带有盛世的雍容安乐。

第八种：《大定乐》。《大定乐》乃高宗所作，其与《破阵乐》极为相似，《旧唐书》载："《大定乐》，出自《破阵乐》。舞者百四十人。被五彩文甲，持槊。歌和云，'八纮同轨乐'，以象平辽东而边隅大定也。"①

《大定乐》无论是舞者人数还是舞容、舞衣，都和《破阵乐》如出一辙，只不过歌者相和的歌辞不同，并且在演奏时乐器加了金钲，但这都是细节上的小改动，两支曲子整体风格是一致的。因此，虽然曲名不同，但仍可将《大定乐》视为《破阵乐》的变体。

第九种：《讲功之舞》。此为《破阵乐》流传至五代时的版本，《旧五代史》载：

> 汉高祖受命之年，秋九月，权太常卿张昭上疏，奏改一代乐名，其略曰："昔周公相成王，制礼作乐，殿庭遍奏六代舞……贞观中，有《秦王破阵乐》、《功成庆善乐》二舞，乐府又用为二舞，是舞有四焉。前朝行用年深，不可遽废……贞观中二舞名，文舞《功成庆善乐》，前朝名《九功舞》，请改为《观象之舞》；武舞《秦王破阵乐》，前朝名为《七德舞》，请改为《讲功之舞》。"②

从上述文字可以看出，《破阵乐》至五代时仍有流传，而且仍被视为唐代的代表性乐舞，有着极高的地位，只是名字因朝代变迁而有所更改，具体形制虽不可得知，但大体应与初始面貌不会相差太多。

① 《旧唐书》卷二十九，中华书局，1975，第1060页。
② 《旧五代史》卷一百四十四，中华书局，1976，第1931页。

以上为《破阵乐》在唐五代时的九种形态，在这九种形态中，大曲《破阵乐》乃是最基本的形态，其他一切形态都由其生发而来，或改动形制，或只留取音乐摒弃舞蹈，或对舞蹈内容稍做变革，追根究底都是在其基础上加以改动的。

这种情况在大曲的流变中并不是个例，《破阵乐》不过较为典型。其他还有《庆善乐》，其本来的舞蹈场面也颇为宏大：

> 太宗生于武功之庆善宫，既贵，宴宫中，赋诗，被以管弦。舞者六十四人。衣紫大袖裙襦，漆髻皮履。舞蹈安徐，以象文德洽而天下安乐也。[①]

而在被张文收改入燕乐之后，其规模也进行了相应的缩减，"舞四人，紫绫袍，大袖，丝布袴，假髻"，其舞容没有做太大的变动，应仍旧保持了《庆善乐》闲雅的风格。

二　大曲摘遍的独立演出——《甘州》考

唐大曲的散序部分单独奏乐，排遍和曲破部分都是歌乐舞三者的结合，无论哪一部分，都极适合从整体的表演中分离出来做独立的演出，以适应规模较小的场合。《教坊记》所记载曲目中就有许多与大曲同名的小曲，任半塘在《教坊记笺订》中论述道：

> 大曲歌舞之精粹部分每摘为小曲或曲破，而单行之。或即用原大曲名，或用"子"名，（如《剑器》之摘遍小曲名《剑器子》，《长庆乐》之摘遍小曲名《长庆子》等。）或用"破"名。（如《昊天乐》之曲破名《昊破》，《念家山》之曲破名《念家山破》等。）大曲凡有摘遍之小曲者，若小曲与之同名而又欲有别于小曲

[①] 《旧唐书》卷二十九，中华书局，1975，第1060页。

者，亦可用"大"名。(如《大白纻》乃别于其小曲《白纻》也，《大舞媚娘》乃别于其小曲《舞媚娘》也。)①

在现实表演中，成为小曲的大曲之摘遍往往应用更为广泛，在能见到的文献记载中很多都是对大曲摘遍表演的记录。就表演场合而言，大曲摘遍既流行于宫廷又盛行于民间。虽然宫廷是最有能力进行大曲表演的场所，但实际上也经常会只演出摘遍部分。如本文第三章引贵妃侍女红桃歌《凉州》一事，② 当时只有红桃唱歌，玄宗伴奏，这样的表演显然不可能演出《凉州》全曲，而只是唱了大曲《凉州》中排遍的部分。而在民间这样的表演就更为常见，白居易诗"《六么》《水调》家家唱"就是指《六么》《水调》大曲之摘遍流行传唱的情景。

除了《六么》《水调》摘遍较为流行外，《伊州》《凉州》也较为流行，洪迈《容斋随笔》载：

今乐府所传大曲，皆出于唐，而以州名者五，伊、凉、熙、石、渭也。凉州今转为梁州，唐人已多误用，其实从西凉府来也。凡此诸曲，唯伊、凉最著，唐诗词称之极多，聊纪十数联，以资谈助。如："老去将何散旅愁？新教小玉唱《伊州》"，"求守管弦声款逐，侧商调里唱《伊州》，钿蝉金雁皆零落，一曲《伊州》泪万行"，"公子邀欢月满楼，双成揭调唱《伊州》"，"赚杀唱歌楼上女，《伊州》误作《石州》声"，"胡部笙歌西部头，梨园弟子和《凉州》"，"唱得《凉州》意外声，旧人空数米嘉荣"，"《霓裳》奏罢唱《梁州》，红袖斜翻翠黛愁"，"行人夜上西城宿，听唱《梁州》双管逐"，"丞相新裁别离曲，声声飞出旧《梁州》"，"只愁

① （唐）崔令钦撰，任半塘笺订《教坊记笺订》，中华书局，2012，第145页。
② 《明皇杂录补遗》载："唐玄宗自蜀回，夜阑登勤政楼……其夜，上复与乘月登楼，唯力士及贵妃侍者红桃在焉。遂命歌《凉州词》，贵妃所制，上亲御玉笛为之倚曲。曲罢相睹，无不掩泣。上因广其曲，今《凉州》传于人间者，益加怨切焉。"

拍尽《凉州》杖，画出风雷是拨声"，"一曲《凉州》今不清，边风萧飒动江城"，"满眼由来是旧人，那堪更奏《梁州曲》"，"昨夜蕃军报国仇，沙州都护破梁州"，"边将皆承主恩泽，无人解道取凉州"。皆王建、张祜、刘禹锡、王昌龄、高骈、温庭筠、张籍诸人诗也。[①]

这段文字总结了唐诗中记载表演《伊州》《凉州》的情景，这其中大部分其实都是摘遍或者曲破的表演。大曲之摘遍多为七言、五言，极少杂言，这与当时律诗的盛行有着相辅相成的关系，间接推动了文人的创作。《全唐诗》中以《凉州》为题的诗作亦为数不少。

如前文所述，大曲之摘遍在流传过程中通常曲名与大曲相同，但有时也会根据实际需要加上"歌"或者"破"的字样。在流传过程中，摘遍的曲名和形式乃至调式、主题都会发生变化，下面以大曲《甘州》为例进行说明。

（一）《甘州》本事考

甘州位于河西走廊，如今隶属于甘肃省张掖市。古甘州有着极其悠久的历史，《元和郡县图志》载："甘州，禹贡雍州之域。自六国至秦，戎、狄、月氏居焉。汉初为匈奴右地，武帝元鼎六年，使将军赵破奴出令居，乃分武威、酒泉地置张掖、敦煌郡。"可见在汉代甘州已隐然成为兵家重地，隋朝时甘州仍隶属于张掖，至唐代，甘州已成为独立郡县，《旧唐书》载："武德二年，平李轨，置甘州。天宝元年，改为张掖郡。乾元元年，复为甘州。"

《新唐书》有云："天宝乐曲，皆以边地名，若《凉州》《伊州》《甘州》之类。"由此可知，《甘州》曲名来源于地名，但关于其曲调来源，文献中少有记载。《通志》载："今之乐有《伊州》《凉州》《甘

① （宋）洪迈：《容斋随笔》，上海古籍出版社，1978，第185~186页。

州》《渭州》之类皆西地也。"可推知《甘州》本曲并非宫廷制作，而是产生于边塞。《碧鸡漫志》引《唐人西域记》："龟兹国王与臣庶知乐者，于大山间听风水声，均节成音。后翻入中国，如《伊州》《甘州》《凉州》，皆自龟兹致……"① 《凉州》《伊州》等边地大曲皆为节度使进献，由此或可推之，《甘州》一曲本为龟兹乐的一种，亦由某一位节度使进献于朝廷，而后又经过改造成为大曲。

（二）《甘州》之体式流变

大曲《甘州》并没有完整保存下来，除其名见载于《教坊记》大曲之篇名外，《乐府诗集》题名为《甘州》的只有一首五言，列于杂曲歌辞中。其他见于文献者题名后面往往加"乐""歌"字样，且体式多样，有五言、七言等多种形式，应为大曲的摘遍，其主要形式有：

《甘州》：

欲使传消息，空书意不任。寄君明月镜，偏照故人心。②

《甘州乐》：

燕路霸山远，胡关易水寒。茫茫风藻动，浍浍阳只闲。残月庐江白，老花菊岸丹。竹惊暖露冷，落叶寒飔阑。③

《甘州歌》：

月里嫦娥不画眉，只将云雾作罗衣。不知梦逐青鸾去，犹把花枝盖面归。④

① （宋）王灼：《碧鸡漫志》，《中国文学参考资料小丛书》第一辑第六册，古典文学出版社，1957，第72页。

② （宋）郭茂倩编《乐府诗集》卷八十，中华书局，1979，第1130页。

③ 陈尚君辑校《全唐诗补编》卷五十六，中华书局，1992，第1639页。

④ 《全唐诗》卷四七二，中华书局，1960，第5354页。

　　以上三首均产生于唐代，两首为五言，一首为七言，是典型的大曲摘遍体式。至五代时期，又有四种体式：《倒排甘州》《甘州子》《甘州遍》《甘州曲》。其记载唯见王灼《碧鸡漫志》："伪蜀毛文锡，有《甘州遍》，顾琼、李珣有《倒排甘州》，顾琼又有《甘州子》，皆不著宫调。"[①]所谓"倒排"，是将大曲排遍次序前后颠倒为之，但曲调体式不变。《倒排甘州》其辞今已不存，现录《甘州子》《甘州遍》《甘州曲》如下：

　　《甘州子》：

　　一炉龙麝锦帷傍，屏掩映，烛荧煌。禁楼刁斗喜初长，罗荐绣鸳鸯，山枕上，私语口脂香。

　　每逢清夜与良晨，多怅望，足伤神。云迷水隔意中人，寂寞绣罗茵，山枕上，几点泪痕新。

　　曾如刘阮访仙踪，深洞客，此时逢。绮筵散后绣衾同，款曲见韶容，山枕上，长是怯晨钟。

　　露桃花里小楼深，持玉盏，听瑶琴。醉归青琐入鸳衾，月色照衣襟，山枕上，翠钿镇眉心。

　　红炉深夜醉调笙，敲拍处，玉纤轻。小屏古画岸低平，烟月满闲庭，山枕上，灯背脸波横。[②]

　　《甘州遍》：

　　春光好，公子爱闲游，足风流。金鞍白马，雕弓宝剑，红缨锦襜出长楸。花蔽膝，玉衔头。寻芳逐胜欢宴，丝竹不曾休。美人唱，揭调是甘州，醉红楼。尧年舜日，乐圣永无忧。[③]

　　① （宋）王灼：《碧鸡漫志》，《中国文学参考资料小丛书》第一辑第六册，古典文学出版社，1957，第78页。
　　② 《全唐诗》卷八九四，中华书局，1960，第10098~10099页。
　　③ 《全唐诗》卷八九三，中华书局，1960，第10089页。

《甘州曲》：

> 画罗裙，能解束，称腰身。柳眉桃脸不胜春，薄媚足精神，可惜沦落在风尘。①

以上三种皆为长短句，已与唐时的五、七言体式有了较大不同。《甘州子》为组诗形式，与大曲的排遍方式非常像，应是《甘州》大曲排遍的变体。《钦定词谱》则在《甘州遍》下注曰"唐教坊大曲有《甘州》，凡大曲多遍，此则《甘州曲》之一遍也"②，且从其题名亦可知《甘州遍》为大曲《甘州》之摘遍。上引三种《甘州》之变体多为三言、六言句式，如本文第二章第四节论证，五、七言句式与三、六言句式在歌唱时节拍必然会有所不同，节奏会更加急促紧凑，可见大曲《甘州》流传至五代，在曲调节奏上有了较大的变化。

至宋代，《甘州》已不被列为大曲，但由其摘遍衍生出的各式小曲依然存在，并有了新的发展。王灼《碧鸡漫志》载："甘州，世不见，今仙吕调有曲破，有八声慢，有令，而中吕调有象甘州八声，他宫调不见也。"③由此记载及其他文献可知，大曲《甘州》流传至宋，又衍生出三种体式，即《八声甘州》《象甘州八声》《甘州令》。其中《甘州令》为小令，《八声甘州》则为长调慢词，皆始见于柳永：

> 冻云深，淑气浅，寒欺绿野。轻雪伴、早梅飘谢。艳阳天，正明媚，却成潇洒。玉人歌，画楼酒，对此景、骤增高价。
>
> 卖花巷陌，放灯台榭。好时节、怎生轻舍。赖和风，荡霁霭，

① 《全唐诗》卷八八九，中华书局，1960，第10047页。

② （清）陈廷敬、王奕清等纂，蔡国强考正《钦定词谱考正》，华东师范大学出版社，2017，第456页。

③ （宋）王灼：《碧鸡漫志》，《中国文学参考资料小丛书》第一辑第六册，古典文学出版社，1957，第78页。

廓清良夜。玉尘铺，桂华满，素光里、更堪游冶。

<div align="right">——《甘州令》①</div>

对潇潇、暮雨洒江天，一番洗清秋。渐风霜凄惨，关河冷落，残照当楼。是处红衰翠减，苒苒物华休。惟有长江水，无语东流。

不忍登高临远，望故乡渺邈，归思难收。叹年来踪迹，何事苦淹留。想佳人、妆楼颙望，误几回、天际识归舟。争知我、倚阑干处，正恁凝愁。

<div align="right">——《八声甘州》②</div>

自宋以后，《八声甘州》兼入词牌曲牌，其他体式则不多见。

（三）《甘州》之曲调类型

大曲《甘州》今虽不存，但其调式却可从文献中考之。《乐府诗集》载《乐苑》："《甘州》，羽调曲也。"另有《碧鸡漫志》载：

> 甘州，世不见，今仙吕调有曲破，有八声慢，有令，而中吕调有象甘州八声，他宫调不见也。凡大曲就本宫调制引序慢近令，盖度曲者常态。若象甘州八声即是，用其法于中吕调，此例甚广。③

故大曲《甘州》应是宫声为羽声的大曲。羽声下属有七调，分别为：般涉调、高般涉调、中吕调、正平调、高平调、仙吕调、羽调。据各类文献记载可知：《甘州》为羽调，《甘州》曲破、《甘州令》、《八声甘州》为仙吕调，《象甘州八声》则为中吕调。

在大曲的实际表演中，经常会有旋宫转调的情况发生，解曲与大曲

① （宋）柳永著，薛瑞生校注《乐章集校注》，中华书局，1994，第210页。
② （宋）柳永著，薛瑞生校注《乐章集校注》，中华书局，1994，第194页。
③ （宋）王灼：《碧鸡漫志》，《中国文学资料参考小丛书》第一辑第六册，古典文学出版社，1957，第78页。

本身调式不同，南卓《羯鼓录》载：

> 夫曲有不尽者，须以他曲解之，方可尽其声也。夫耶婆色鸡，当用枢柘急遍解之……（如柘枝用浑脱解，甘州用急了解之类是也。）①

由此可知，大曲《甘州》在表演过程中虽以羽调宫声为主，但有解曲。陈旸《乐书》云：

> 凡乐以声徐者为本，声疾者为"解"……及太宗朝有入破，意在曲终，更使其终繁促。然解曲乃龟兹、疏勒、夷人之制，非中国之音，削之可也。②

又云："唐明皇天宝中，乐章多以边地名曲，如《凉州》《甘州》《伊州》之类，曲终繁声，名为入破。"由此可知大曲《甘州》结束部分即"入破"，其曲调并非本曲，而是采用了《结了头》的曲调。《结了头》并无其他文献记载，任半塘《唐声诗》认为此处应该为《吉了头》之讹误。《吉了》为曲名，《旧唐书》载其隶属于《鸟歌万寿乐》，为武后所造，并云："武太后时，宫中养鸟能人言，又常称万岁，为乐以象之。"《唐会要》将《鸟歌万寿乐》归类于雅乐下属之燕乐，但对其调式并无记载。而王灼在《碧鸡漫志》中又明确记载《甘州》之曲破为仙吕调，故《甘州》曲破应是采用了《吉了》歌头的曲调，但调式依然属于羽声，只不过节拍急促，与之前摘遍的节奏不同。

另外，毛文锡《甘州遍》里有"美人唱，揭调是甘州"，张枢《风

①　（唐）南卓：《羯鼓录》，《中国文学参考资料小丛书》第一辑第六册，古典文学出版社，1957，第9页。

②　（宋）陈旸：《乐书》卷一百六十四，王耀华、方宝川主编《中国古代音乐文献集成》第二辑第九册，国家图书馆出版社，2012，第532页。

入松》（春寒懒下碧云楼）中亦有"数声揭调甘州"之语。"揭调"意
为声音很高的调子，由此可知《甘州》曲在演唱时声调较高。

（四）《甘州》之舞蹈

关于《甘州》的舞蹈类属，《乐府诗集》有明确记载："开元中，
又有《凉州》、《绿腰》……《甘州》、《回波乐》、《兰陵王》、《春莺
啭》、《半社渠》、《借席乌夜啼》之属，谓之软舞。"这段记载明确将
《甘州》归为"软舞"，但其具体舞容却不见于文献。陈旸《乐书》云：
"开成末，有乐人崇胡子能软舞，其腰支不异女郎也。然舞容有大垂
手，有小垂手，或象惊鸿，或如飞燕，婆娑舞态也，蔓延舞缀也。然则
软舞盖出体之自然，非此类欤？"① 从这段描述可得知，虽然《甘州》
舞蹈的具体形态不得而知，但是整个舞蹈风格应该是柔缓舒畅的，与其
音乐风格相匹配。

（五）《甘州》之主题演变

《甘州》既产于边塞之地，其辞亦应与边塞题材有关，但纵观
《甘州》曲辞留存，却并非如此。《乐府诗集》中留存五言《甘州》，
其辞隐约有征战离别之意："欲使传消息，空书意不任。寄君明月镜，
偏照故人心。"诗中深切表达了思妇的想念，但并无明确指向与边塞
相关。在内容上直接描写边塞之作的只有两首，《甘州乐》和《甘州
遍》：

> 《甘州乐》：
> 燕路霸山远，胡关易水寒。茫茫风藻动，浍浍阳只闲。残月庐
> 江白，老花菊岸丹。竹惊暖露冷，落叶寒飔阑。

① （宋）陈旸：《乐书》卷一百八十二，王耀华、方宝川主编《中国古代音乐文献集成》第
二辑第十册，国家图书馆出版社，2012，第155页。

《甘州遍》：

秋风紧，平碛雁行低，阵云齐。萧萧飒飒，边声四起，愁闻戍角与征鼙。青冢北，黑山西。沙飞聚散无定，往往路人迷。铁衣冷，战马血沾蹄，破蕃奚。凤皇诏下，步步蹑丹梯。

这两首为典型的描写边塞苦寒之作，如果说第一首只是以边塞为引，抒发自身情怀的话，那么第二首则是真切地描写了边塞环境的恶劣萧瑟和战争的冷酷无情，即使最后取得功名也是以"战马血沾蹄"的代价作为交换的。

而其他留存的《甘州》摘遍曲辞内容与甘州或者边塞就全无关系了，七言《甘州》全辞似在描写闺情，有飘飘欲仙之态，而长短句《甘州子》则颇有花间格调，整首辞描写了闺阁情态，更是与边塞无关。《甘州曲》的风格则与前两者一脉相承，《词律》则有注云："衍幸青城至成都山上青宫，随驾宫人皆衣画云霞道服，衍自制此曲与宫人唱和，本意谓神仙而在凡尘耳。后衍降中原，宫妓多沦落者，其语始验。"[①] 王衍辞描述宫人飘飘欲仙之态，总体还是偏重于女性体貌的描写，而《甘州遍·春光好》虽然主角是男性，却是浪荡闲游的公子，描写的依旧是和风尘女子寻欢的场面。

至宋代，《甘州》曲演变成《甘州令》《八声甘州》，作词之人甚多，但纵观留存词作，其曲辞内容并无明显的指向性，而是较为庞杂。《八声甘州》自柳永始创，以离别之意为主，与五言《甘州》情感相似，后世作品写离别内容也较多，但写其他主题的也不在少数，已经脱离词牌本义而只留存格式了。

综上所述，依照留存曲辞，《甘州》的曲辞主题可分为两类：一类为边塞主题，有描写战争艰苦及征人离别之意；另一类则与战争无关，主要描写闺阁情思或者公子闲游，另有离别之意尚存。而在诗歌体式

① （清）万树：《词律》，上海古籍出版社，1984，第78页。

上，《甘州》摘遍也从最开始的五言、七言的齐言模式逐步转向杂言长短句，这都是大曲之摘遍在流传过程中的典型特征。

三 大曲与其他曲目结合——《突厥三台》考

大曲在初始阶段都是在一个调式内贯穿始终的，随着曲调的逐渐丰富，出现了以多个调式进行表演的大曲，即使是同一宫调贯穿始终的大曲也会被进行移调演奏，有的大曲本身就是由两首曲目进行旋宫转调结合而成，今以《突厥三台》为例考之。

（一）创调与本事考索

《三台》之曲，《乐府诗集》载有韦应物二首、《上皇三台》一首，作者不察；①《宫中三台》二首，《江南三台》四首，作者均为王建。以上九首，均无明确记载其为大曲。同时，《教坊记》曲名记有《三台》及《怨陵三台》，题名中含"三台"并明确指出其为大曲者，唯《突厥三台》一首。其作者于《乐府诗集》中无载，但《万首唐人绝句》中则记为盖嘉运进献。乐府诗题中相似之题颇多，可称为系列。此类曲目往往最初以本事为名，后经演变，在题名之前加以地名以示内容分别，如《少年行》有《渭城少年行》《长安少年行》等，所谓"同调异名"也。而《江南三台》《宫中三台》《突厥三台》具体内容亦与题名相应，由此观之，似可将《突厥三台》算作《三台》"同调异名"之曲。"三台"之名，来源纷说，《乐府诗集》载：

> 《后汉书》曰："蔡邕为侍御史，又转持书侍御史，迁尚书。三日之间，周历三台。"冯鉴《续事始》曰："乐府以邕晓音律，

① 关于《上皇三台》的作者问题，说法不一：《乐府诗集》中此诗作者姓名不具，而《万首唐人绝句》及《全唐诗》中认为乃韦应物之作，又有沈雄《古今词话》等认为乃李后主之作。但韦应物诗集中并无此诗，故不可断为韦作。而李后主作此诗之说法也并无实证可考。王仲闻《南唐二主辞校订》中亦对此事进行过考证，同样认为此诗并非韦作，亦不可视为李作。本文即采取此种说法。

制《三台曲》以悦邕，希其厚遗。"刘禹锡《嘉话录》曰："三台送酒，盖因北齐高洋毁铜雀台，筑三个台。宫人拍手呼上台送酒，因名其曲为《三台》。"李氏《资暇》曰："《三台》，三十拍促曲名。昔邺中有三台，石季龙常为宴游之所。乐工造此曲以促饮。"未知孰是。《邺都故事》曰："汉献帝建安五年，曹操破袁绍于邺。十五年筑铜雀台，十八年作金虎台，十九年造冰井台，所谓邺中三台也。"《北史》曰："齐文宣天保中营三台于邺，因其旧基而高博之。九年台成，改铜爵曰金凤，金虎曰圣应，冰井曰崇光"云。[①]

关于"三台"之确指，以上诸说均不相同，但其共同之处在于认为《三台》之曲因实地"三台"之名而成。然程大昌《演繁露》乃云："众乐未作，乐部首一人举板连拍三声，然后管色以此振作。"[②] 方以智《通雅》引李涪《刊误》亦有类似说法，以为此乃"三台"真正所指。李健正先生在《大唐长安音乐风情》中考证，"任何弱拍开始的曲子，曲前都可以敲三声拍板，目的是给出一个节拍速度"[③]，由此可知，"三台"之名确有实地来源，而非因音乐形式命名。同时，由引文可知，《三台》曲本为促酒而作，多用于酒筵之上。《唐摭言》中记载了胡证与裴度宴饮之事：

　　证饮后，到酒一举三钟，不啻数升，杯盘无余沥……谓众人曰："鄙夫请非次改令，凡三钟引满，一遍三台，酒须尽，仍不得有滴沥。犯令者一铁踦。"证复举三钟。次及一角抵者，凡三台三遍，酒未能尽，淋漓逮至并座。证举踦将击之。群恶皆起，设拜叩头乞命，呼为神人。[④]

① （宋）郭茂倩编《乐府诗集》卷七十五，中华书局，1979，第1058页。
② 周翠英：《〈演繁露〉注》，中国社会科学出版社，2018，第224页。
③ 李健正：《大唐长安音乐风情》，河北大学出版社，2010，第71页。
④ （唐）王定保著，姜汉椿校注《唐摭言校注》，上海社会科学院出版社，2003，第58页。

由此记载来看，《三台》既为促酒之令，很明显节奏较为急促，而在如此短暂的时间内，明显没有伴舞的存在。而唐大曲形制宏大，有歌舞数遍，由此可知，《三台》绝非大曲。

就内容而言，《三台》似乎并无明确指向。现存的《三台》之辞，内容纷杂，并不统一，盖因其原本为劝酒而作，故词句必依当时之情景，并无定式。但总体而言，有慨叹岁月蹉跎的趋势："年岁""花落花开"这种时间标志性词语在辞中多处出现，叹息时间流逝之意颇为明显，如"一年一年老去，明日后日花开""朝愁暮愁即老，百年几度三台"。如前所述，乐府中有题名相似者多为同调，前面题名细化不过为具体内容所指。乍观《三台》所存之辞，亦是如此。《宫中三台》写宫中事，《江南三台》写江南景，《突厥三台》亦写边地，均与题名相合。但细观之却又不尽然，除《突厥三台》外，其余各首虽内容不同，情感指向性却非常相似，多有珍惜岁月之意。《突厥三台》则是描述边地情景，发征夫思妇之幽怨，与众不同。由此看来，《突厥三台》是否为《三台》同调异名之曲有待商榷，此为疑点一。

观《三台》现存之辞，以六言为主，四句至八句不等，可知六言为《三台》的主要形式，至宋代有《伊州三台》词牌，依然保存有前四句为六言的形式，应为唐代曲子的留存。唐代曲子，不论大小，无论是"依调填辞"，还是"选诗入乐"，歌辞必要受音乐之限。《三台》之辞既然可歌，那么其曲辞必然要与音乐节拍相和，而六言格式的规定便应与曲子自身的节拍相关。《词源》载"又非慢二急三拍与三台相类也"，明确指出"慢二急三"是《三台》特有的节拍形式。若《突厥三台》调式与《三台》相同，那么其歌辞也必为六言，但实际却为七言，即大曲中最常见的形式。依现存长安古乐谱及日本所存《五弦琴谱》来看，《三台》曲谱配辞的最佳形式是六言四句或是八言，也就是说字数为偶数的句子更适用于其曲谱。① 那么《突厥三台》之七言则不合于

① 庄永平：《论〈三台〉词调结构——兼论慢二急三节拍形式》，《交响（西安音乐学院学报）》1994年第1期，第13页。

《三台》原本之曲，如此看来，仅依题名细化之观点就把《突厥三台》定为《三台》及其他题名细化之《三台》的同调异名之曲，其论据是不够充分的，此为疑点二。

　　既可知《突厥三台》与《三台》的曲调并不能完全相符，那么题名中"突厥"二字便当别有他意，而不是单纯揭示内容。《万首唐人绝句》中将此诗标注为盖嘉运进，由此可见《突厥三台》之曲本不存于宫中。而大曲由边地进献者往往或冠以边地之名，如《伊州》《凉州》等；或冠以域外之名，如《霓裳》本为《婆罗门》。由此似可推知《突厥三台》之"突厥"二字出于另一曲目。任半塘《教坊记笺订》中引《朝野金载》谓"唐龙朔已来人唱歌，名'突厥盐'"，认为《突厥三台》与《突厥盐》相关[1]。而盖嘉运进献此曲正在龙朔之后玄宗之时，那么任先生的推测首先在时间上是成立的。《突厥盐》现今无辞可考，但于《羯鼓录》中有调名传世，属太簇商，而《唐会要》中载《三台》属林钟羽。两者调式不同，似乎不可融为一曲，但《突厥三台》既类属于大曲，自有唐大曲的宫调特点。众所周知，唐大曲形制庞大，其宫调构成大体呈现两种方式：有一些曲目所属宫调单一，如《破阵乐》，《乐府诗集》载"破阵乐，商调曲也"；而其他曲目则在实际表演的过程中根据需要进行移宫转调，也就是"犯声"。陈旸《乐书》载：

　　　　乐府诸曲自古不用犯声，以为不顺也。唐自天后末年，剑器入浑脱始为犯声之始。剑器宫调，浑脱角调，以臣犯君，故有犯声。明皇时乐人孙处秀善吹笛，好作犯声，时人以为新意而效之……五行之声所司为正，所欹为旁，所斜为偏，所下为侧，故正宫之调正犯黄钟宫，旁犯越调，偏犯中吕宫，侧犯越角之类。[2]

① （唐）崔令钦撰，任半塘笺订《教坊记笺订》，中华书局，2012，第156页。
② （宋）陈旸：《乐书》卷一百六十四，王耀华、方宝川主编《中国古代音乐文献集成》第二辑第九册，国家图书馆出版社，2012，第532页。

依陈旸之记载可知，"犯声"起于武后之时，在玄宗朝得到广泛应用，首先，这与《突厥三台》创制时间相符。其次，从"犯声"的规则来看，《剑器》属宫调，《浑脱》属角调，二者属宫角相犯。而关于犯声的其他记载有元稹《何满子歌》中的"商羽相犯"，《突厥盐》和《三台》恰符合这一情况。同时，《突厥三台》曲名构成方式同《剑器浑脱》和《散手破阵乐》一样，都是由原来两支曲名直接相合而成。"犯声"这一转调手法之所以广泛使用，很大原因在于乐曲在实际演奏时需要在结尾做一个收束。南卓《羯鼓录》载：

> 夫曲有不尽者，须以他曲解之，方可尽其声也。夫耶婆色鸡，当用枫柘急遍解之……（如柘枝用浑脱解，甘州用急了解之类是也。）[1]

陈旸《乐书》云：

> 凡乐以声徐者为本，声疾者为"解"。自古奏乐曲终更无他变，隋炀帝以清曲雅淡，每曲终多有解曲，如《元亨》以《来乐》解，《火凤》以《移都师》解之类，是也。及太宗朝有入破，意在曲终，更使其终繁促。[2]

当解曲即"入破"的部分与之前宫调不符时，就势必要用"犯声"来解决。而《突厥三台》作为大曲，必用"入破"这一部分作为结尾，"入破"的曲调特点就是节拍急促，这恰恰也与小曲《三台》作为酒令节拍急促的特点相符。

[1] （唐）南卓：《羯鼓录》，《中国文学参考资料小丛书》第一辑第六册，古典文学出版社，1957，第9页。

[2] （宋）陈旸：《乐书》卷一百六十四，王耀华、方宝川主编《中国古代音乐文献集成》第二辑第九册，国家图书馆出版社，2012，第532页。

另外，如前所述，《突厥三台》其辞虽只存一摘遍，但形式为七言无疑，这亦符合因"犯声"而变调从而形式与旧曲本身不甚一致的情况。小曲《三台》置于整首大曲的结尾，节拍急促，演奏时与舞蹈配合，并不需要歌辞。

综上所述，《突厥三台》一因主题指向上与《三台》其他之辞相异，二因格式上与《三台》之"慢二急三"之节拍不符，故不能认定其为《三台》同调异名之曲。经考证可知，大曲《突厥三台》之曲调乃《突厥盐》与《三台》二曲通过"犯声"的形式融合而成。而由其形成过程亦可推知，应先有《三台》《突厥盐》传唱，后经盖嘉运整理，合成新曲，进献于朝廷，由此得《突厥三台》。

（二）调式与节拍考索

大曲与小曲、杂曲有别，盖因其音乐形态复杂，有歌无舞不得称之，有舞无歌不得称之，有歌有舞无排遍亦不得称之。故《突厥三台》与其他调式《三台》不同之处甚多，对其音乐形态的考察亦能窥知其曲调的演化。

如前所述，《突厥三台》乃《突厥盐》与《三台》二曲依"犯声"之法结合而成，其调式并不是一以贯之的，而是由太簇宫转入林钟宫。此外，《钦定词谱》云："《三台》皆用六字成句，观赵师侠词，前后起六句亦作六言，犹沿唐人旧体。若两结摊破六字二句为五字一句，七字一句，则新声矣，故另编一体。"[1]

宋人将六言视为《三台》之本体，以七言为新声。但《突厥三台》在唐朝已经是形制完备之曲，宋人却未将其纳入《三台》曲中。可见其调式复杂，并不能与《江南三台》《宫中三台》一样等同视之，由此从侧面再次论证《突厥三台》并不是《三台》的同调异名之曲。

《三台》之节拍有非常显著的特点，即"慢二急三"，古人多有论

[1] （清）陈廷敬、王奕清等纂，蔡国强考正《钦定词谱考正》，华东师范大学出版社，2017，第 215 页。

述，如张炎《词源》："法曲之序一片，正合均拍。俗传序子四片，其拍颇碎，故缠令多用之。绳以慢曲八均之拍不可。又非慢二急三拍与《三台》相类也。"①"慢二急三"拍之特点在于每小节三拍，慢拍为一拍，"急三"拍的时值则相当于一个慢拍的时值。其隶属奇型拍，与我国古代乃至现代戏曲中常见的"一板三眼"的四拍式偶型拍不同，但在敦煌舞谱中却多见，是唐曲的一种重要节拍形式。《三台》正是采用了这种节拍形式，这种三拍子的曲调也就决定了《三台》以六言为主的歌辞结构。若为七言，则不能很好地将衬字加入原本的三拍形式中。那么《突厥三台》之所存七言摘遍必不可能在演唱时为"慢二急三"节奏。同时，大曲的节拍形式与其他曲子不同：

> 急慢相间的击拍法，只限于燕乐杂曲；而大曲（例如大型法曲），则并非如此。大曲注重使用"笼拍"（鼓拍子），其击拍法相当严谨。中国近现代民间音乐的击板法，正是继承了这个传统原则。故唐传日本的古谱中专有"乐拍子"一语，系指"大曲"（及"中曲"）拍子，以区别于作为酒令歌舞曲的燕乐杂曲的"令舞拍子"，因为后者的拍子是急慢相间。②

那么，"慢二急三"的节拍在《突厥三台》中就一定不存在吗？未必尽然。据《敦煌舞谱》可知，《三台》之舞为唐代最常见的舞蹈之一，其"慢二急三"的节拍广泛应用于各类曲子之中。③唐大曲乃歌舞结合的一种表演形式，其排遍以歌唱为主，入破以舞蹈为主，排遍的节奏又与入破的节奏完全不同，那么我们完全有理由认为在舞曲部分，

① （宋）张炎著，蔡桢疏证《词源疏证》，中国书店影印版，1985，第14页。

② 何昌林：《唐代酒令歌舞曲的奇拍型机制及其历史价值（下）（从〈敦煌舞谱〉看唐代音乐的节拍体制）》，《交响（西安音乐学院学报）》1993年第1期，第14页。

③ 关于"慢二急三"拍到底形式如何，前人多有考证，如任半塘、王光祈先生等，但均在敦煌舞谱发现之前，各有疏漏之处。故本文采用席臻贯《唐乐舞"慢二急三"（慢四急七）之谜钩玄——敦煌舞谱交叉研考之五》一文中的结论。

《突厥三台》采用了"慢二急三"的节拍形式，而在摘遍部分则采用了大曲通用的节拍形式以便歌唱。

（三） 与同名小曲共存及后期演化问题考索

《突厥三台》虽是经《突厥盐》和《三台》二曲整合而成，但这并不意味着在大曲《突厥三台》出现之后其他曲子就不存在。在大曲《突厥三台》作为表演形式的同时，小曲《三台》亦在不同场所进行表演。《教坊记》和《唐会要》里均有《三台》曲名的记载。大曲与同名小曲并存的情况在唐代很多，《教坊记》里有颇多记载，但《突厥三台》之情况又略有不同。诸如《凉州》《六么》等分明是先有大曲后有小曲摘遍，但《突厥三台》乃是由《三台》与《突厥》合成，故先有小曲后成大曲，且小曲始终保持独立性。同时，小曲亦可能同样通过"犯声"与其他曲调相结合，成为新的曲子。除了《突厥三台》之外，另一典型代表则是《西河三台狮子舞》，由《西河》、《三台》和狮子舞组合而成。但《西河》与《三台》调同属林钟宫，故不存在旋宫转调一说。《唐会要》《教坊记》中对这些曲名都有记载，或并列于同一宫名下，亦可证明其时乃众曲并存，同时各有交错。值得注意的一点是，无论是《突厥盐》还是《西河》，其曲都具有边地色彩。这恰好反映了当时外来新声与传统正声相互交融的情况。其形成过程可总结为：先有《三台》之曲传至边地，与边塞之曲结合，经过整理后又传至朝廷成为新的乐舞。这种流传整合的形式一直延续至宋，虽未必经历"朝廷→边塞→朝廷"的地理过程，但其音乐流程大致相同，即与边塞大曲相结合形成新的曲目。如《伊州三台》《伊州三台令》，二者皆为长短句，已不复唐时之整齐样式，但依然从中可辨对唐曲的承传。《伊州三台令》以六言为主，显然继承了《三台》"慢二急三"的节奏。而《伊州三台》则是五、七言相杂，表现出"犯声"的痕迹。此外，金代有《梁州三台》，元代有《熙州三台》，《伊州》《梁州》《熙州》均为唐大曲，且均属边地。

《三台》是应用范围非常广的曲目，其特殊的节奏使其广泛应用在宴席之上，歌舞皆有可观者。此外，在宋代，《三台》具备多种调式，见于《宋史》记载者即有正宫、南吕宫、道调宫、越调、南吕调、仙吕宫、高宫、小石调、大石调、高大石调、小石角、双角、高角、大石角、歇指角、林钟角、越角、高般涉调、黄钟羽、平调、林钟商、歇指调、中吕调、般涉调，[①] 音域覆盖范围之广令人惊叹，其实用性可见一斑。在具备如此多调式的情况下，和其他曲目结合就更为容易，几乎可以避免"犯声"了。由此可见，大曲或小曲采用与旧有曲目相结合的方式成为新声需基本具备两个条件：第一，被结合之曲具有强烈风格，如《突厥盐》《伊州》等具有明显边地色彩，《三台》之曲具备独特的"慢二急三"形式；第二，被结合之曲应用范围广泛。这样既确认了新曲目的观赏性，又保证了新曲目的传播性。

综上所述，《突厥三台》乃《突厥盐》与《三台》二曲应用了"犯声"的形式结合而成，并不是《三台》《江南三台》等曲的同调异名之曲。其在表演时应有转调的过程，在摘遍部分继承《突厥盐》之调，采用七言句式，舞曲部分则进行转调，保留《三台》之"慢二急三"形式。其流变过程是边地曲目（即外来新声）与传统正声相整合再扩散的一个过程，在地域上应经过了"中央→边塞→中央→四方"的方位路程。这种模式被后世所继承，宋、金、元分别有《伊州三台》《梁州三台》《熙州三台》传世，虽已并非大曲，但通过对其歌辞形式及所属宫调的考察可知，其演化过程与《突厥三台》如出一辙。边地曲目与传统正声结合形成新的曲目是大曲形成的重要形式之一，其结合对歌辞的创作形式和内容都有着重要影响。且在形成新声之时，旧有曲目并没有消失，还可能继续与他曲结合，如《西河三台狮子舞》，这些都反映了在当时的文化交流背景下，外来新声对传统乐曲的冲击及再造。

① 《宋史》卷一百四十二，中华书局，1985，第 2244 页。

第二节 唐大曲流变原因

上节阐述了唐大曲流变的几种方式：第一种为大曲自身演化出多种演出形态；第二种为大曲之摘遍或者曲破部分被单独传唱，然后进一步演化出多种形式乃至成为独立曲目；第三种为大曲与其他曲目以旋宫转调的方式进行结合。本节将在上节分析现象的基础上进一步探讨唐大曲流变的原因。唐大曲流变之原因主要有三。

一 表演场合的限制

对于大曲之规模，本书已进行过多次或详细或简略的阐述。大曲本身就是产于宫廷的艺术表现形式，其规模宏大，若要完整表演，取得最佳艺术效果，也唯宫廷才能承担这一任务。一场完整的大曲表演不仅需要技艺精湛的乐工舞伎，还需要场地、舞衣、道具的配合。太宗制《破阵乐》舞者皆穿甲胄持戟，玄宗之《破阵乐》就引军队列于四方，更有大象、犀牛上场，即使是《霓裳》这样风格婉约的舞蹈也需要舞者穿霞帔罗裳，花钿累累，对于宫廷之外的表演场合，这些都难以实现，即使努力去模仿也不会取得与宫廷一样的效果。因此，在宫廷之外的表演将大曲的规模进行缩减可谓是必然之事。即使在宫廷内部，平常大曲之表演也并不会表演全套，如《破阵乐》明确规定只有在冬至朝会及大型庆典上演奏，玄宗也只是在大酺宴请百官之时才会摆出浩大的声势。至于在民间，大曲之摘遍、曲破单独表演就更是常见了。

二 乐律的发展及乐工的探索

大曲之声调趋向复杂化、多样化与当时的音乐发展情况是密不可分的。经济发展与异域交流增多使外来音乐大量传入，加上帝王的倡导，唐代音乐达到了前朝所未有的新高度。汉魏时期的音乐理论被弃用，取

而代之则是新的音阶调式规则的确立，即燕乐二十八调：

> 自周、陈以上，雅郑混杂而无别。隋文帝始分雅、俗二部，至唐更曰"部当"。
>
> 凡所谓俗乐者，二十有八调……皆从浊至清，迭更其声，下则益浊，上则益清，慢者过节，急者流荡。[①]

> 隋高祖诏求知音者，郑译得西域苏祗婆七旦之声，求合七音八十四调之说，由是雅俗之乐，皆此声矣。[②]

由此，亦产生了一大批熟悉音乐理论并能够实际应用的音乐家，这些音乐家被朝廷所重用：

> 唐开元中，乐工李龟年、彭年、鹤年兄弟三人，皆有才学盛名。彭年善舞，鹤年、龟年能歌，尤妙制《渭川》，特承顾遇。于东都大起第宅，僭侈之制，逾于公侯。[③]

在这样的氛围下，有能力的音乐家为了使大曲具有更高的艺术性，对大曲的曲调进行改编整合甚至再造也就是自然而然的事情了。

三 安史之乱的影响

安史之乱给唐朝的一切政治、经济及社会生活都造成了极大的动荡，对文化艺术的影响自然也不能例外。实际上，安史之乱对唐大曲的影响极为巨大，如果说前面所述两个原因是唐大曲自身的性质造成的流

① 《新唐书》卷二十二，中华书局，1975，第473页。
② 《辽史》卷五十四，中华书局，1974，第885页。
③ （唐）郑处海：《明皇杂录》，田廷柱点校，《唐宋史料笔记丛刊》，中华书局，1994，第27页。

变为内因，那么安史之乱就是唐大曲流变的外因，而且这个外因作用力是急速的，席卷式的。安史之乱使大批优秀乐工乐伎失去了赖以生存的音乐土壤，流落到民间。即使如李龟年这样著名的音乐家也不能幸免，杜甫那首著名的《江南逢李龟年》就是描写安史之乱后在江南遇到李龟年的场景，昔日在达官显贵宅中进行精彩表演已如梦幻，逝去难寻。再如前章所述胡二姐和骆供奉因歌相认的故事可能在当时并不是偶发性事件。大批艺人沦落到民间一方面使许多大曲在宫廷的表演不复开元天宝时的盛况，另一方面，乐工流落到民间之后依然要靠自己的音乐才能谋生，无形之中促进了大曲在地方上的传播，提高了民间音乐水平。

总体而言，安史之乱对唐大曲的繁荣发展是一个巨大的打击，许多曲目及音乐人才在战乱中损失。安禄山占领长安之后亦聚集失散梨园及教坊弟子，《明皇杂录》载：

> 天宝末，群贼陷两京，大掠文武朝臣及黄门宫嫔乐工骑士，每获数百人……禄山尤致意乐工，求访颇切，于旬日获梨园弟子数百人。群贼因相与大会于凝碧池……乐既作，梨园旧人不觉歔欷，相对泣下，群逆皆露刃持满以胁之，而悲不能已。有乐工雷海清者，投乐器于地，西向恸哭。逆党乃缚海清于戏马殿，支解以示众，闻之者莫不伤痛。王维时为贼拘于菩提寺中，闻之赋诗曰：“万户伤心生野烟，百官何日更朝天。秋槐落叶空宫里，凝碧池头奏管弦。”①

尽管安禄山亦是通晓音律之人，但此时梨园弟子之境况与安史之乱前已完全不能比拟了，有气节如雷海清者更是以身殉国，在这样的情景之下，性命尚不能保全，更无法提钻研音乐使曲目有更高的艺术水

① （唐）郑处诲：《明皇杂录》，田廷柱点校，《唐宋史料笔记丛刊》，中华书局，1994，第41页。

平了。

这样大的冲击在平定安史之乱以后也并不能回缓,《破阵乐》在太宗时演奏有上百人,在玄宗时演奏有数百人,而至中唐:

> 咸通间,诸王多习音声、倡优杂戏,天子幸其院,则迎驾奏乐。是时,藩镇稍复舞《破阵乐》,然舞者衣画甲,执旗旆,才十人而已。盖唐之盛时,乐曲所传,至其末年,往往亡缺。[①]

所存大曲即使尽力想去恢复也是较为困难的事情了。

第三节　唐大曲对宋大曲的影响

唐大曲对后世的影响可谓是多方面的,在音乐、文学、戏剧方面都为后世的创作提供了基础和诸多素材。唐大曲对宋大曲的影响最为直接和深远。

首先,唐大曲虽然经安史之乱后失散众多曲目,但仍有许多曲目留存至宋代,经过进一步改造,形成新的大曲。

> 所奏凡十八调、四十大曲:一曰正宫调,其曲三,曰《梁州》《瀛府》《齐天乐》;二曰中吕宫,其曲二,曰《万年欢》《剑器》;三曰道调宫,其曲三,曰《梁州》《薄媚》《大圣乐》;四曰南吕宫,其曲二,曰《瀛府》《薄媚》;五曰仙吕宫,其曲三,曰《梁州》《保金枝》《延寿乐》;六曰黄钟宫,其曲三,曰《梁州》《中和乐》《剑器》;七曰越调,其曲二,曰《伊州》《石州》;八曰大石调,其曲二,曰《清平乐》《大明乐》;九曰双调,其曲三,曰《降圣乐》《新水调》《采莲》;十曰小石调,其曲二,曰《胡渭

① 《新唐书》卷二十二,中华书局,1975,第478页。

州》《嘉庆乐》；十一曰歇指调，其曲三，曰《伊州》《君臣相遇乐》《庆云乐》；十二曰林钟商，其曲三，曰《贺皇恩》《泛清波》《胡渭州》；十三曰中吕调，其曲二，曰《绿腰》《道人欢》；十四曰南吕调，其曲二，曰《绿腰》《罢金钲》；十五曰仙吕调，其曲二，曰《绿腰》《彩云归》；十六曰黄钟羽，其曲一，曰《千春乐》；十七曰般涉调，其曲二，曰《长寿仙》《满宫春》；十八曰正平调，无大曲，小曲无定数。不用者有十调：一曰高宫，二曰高大石，三曰高般涉，四曰越角，五曰大石角，六曰高大石角，七曰双角，八曰小石角，九曰歇指角，十曰林钟角。乐用琵琶、箜篌、五弦琴、筝、笙、觱栗、笛、方响、羯鼓、杖鼓、拍板。①

从曲名可以看出，宋大曲之曲名大部分继承自唐大曲，在乐器的使用上也和唐大曲大同小异。而其他未列入宋大曲曲目的唐大曲仍在宋代保持着生机活力，经常在宴会或是其他场合被演奏，《武林旧事》载：

> 十月二十二日，今上皇帝会庆圣节……午初，至载忻堂排当，官家换素帽儿，太后赐官里女乐二十人，上再拜谢恩。并教坊都管王喜等，进新制《会庆万年·薄媚》曲破，对舞。并赐银绢。
> 太上召小刘贵妃，独吹白玉笙《霓裳》中序，上自起执玉杯，奉两殿酒，并以累金嵌宝注碗、杯盘等赐贵妃。②

《霓裳》曲在唐代就已经零落，只有片段留存，但其并没有衰亡，仍然被宋人所喜爱。历经战乱被保留下来并加以改造后的其他大曲更是常常被演奏。《凉州》《薄媚》仍然是非常流行的曲目，黄庭坚就有"舞回脸玉胸酥，缠头一斛明珠。日日梁州薄媚，年年金菊茱萸"之句。又有《能改斋漫录》载：

① 《宋史》卷一百四十二，中华书局，1977，第3349页。
② （宋）周密著，李小龙、赵锐评注《武林旧事》卷七，中华书局，2007，第200~205页。

张芸叟《南迁录》，载其："以元丰中，至衡山谒岳祠，有乐工六十四人隶祠下。每岁立夏之日致祠，潭州通判与县官，备三献奏曲侑神。初曰《苏合香》，次曰《黄帝盐》，终曰《四朵子》。三曲皆开元中所降也，至今不废。器服音调，与今不同。然其曲甚长，自四更始奏，至旦方罢，祠官颇以为劳，多从杀灭。"①

可见虽然唐时大曲如《苏合香》等在宋代仍有演出，但整体面貌已经与唐时大不相同了。《挥麈录》里记述了宣和元年九月十二日，宋徽宗邀请蔡京等人宴饮之事，在酒过数巡之后，宋徽宗使人演奏了《兰陵王》："再坐，彻女童，去羯鼓。御侍奏细乐，作《兰陵王》《扬州散》古调，酬劝交错。"② 值得一提的是，《兰陵王》在当时已成为词牌，文人所作与曲子本事相去甚远，但此处乃奏"古调"，与时下风气不同。且用"细乐"，撤羯鼓，可见此曲为管弦之曲，与前述《兰陵王》舞蹈为软舞风格相符。唐代大曲流传多为摘遍或曲破，因此宋大曲应是在此基础上进行进一步的增补从而形成的完整的大曲。

其次，宋大曲在结构上亦继承了唐大曲，王灼《碧鸡漫志》载："凡大曲有散序、靸、排遍、攧、正攧、入破、虚催、实催、衮遍、歇指、杀衮，始成一曲，此谓大遍。"③ 其与唐大曲散序、中序、破三大段的结构实际一致，只不过中间加入更多细致的指令上的称谓。如王珪《宫词》云："两班齐贺玉关清，新奏《熙州》曲破成。画鼓连声催攧遍，内人多半未知名。"④ 诗中描写了演奏《熙州》曲破的情景，里面提到了"催攧"，可见"催攧"乃属于曲破的一部分，其特点是节奏极快，且亦有多遍。因其传承关系，宋代同名大曲虽较唐时有很大变化，

① （宋）吴曾：《能改斋漫录》卷五，上海古籍出版社，1979，第105～106页。
② （宋）王明清：《挥麈录》，穆公校点，《宋元笔记小说大观》，上海古籍出版社，2001，第3805页。
③ （宋）王灼：《碧鸡漫志》，《中国文学参考资料小丛书》第一辑第六册，古典文学出版社，1957，第77页。
④ （宋）王珪：《宫词》，《全宋诗》第九册，北京大学出版社，1999，第5998页。

但仍可从宋代大曲中窥得唐时大曲之面貌，以补唐代资料之不足，如《剑器》。

《剑器》为唐代著名舞蹈，其经常与《浑脱》移宫转调，所谓"《剑器》用《浑脱》解"是也，但《剑器》在唐代所留存资料不多，无法推断其舞容，只可知其属于健舞。杜甫有著名的《观公孙大娘弟子舞剑器行》：

> 昔有佳人公孙氏，一舞剑器动四方。观者如山色沮丧，天地为之久低昂。㸌如羿射九日落，矫如群帝骖龙翔。来如雷霆收震怒，罢如江海凝清光。绛唇珠袖两寂寞，晚有弟子传芬芳。临颍美人在白帝，妙舞此曲神扬扬。与余问答既有以，感时抚事增惋伤。先帝侍女八千人，公孙剑器初第一。五十年间似反掌，风尘澒洞昏王室。梨园弟子散如烟，女乐馀姿映寒日。金粟堆前木已拱，瞿唐石城草萧瑟。玳筵急管曲复终，乐极哀来月东出。老夫不知其所往，足茧荒山转愁疾。

全诗非常形象地描绘了《剑器》舞的特点，但因诗词描写从虚处入手，对具体舞容仍不能详细得知，比如最重要的一点——《剑器》舞究竟手中是否拿剑一类的道具，诗中无法判断。但《剑器》舞流传至宋代，记载却颇为详细。《宋史》载："队舞之制，其名各十。小儿队凡七十二人……二曰剑器队，衣五色绣罗襦，裹交脚帕头，红罗绣抹额，带器仗。"

唐代《剑器》貌似为独舞，舞者最有名者乃公孙大娘，但既为大曲，亦可能有群舞领舞之别。宋代《剑器》很明显记载为队舞，且皆为孩童，穿锦衣，戴幞头，又戴抹额，手中拿器仗，但没有说明究竟是何器仗。宋代文人史浩完整记载了《剑器》舞的表演过程：

> 二舞者对厅立茵上。竹竿子勾，念：伏以玳席欢浓，金尊兴

逸。听歌声之融曳，思舞态之飘摇。爰有仙童，能开宝匣。佩干将莫耶之利器，擅龙泉秋水之嘉名。鼓三尺之莹莹，云间闪电；横七星之凛凛，掌上生风。宜到芳筵，同翻雅戏。

二舞者自念：伏以五行擢秀，百炼呈功。炭炽红炉，光喷星日；硎新雪刃，气贯虹霓。斗牛间紫雾浮游，波涛里苍龙缔合。久因佩服，粗习回翔。兹闻阆苑之群仙，来会瑶池之重客。辄持薄技，上侑清欢。未敢自专，伏候处分。

竹竿子问：既有清歌妙舞，何不献呈。

二舞者答：旧乐何在。

竹竿子再问：一部俨然。

二舞者答：再韵前来。

乐部唱剑器曲破，作舞一段了，二舞者同唱霜天晓角：

荧荧巨阙。左右凝霜雪。且向玉阶掀舞，终当有、用时节。　　唱彻。人尽说。宝此制无折。内使奸雄落胆，外须遣、豺狼灭。

乐部唱曲子，作舞剑器曲破一段。（舞罢，二人分立两边。别两人汉装者出，对坐，卓上设酒果。）竹竿子念：伏以断蛇大泽，逐鹿中原。佩赤帝之真符，接苍姬之正统。皇威既振，天命有归。势虽盛于重瞳，德难胜于隆准。鸿门设会，亚父输谋。徒矜起舞之雄姿，厥有解纷之壮士。想当时之贾勇，激烈飞扬；宜后世之效颦，回旋宛转。双鸾奏技，四座腾欢。

乐部唱曲子，舞剑器曲破一段。（一人左立者上茵舞，有欲刺右汉装者之势，又一人舞进前翼蔽之。舞罢，两舞者并退，汉装者亦退。复有两人唐装者出，对坐。卓上设笔砚纸，舞者一人换妇人装立茵上。）竹竿子勾，念：伏以云鬟耸苍壁，雾縠罩香肌。袖翻紫电以连轩，手握青蛇而的皪，花影下、游龙自跃；锦茵上、跄凤来仪。轶态横生，瑰姿谲起。倾此入神之技，诚为骇目之观。巴女心惊，燕姬色沮。岂唯张长史草书大进，抑亦杜工部丽句新成。称妙一时，流芳万古。宜呈雅态，以洽浓欢。

乐部唱曲子，舞剑器曲破一段，（作龙蛇蜿蜒曼舞之势。两人唐装者起。二舞者、一男一女对舞，结剑器曲破彻。）竹竿子念：项伯有功扶帝业，大娘驰誉满文场。合兹二妙甚奇特，堪使佳宾醑一觞。霍如羿射九日落，矫如群帝骖龙翔。来如雷霆收震怒，罢如江海凝清光。歌舞既终，相将好去。

念了，二舞者出队。①

整个表演过程分为五段，第一段类似引子，全为念白，"竹竿子"似为旁白，在旁白与舞者的对话中引出第二段，自第二段始每段开头都有乐部唱《剑器》曲破一段，舞者亦随歌而舞。

舞毕二舞者唱《霜天晓角》，之后进入第三段，第三段增添二舞者则换汉服坐桌边做喝酒状，此处应该是有工作者进行场地布置。在"竹竿子"念白之后进入第四段，二舞者起舞模拟行刺及保护之状，之前汉服二舞者被唐装舞者替换，且为一男一女，场地亦有变换。在念白之后进入第五段，穿唐装舞者对舞最后一遍，之后以念白作结。

观整个《剑器》舞，其演出模式已与唐大曲完全不同，更带有戏剧的性质。其实唐大曲本身已具有戏剧之雏形，如大曲《兰陵王》，其前身为《大面》（亦作《代面》），是一种歌舞戏，整个曲目模拟兰陵王打仗戴面具一事，而上述《剑舞》则将这一特点扩大化，虽然还是属于大曲的范畴，但是已经有了戏剧的影子。从唐大曲到宋大曲，其戏剧性也在不断增强，可谓给后世戏剧的发展提供了素材和环境。

小 结

唐大曲的流变情况是前人探究较少的问题，唐大曲在经历了初唐的发展、盛唐的繁盛之后到中唐走向衰落，却仍有回响，这中间的种种转

① 《全宋词》，中华书局，1999，第1631页。

变都是非常值得探究的。本章即对这一问题做了全面的探讨。

为了使问题阐释得更加清晰，本章采取了以点带面的方法，以具体曲目为例分析唐大曲的流变方式。唐大曲的流变是一个渐进的过程，在其繁盛时期就已经开始，主要有三种方式：第一种是自身演化出不同的表演方式；第二种为其摘遍或曲破单独成曲，并逐步发展成多样化的形式；第三种为大曲在表演过程中与其他大曲或小曲进行结合形成新的表演形式。在描述这三种方式时，本章分别以《破阵乐》《甘州》《突厥三台》为例进行说明。对于《破阵乐》之表演形态，学界研究并不全面，本章重新进行了全面梳理，认为其共有九种表演形态，并对每种表演形态的舞容特点作了说明。《甘州》曲前人未有过音乐形态方面的研究，其作为大曲的资料已经不全，但作为摘遍单独演出却有颇多形式，是大曲摘遍单独演出的典型个案，故本章对其进行了全面考察。《突厥三台》是大曲"旋宫转调"的典型案例，故本章在考察其音乐形态的时候将重点放在对其节拍调式演化的考证上。

在考察了唐大曲流变方式之后，本章进一步探讨了唐大曲流变的原因，从内因和外因双重角度进行了探索，以求能够全面、不偏颇。安史之乱是唐大曲发展过程中的重要转折点，在此之后唐大曲由盛转衰，梨园教坊弟子的流落民间使得大曲之摘遍在民间流传更加广泛，有助于提升民间音乐的整体水平。但多数大曲在经历战乱之后多有失散，中唐逐步补全但难以恢复原貌。

最后，本章探讨了唐大曲对宋大曲的影响。宋大曲继承了唐大曲的大多数曲目及形制，但在具体演出内容上有所变动，个别曲目增强了戏剧性，为后世戏剧的发展提供了契机。

结　语

作为唐代乐舞最为夺目的明珠，无论是在结构、音乐、舞蹈还是内涵等方面，唐大曲都对唐代其他类型乐舞产生了重大的影响。其对宋大曲影响至深，而后至元明清乃至今日，我们仍可从民族乐舞中追寻到唐大曲的影子。对唐大曲进行研究，从文学与音乐的双重层面来讲都是十分必要的。

过去学界对唐大曲的研究其实偏重于从纯音乐层面出发，多对其调式、节拍进行研究，除此之外便是对结构的研究。总体而言，其实停留在一个"唐大曲是什么"的研究阶段，且对这一定义还颇有争论。这其中固然有唐大曲记载资料较少，只能从相关资料进行推理论证的缘故，还有研究角度导致的问题。音乐专业研究者对其进行研究时往往从纯音乐诸如曲谱、调式的角度进行考量，文学专业研究者又往往拘泥于歌辞及文人创作层面，忽略了其他要素。因此，选择一个新的研究角度及研究方法对唐大曲进行研究是势在必行的。

"乐府学"的研究方法是研究唐大曲全面而有效的方式，而研究唐大曲的音乐形态又是研究唐大曲的一个非常恰当的角度。"乐府学"之研究方法并未将研究思路局限于单一学科，而是在以文献考证为基础进行研究时衡量音乐和文学两个方面。"音乐形态"是对唐大曲各方面要素的综合考量，囊括了一首曲目从创调到流变的全过程，是对唐大曲在其社会环境下的动态还原。

唐大曲首要特点在于"大"，这个"大"主要就规模而言，其实也是大曲区分于小曲的重要特征。规模上的"大"包括两方面，一是表

演人数众多。唐大曲之表演动辄上百人，即使表演规模略小些也有二三十人。二是表演时间长，这是由唐大曲之结构及遍数所决定的。唐大曲之结构主要为"散序→中序→破"的形式，其各部分随着音乐节拍的快慢及起承转合，每一部分表演多遍，整个表演结构如同一篇上好的文章，跌宕起伏，激荡人心。其歌唱动人，舞姿优美，表演场地和服装道具亦是精心布置，与今日之大型歌舞剧相比丝毫没有逊色，甚至更富有艺术性和想象力。

唐大曲的内涵是丰富的，作为一种综合艺术形式，其所带来的影响不仅限于文学方面，而是反映了唐代社会的经济、政治、文化等多方面，其发展轨迹几乎与有唐一代由盛转衰的过程重合，在某种程度上它是当时社会的一个缩影。它的形成过程反映了对前朝文化的继承及与外来文化的交融；它的发展过程反映了当时的政治倾向及经济水平；它的衰变过程反映了当时的社会情况；等等。对唐大曲音乐形态的研究只是一个开端，以一个宏观视角对其考察，而更多的细节问题还有待日后进一步发掘。同时，与唐大曲有深厚关系的宋大曲也需要以乐府学的研究方法进行考察，这些问题都有着宽广的学术前景，亟待解决，也是本研究未来的发展方向。

参考文献

古籍

徐时仪校注《一切经音义》，上海古籍出版社，2008。

（宋）陈旸：《乐书》，王耀华、方宝川主编《中国古代音乐文献集成》，国家图书馆出版社，2012。

（汉）司马迁：《史记》，中华书局，2006。

（梁）沈约撰《宋书》，中华书局，1974。

（唐）姚思廉撰《陈书》，中华书局，1972。

（唐）李延寿撰《北史》，中华书局，1974。

（唐）魏征、令狐德棻撰《隋书》，中华书局，1973。

（后晋）刘昫等撰《旧唐书》，中华书局，1975。

（宋）欧阳修、宋祁撰《新唐书》，中华书局，1975。

（宋）薛居正等撰《旧五代史》，中华书局，1976。

（元）脱脱等撰《宋史》，中华书局，1977。

（汉）刘向集录《战国策》，上海古籍出版社，1985。

（唐）李林甫等撰《唐六典》，陈仲夫点校，中华书局，1992。

（唐）杜佑撰，王文锦等点校《通典》，中华书局，1988。

佚名：《江南余载》，傅璇琮编《五代史书汇编》，杭州出版社，2004。

（宋）王溥撰《唐会要》，上海古籍出版社，2006。

（宋）王溥撰《五代会要》，中华书局，1998。

（宋）司马光：《资治通鉴》，中华书局，1956。

（宋）郑樵：《通志》，中华书局，1987。

（宋）郑樵撰，王树民点校《通志二十略》，中华书局，1995。

（元）马端临：《文献通考》，中华书局，1986。

（元）辛文房撰，傅璇琮等校笺《唐才子传校笺》，中华书局，1990。

周明初校注《山海经》，浙江古籍出版社，2000。

（清）吴廷燮：《唐代方镇年表》，中华书局，1980。

（清）黄本骥编《历代职官表》，上海古籍出版社，1980。

（清）永瑢等：《四库全书总目提要》，河北人民出版社，2000。

（唐）徐坚等：《初学记》，中华书局，1962。

（唐）郑处诲：《明皇杂录》，田廷柱点校，《唐宋史料笔记丛刊》，中华书局，1994。

（唐）韦绚：《刘宾客嘉话录》，阳羡生校点，《唐五代笔记小说大观》，上海古籍出版社，2000。

（唐）刘𫗧撰《隋唐嘉话》，中华书局，1979。

（唐）苏鹗撰《杜阳杂编》，阳羡生校点，《唐五代笔记小说大观》，上海古籍出版社，2000。

（唐）崔令钦撰《教坊记》，吴企明点校，中华书局，2012。

（唐）崔令钦撰，任半塘笺订《教坊记笺订》，中华书局，2012。

（唐）南卓：《羯鼓录》，《中国文学参考资料小丛书》第一辑第六册，古典文学出版社，1957。

（唐）段安节：《乐府杂录》，《中国文学参考资料小丛书》第一辑第六册，古典文学出版社，1957。

（唐）王定保：《唐摭言》，中华书局，1959。

（宋）李昉等编《太平御览》，中华书局，1960。

（宋）李昉等编《太平广记》，中华书局，1961。

（宋）沈括：《梦溪笔谈》，岳麓书社，2002。

（宋）洪迈：《容斋随笔》，上海古籍出版社，1978。

（宋）吴曾：《能改斋漫录》，上海古籍出版社，1979。

（宋）王明清：《挥麈录》，穆公校点，《宋元笔记小说大观》，上海古籍出版社，2001。

（宋）王谠撰，周勋初校证《唐语林校证》，《唐宋史料笔记丛刊》，中华书局，1987。

（宋）郭茂倩编《乐府诗集》，中华书局，1979。

（清）彭定求等编《全唐诗》，中华书局，1960。

（清）董诰等编《全唐文》，嘉庆十九年缩印本，中华书局，1983。

唐圭璋编纂，王仲闻参订，孔凡礼补辑《全宋词》，中华书局，1999。

（清）王琦注《李太白全集》，中华书局，1977。

陈铁民校注《王维集校注》，中华书局，1997。

廖立笺注《岑嘉州诗笺注》，中华书局，2004。

孙钦善校注《高适集注》，上海古籍出版社，1984。

胡问涛、罗琴校注《王昌龄集编年校注》，巴蜀书社，2000。

吴企明笺注《李长吉歌诗编年笺注》，中华书局，2012。

冀勤点校《元稹集》，中华书局，1982。

顾学颉校《白居易集》，中华书局，1979。

（清）曾益笺注《温飞卿诗集笺注》，上海古籍出版社，1998。

（宋）柳永著，薛瑞生校注《乐章集校注》，中华书局，1994。

（唐）吴兢：《乐府古题要解》，中华书局，1983。

（宋）王灼：《碧鸡漫志》，《中国文学参考资料小丛书》第一辑第六册，古典文学出版社，1957。

（宋）计有功：《唐诗纪事》，中华书局，1972。

（明）高棅编选《唐诗品汇》，上海古籍出版社，1982。

（明）赵宦光、黄习远编定，刘卓英校点《万首唐人绝句》，书目文献出版社，1983。

（明）胡震亨：《唐音癸签》，上海古籍出版社，1981。

（清）何文焕辑《历代诗话》，中华书局，1981。

（清）万树著《词律》，上海古籍出版社，1984。

（清）陈廷敬、王奕清等纂，蔡国强考正《钦定词谱考正》，华东师范大学出版社，2017。

任半塘编著《敦煌歌辞总编》，上海古籍出版社，2006。

任半塘、王昆吾编《隋唐五代燕乐杂言歌辞集》，巴蜀书社，1990。

丘琼荪校释《历代乐志律志校释》，人民音乐出版社，1999。

专著

陆侃如：《乐府古辞考》，商务印书馆，1926。

夏敬观：《词调溯源》，商务印书馆，1933。

〔日〕林谦三：《隋唐燕乐调研究》，郭沫若译，商务印书馆，1936。

〔日〕林谦三：《东亚乐器考》，钱稻孙译，曾维德、张思睿校注，上海书店出版社，2013。

〔日〕田边尚雄：《中国音乐史》，陈清泉译，商务印书馆，1937。

〔日〕岸边成雄：《唐代音乐史的研究》，梁在平、黄志炯译，台湾中华书局，1973。

欧阳予倩：《唐代舞蹈》，上海文艺出版社，1980。

杨荫浏：《中国古代音乐史稿》，人民音乐出版社，1981。

任半塘：《唐声诗》，上海古籍出版社，1982。

吴钊编著《中国古代乐器》，文物出版社，1983。

中国艺术研究院音乐研究所《中国音乐词典》编辑部编《中国音乐词典》，人民音乐出版社，1985。

叶栋：《敦煌琵琶曲谱解译》，上海文艺出版社，1986。

吉联抗：《隋唐五代音乐史料》，上海文艺出版社，1986。

哈尔滨师范大学中文系古籍整理研究室编《燕乐三书》，黑龙江人民出版社，1986。

王维真：《汉唐大曲研究》，学艺出版社，1988。

丘琼荪遗著，隗芾辑补《燕乐探微》，上海古籍出版社，1989。

王光祈：《中国音乐史》，上海书店出版社，1990。

席臻贯：《敦煌古乐》，敦煌文艺出版社，1992。

吴钊、刘东升编著《中国音乐史略》，人民音乐出版社，1993。

王国维：《宋元戏曲史》，华东师范大学出版社，1995。

王昆吾：《唐代酒令艺术》，东方出版中心，1995。

王昆吾：《隋唐五代燕乐杂言歌辞研究》，中华书局，1996。

王运熙：《乐府诗述论》，上海古籍出版社，1996。

《中国音乐文物大系》总编辑部编《中国音乐文物大系》，大象出版社，1999。

吴相洲：《唐代歌诗与诗歌》，北京大学出版社，2000。

吴相洲：《唐诗创作与歌诗传唱关系研究》，北京大学出版社，2000。

《中国画像石全集》编辑委员会编《中国画像石全集》，山东美术出版社，2000。

向达：《唐代长安与西域文明》，河北教育出版社，2001。

金秋：《古丝绸之路乐舞文化交流史》，上海音乐出版社，2002。

修君、鉴今：《中国乐妓史》，中国文联出版社，2003。

陈应时：《中国乐律学探微》，上海音乐学院出版社，2004。

王耀华、杜亚雄编著《中国传统音乐概论》，福建教育出版社，2004。

沈冬：《唐代乐舞新论》，北京大学出版社，2004。

朱谦之：《中国音乐文学史》，北京大学出版社，2004。

陈应时：《敦煌乐谱解译辨证》，上海音乐学院出版社，2005。

关也维：《唐代音乐史》，中央民族大学出版社，2006。

毛水清：《唐代乐人考述》，东方出版社，2006。

夏野：《乐史曲论》，上海音乐学院出版社，2006。

廖蔚卿：《中古乐舞研究》，里仁书局，2006。

阴法鲁：《阴法鲁学术论文集》，中华书局，2008。

向回：《杂曲歌辞与杂歌谣辞研究》，北京大学出版社，2009。

阴法鲁著，刘玉才编选《阴法鲁文选》，北京大学出版社，2010。

李健正：《大唐长安音乐风情》，河北大学出版社，2010。

李健正：《长安古乐研究》，河北大学出版社，2010。

萧亢达：《汉代乐舞百戏艺术研究》，文物出版社，2010。

柏红秀：《唐代宫廷音乐文艺研究》，南京大学出版社，2010。

陈其射：《中国古代乐律学概论》，浙江大学出版社，2011。

葛晓音：《先秦汉魏六朝诗歌体式研究》，北京大学出版社，2012。

吴相洲主编《乐府学》（第十三辑），社会科学文献出版社，2016。

吴相洲主编《乐府学》（第十四辑），社会科学文献出版社，2016。

论文

杨荫浏：《〈霓裳羽衣曲〉考》，《人民音乐》1962 年第 4 期。

李石根：《唐大曲与西安鼓乐的形式结构》，《音乐研究》1980 年第 3 期。

陈汝衡：《说薄媚》，《戏剧艺术》1981 年第 1 期。

孙建华：《试论旋宫转调》，《音乐研究》1981 年第 4 期。

杨荫浏：《三律考》，《音乐研究》1982 年第 1 期。

王学敏：《唐"坐部伎"和"立部伎"考略》，《中原文物》1983 年第 4 期。

王誉声：《试谈唐宋"大曲"的源流》，《交响（西安音乐学院学报）》1984 年第 3 期。

金建民：《唐大曲问题（外四题）》，《中央音乐学院学报》1986 年第 4 期。

吕洪静：《初探唐代"拍"的时值——西安鼓吹乐源流考之一》，《中国音乐学》1987 年第 4 期。

王小盾：《唐大曲及其基本结构类型》，《中国音乐学》1988 年第 2 期。

席臻贯：《唐乐舞"慢二急三"（慢四急七）之谜钩玄——敦煌舞谱交叉研考之五》，《黄钟（武汉音乐学院学报）》1989 年第 4 期。

叶栋：《唐大曲曲式结构》，《中国音乐学》1989 年第 8 期。

吕洪静：《从〈西安鼓吹乐〉看唐宋大曲中"入破"二字的含义》，《音乐探索（四川音乐学院学报）》1990 年第 4 期。

王小盾：《论〈宋书·乐志〉所载十五大曲》，《中国文化》1990 年第 4 期。

王永平：《唐代"剑器"舞考》，《青海师范大学学报》（哲学社会科学版）1990 年第 3 期。

席臻贯：《"慢二急三"拍再探——敦煌舞谱交叉研考之六》，《黄钟（武汉音乐学院学报）》1991 年第 2 期。

何昌林：《唐代酒令歌舞曲的奇拍型机制及其历史价值（上）（从〈敦煌舞谱〉看唐代音乐的节拍体制）》，《交响（西安音乐学院学报）》1992 年第 4 期。

何昌林：《唐代酒令歌舞曲的奇拍型机制及其历史价值（下）（从〈敦煌舞谱〉看唐代音乐的节拍体制）》，《交响（西安音乐学院学报）》1993 年第 1 期。

秦序：《〈霓裳羽衣曲〉的段数及变迁——〈霓裳曲〉新考之二》，《中国音乐学》1993 年第 1 期。

席臻贯：《唐代和声思维拾沈（上）——敦煌乐谱·合竹·易卦》，《交响（西安音乐学院学报）》1993 年第 1 期。

金建民：《隋唐时期的燕乐与大曲》，《中国音乐》1993 年第 3 期。

庄永平：《论〈三台〉词调结构——兼论慢二急三节拍形式》，《交响（西安音乐学院学报）》1994 年第 1 期。

秦序：《唐九、十部乐与二部伎之关系》，《中央音乐学院学报》1993 年第 4 期。

葛晓音：《初盛唐清乐从属关系质疑》，《北京大学学报》（哲学社会科学版）1994 年第 4 期。

孙星群：《中国传播日本的乐器、曲目、剧目之考释》，《交响（西安音乐学院学报）》1996 年第 1 期。

吕洪静：《入破　曲破　破子——兼与王凤桐、张林两位先生商榷》，《音乐探索（四川音乐学院学报）》1996 年第 2 期。

刘明澜：《中国传统器乐的节拍与古诗词曲音乐》，《音乐艺术（上海音乐学院学报）》1996 年第 2 期。

李石根：《唐代大曲第一部——秦王破阵乐》，《交响（西安音乐学院学报）》1997 年第 1 期。

赵文润：《隋唐时期西域乐舞在中原的传播》，《交响（陕西师范大学学报）》1997 年第 3 期。

刘明澜：《唐代"以诗入乐"的歌曲创作方式》，《音乐艺术（上海音乐学院学报》1999 年第 2 期。

葛晓音、〔日〕户仓英美：《从古乐谱看乐调和曲辞的关系》，《中国社会科学》1999 年第 1 期。

吕洪静：《唐时大曲、法曲两分明》，《天津音乐学院学报》2000 年第 4 期。

王小盾、陈应时：《唐传古乐谱和与之相关的音乐文学问题》，《中国社会科学》2000 年第 5 期。

刘永福：《"旋宫转调"辨析》，《中国音乐学》2002 年第 2 期。

项阳、张欢：《大曲的原生态遗存论纲》，《黄钟（武汉音乐学院学报）》2002 年第 2 期。

柏红秀、李昌集：《泼寒胡戏之入华与流变》，《文学遗产》2004 年第 3 期。

施咏、刘绵绵：《谈"旋宫又转调"与"转调又旋宫"——兼与刘永福先生商榷》，《南京艺术学院学报》（音乐与表演版）2005 年第 1 期。

高人雄：《〈从教坊记〉曲目考察词调中的西域音乐因子》，《西域研究》2005 年第 2 期。

左汉林：《唐代乐府制度研究》，首都师范大学博士学位论文，2005。

雷乔英：《论〈伊州〉》，《乐府学》2006 年。

秦德祥：《中国传统音乐的"调性色彩变换手法"——"旋宫"、"犯调"及"变音阶"》，《音乐艺术（上海音乐学院学报）》2006 年第 3 期。

王安潮：《唐大曲考》，上海音乐学院博士学位论文，2007。

雷乔英：《〈石州〉曲的流传及其文学影响》，《乐府学》2008 年。

郑祖襄：《〈唐会要〉"天宝十三载改诸乐名"史料分析》，《中央音乐学院学报》2008 年第 3 期。

刘洋：《唐代宫廷乐器组合研究》，中国艺术研究院博士学位论文，2008。

张璐：《〈水调〉考》，首都师范大学硕士学位论文，2008。

王安潮：《宋代大曲考》，《安徽师范大学学报》（人文社会科学版）2009 年第 2 期。

王颜玲：《论唐代大曲〈陆州〉、〈凉州〉》，《乐府学》2009 年。

徐元勇：《唐代笔记小说中的音乐史料》，《音乐探索（四川音乐学乐学报）》2011 年第 4 期。

郑荣达：《唐代旋宫转调形式的流变》，《中国音乐》2011 年第 4 期。

刘洁：《中晚唐教坊演化考》，《乐府学》2010 年。

吴相洲：《论王维乐府诗的文献留存和音乐形态》，《文学遗产》2011 年第 6 期。

程璐瑶：《〈苏幕遮〉研究》，河北师范大学硕士学位论文，2013。

贾嫚：《唐代长安乐舞图像编年与研究》，西安美术学院博士学位论文，2012。

罗希:《唐代胡乐入华及审美问题研究》,西北大学博士学位论文,2012。

谢瑾:《中国古代箜篌的研究》,上海音乐学院博士学位论文,2007。

图书在版编目（CIP）数据

唐大曲音乐形态研究／沈笑颖著. -- 北京：社会
科学文献出版社，2022.8
　ISBN 978-7-5228-0437-8

　Ⅰ.①唐…　Ⅱ.①沈…　Ⅲ.①古典音乐-音乐学派-
研究-中国-唐代　Ⅳ.①J609.242

中国版本图书馆 CIP 数据核字（2022）第 126312 号

唐大曲音乐形态研究

著　　者／沈笑颖

出 版 人／王利民
责任编辑／杜文婕
责任印制／王京美

出　　版／社会科学文献出版社·人文分社（010）59367215
　　　　　地址：北京市北三环中路甲 29 号院华龙大厦　邮编：100029
　　　　　网址：www. ssap. com. cn
发　　行／社会科学文献出版社（010）59367028
印　　装／三河市龙林印务有限公司

规　　格／开本：787mm×1092mm　1/16
　　　　　印张：13.5　字数：193 千字
版　　次／2022 年 8 月第 1 版　2022 年 8 月第 1 次印刷
书　　号／ISBN 978-7-5228-0437-8
定　　价／128.00 元

读者服务电话：4008918866